隔！
才會變大的 8 堂課

非常榮幸能拜讀宏達兄大作，個人獲益甚多，茅塞頓開，對一個室內設計外行的人來說，書中處處驚艷，這空間設計的八堂課解決了多數人「家該如何規劃設計」的困惑，書中文圖並茂充滿巧思的規劃設計，對專業設計者或想要裝修房子的人提供了絕佳的參考。

本書沒有艱澀高深的學理，確是累積作者數十年的經驗，設計、修改數百個案例而提出的八個解決室內設計疑難雜症的方法，就算是建築設計的素人，也能輕鬆入門窺其堂奧。對大部分的人來說，一輩子可能很少有兩次機會按照自己的規劃或理想去建造或裝修房子，所以務必了解怎樣才是理想又實用的設計，就算您要委託設計師規劃，也應先具備判斷室內設計良窳的基本能力。

隔，空間才會變大！這樣的論述就顛覆了傳統空間利用的思維，研讀後才領悟其真諦與奧妙。房價高漲能買得起大坪數房子的人不多，在有限的空間透過各種方法與技術達到最佳化的空間利用，這就是優質設計的功力；林大師對室內收納空間、客廳、廚房、浴廁、動線等規劃設計巧思，令人讚嘆不已！特別是修改原本設計不良的案例，真可謂化腐朽為神奇！

這必修的八堂設計課，打破許多空間想像的迷思，富哲理又務實的思維，提出「相對論」的概念，所謂「尺有所短寸有所長」、「極簡」VS「極繁」、大而無當不如小而美等；對於總覺得房子太小空間不夠用，或曲解極簡風而懶於思考的設計者，應有所啟示。

<div style="text-align: right">國立宜蘭大學 EMBA 講座教授　張智欽</div>

■ 室內設計也是一種哲學

我不曾擁有過自己的房子，因此，我從來都沒有權利或能力「設計」自己居住的空間，也不曾涉足室內設計這個領域。當然，活了將近六十年，也住過不少各式各樣的房子，不論久留還是短住，總有些住起來舒服些，有些則難以安居。而我總是以傳統的「風水」思維來理解空間的和諧或違和。因此，我一直以為室內設計不過是一種普通的工藝。

然而，最近拜讀林宏達先生的《隔！才會變大的 8 堂課》，才知道原來室內設計別有洞天。從第 1 課「隔！才會變大！」開始，一直到第 8 課「繞回起點的動線」，林設計師所要傳達的其實不只是室內設計的方法和原則，而是《莊子》所說的「神乎其技」的技藝之「道」。

「隔」是建立「格局」（架構）的開始，也是室內設計的魂魄。「隔」看似阻斷、縮小了空間，但巧妙的「隔間」卻能在虛空中創造更多的空間，提供更複雜的功能，創造簡潔而流暢的動線，而且，讓居住者能更簡單、專注的生活。很幸運的，我曾經很短暫住過林先生所設計的房子，在讀過他的大作之後，當時居住的舒適感和美好經驗，又一一被喚醒。

<div style="text-align: right">中央研究院史語所研究員　林富士</div>

推薦序 三

結識林宏達設計師緣起於高中老師的房子，從一般的二層樓透天厝，魔術般地改造成優雅、巧妙、洋風的日式宅院。老師興奮地跟我們一大班子學生導覽解說，而我們知悉改造前後的差異也嘖嘖稱奇。幸運地我們終能興建自己的房子，三顧茅廬請到他幫我們從基地開始設計到裝潢，竣工後也著實讓我們風光好一陣子，甚至開枝繁葉地在新竹地區有了更多佳作。

近年來，房屋設計成為普羅大眾漸漸重視的議題，而兼具實用與巧思則被視為美學品味的指標。但是，設計並不囿於圖片上的華麗，透過許多真實的案例解說、分析、動線改造前後的對照圖，才能識透設計背後的實質意義與訴求。

如果你覺得室內設計很難，你一定要透過此書得以一窺設計的哲學奧妙，更進一步學習其理念、了解其原理，相信一定會讓你茅塞頓開、豁然開朗。

如果你是從事室內設計工作者，你更要詳讀此書，因為它肯定翻轉你既有的框架與觀念，不是雕樑畫棟的炫學之作，而是如何創造出完整場域空間及自然動線的房子。

每個空間都有生命，如果你在意人間煙火，將柴米油鹽醬醋茶妥善規劃設計，將空間生長成主人的個性與品味、容你及家人身心安頓、俯仰自在，才算是 BEST HOUSE。

<div style="text-align: right">

科技公司財務管理職　**紀幸娟**

</div>

推薦序 四

年輕的時候很喜歡買裝潢書、看室內設計雜誌，閱讀著那些美美的照片，想像著自己未來的家。及長，才發現原來美好的照片並不食人間煙火，在居住的柴米油鹽考驗後總是逐漸混亂，原本以為可以彰顯品味的設計，在實際生活中完全不實用，反成為增添忙亂的根源。

直到看了這本書，才明白好的設計應該貼近你的生活需求，因為空間不是擺設，是實實在在安居的日常，惟有行止坐臥都被考量安頓了，居住其中才會擁有餘裕，而餘裕才生品味。

這本書顛覆了我對居家設計的想像，也徹底導正了我許多觀念，以一個對室內裝修一竅不通的人而言，看完後，已能清楚分辨設計的好壞。只要好好讀完本書，相信我，你不會再需要其他室內設計的書，就可打造出美好安居的住所，這麼難得一見且實用的好書，值得我真心推薦！

<div style="text-align: right">

台灣自來水公司第八區管理處副處長　**何亮昊**

</div>

推薦序 五

營造優質的居家環境是現代人追求幸福感的源泉之一，空間的規劃則直接影響人們的心情與生活品質。

在高房價的今天，對多數擺脫無殼一族的芸芸眾生，能善用有限的空間，營建一個舒適且有質感的居住環境，提升幸福感最為實際。要達成這願景，需要向有實務經驗的專家請益。

本書《隔！才會變大的 8 堂課》，正是作者累積一輩子實作經驗的精髓。他從隔間著手，在有限的空間，創造出室內層次感與美感的最大價值，顛覆設計界唯大是美的思維模式。

本書淺讀易懂，具實用性。這 8 堂課對眾多想營造優質居住環境的朋友來說，是最具參考價值的指南；值得將它放身邊，作為指引生活的寶典。

前國家圖書館館長　黃寬重

推薦序 六

房屋承載著人們對居住的想望，許多人耗費心力、傾盡所有，夢想著打造一個有質感的住所，但你是否曾自問住居究竟是什麼？看了這本書後，我才明白安藤忠雄所言：居所應「喚醒人們身體中對生活的感覺」的意思。

好的房屋要細膩地規劃你的生活需求，讓你行止坐臥得以安適；因為低調才顯奢華；因為簡單更顯豐富，因此絕對不宜張狂，遂能在歲月淘洗中精練，益發沈靜你的身心。住在這樣的房子裡，對外，能感受到季節的流動與光影的變化，對內，能三餐安頓，樂於安居，這就是生活的感覺。

這本書就是如此切切實實地、化繁為簡，教你打造出一個充滿生活感的住所。對我而言，所謂的好書，除了吸引人繼續閱讀的鋪排外，最重要的，要不就是看了深有同感，要不就是看了深受啟發，而這本書三者都做到了！真心推薦本書，以書中的觀念去規劃你的空間，絕對能讓你打造出美好安居的所在。

科技公司行政副理　曾國禎

前言

請問：

「您現在居住的房子有幾坪呢？」

「您滿足於現居房子的坪數嗎？」

「希望能再增加一間廁所嗎？」

「若能再多間書房、儲藏室或衣帽間不是更好嗎？」

「廚房可以再大一些嗎？」

總之，現在或將來的房子若能再大個兩三坪，那就可以大大地按個讚了。

諸如此類不正是你我每天的期望嗎？！

有一個眾所皆知的方法就是──加蓋

也許是廚房加蓋、頂樓加蓋或是陽台外推等等。

加蓋固然能解決一些空間不足。但是，你檢討過不敷使用的原因為何嗎？例如：

① 哪些空間沒有被充分利用？

② 是什麼地方缺少功能？

③ 哪裡有不當的浪費？

④ 動線是否理想？

⑤ 各功能區的位置、大小是否恰當？

⑥ 開門的位置對嗎？

　　⋮

像這些問題，不先求解，只一味地加蓋，也僅是治標不治本，徒然浪費金錢而已。（況且以現今的法令，加蓋的行為已經越來越不被允許了）

把現在居住的內部空間，重新好好地規劃一番，就會發現絕大多數的加蓋根本不必要。

因此，本書要探討的就是──

在不加蓋的情況下，採用巧妙且簡單的隔間法，讓既有的空間變大！

現在的房子越來越貴，換言之，能買得起的房子越來越小，而小坪數的房子更應該講求室內空間的充分利用，以發揮最大的價值。

本書的每一課均在探討小坪數空間規劃的觀念與技術，期待能達到小坪數大空間的境界。

至於較大坪數的房子暫時不談，因為如果有能力處理小坪數的空間，那麼大坪數空間又何難之有？

■ 本書的對象

如果您是從事室內設計者，研讀本書必能大大提升您的設計功力！

如果您只是一位素人，最近買了新房子，請先閱讀本書，您將可以為自己設計規劃出溫馨、理想的新家！（尤其是小資一族）

當然您也可以說：「何必這麼麻煩？！請設計師幫忙搞定即可啊！」

真的可以嗎？委託室內設計師雖可落得輕鬆，但仍請務必閱讀本書，唯有如此，您才有能力判斷該設計師的設計是否正確、是否理想、完美？

正如生物學家達爾文所言：「看出問題，比解決問題還難。」

換句話說，只要能找出問題在哪？解決的方法就變得容易多了。

但是：

如何才能看出問題呢？

能看出問題的能力要如何培養呢？

本書的宗旨就是要幫助您早日擁有這樣的能力。

每一個空間都可以有很多種不同的設計方案，而不同的設計，自然會得到不同的效果。

只要是「不差」的設計，一般人都會接受。

但是「不差」並不是「很好」或是「極好」。

《閱讀本書，才有能力分辨「不差」與「極好」》

「剛才的設計案，真的很 OK 嗎？」

「按照設計師的設計來施工，將來會不會有所後悔？」

（也許不會後悔，因為有很多人住了一輩子，仍然不知道問題在哪裏。）

為了避免這種情形發生，請速具備「判斷優劣設計」的能力。則不論在挑選設計師或是之後聆聽圖面解說時，才能獲得參與設計的樂趣與成就感。

■ 與坊間完全不同的設計書

本書與坊間出版的設計類書刊有極大的不同。

坊間的設計書，均有大量的彩色室內裝潢成果照片，閱讀者觀賞這些照片，也許感到賞心悅目，但卻無法理解要完成這樣的裝潢，其設計的思考方式是如何產生與進行。

一般人也很難擷取書中圖片所示的裝潢樣式運用到自家的裝潢。因為每個人家裏的空間大小不同、條件不一，很難依樣畫葫蘆地套用。所以絕對不是看看別人裝潢好的照片，就能解決您家的裝潢問題。如果您只是想輕鬆地翻看彩色圖片奉勸您不要買本書。

本書是教您釣魚的技巧，而不是只看著別人釣上來的彩色魚。

■ 架構、架構、架構

想要解決裝潢問題；想要有良好的居住空間，一定是先經由完美的平面設計規畫，才有可能達成。

也就是先要有一個完美的架構！

就像有人想去美容。如果臉的各部位大小、比例、型態不勻稱，光只在臉上塗脂抹粉是不行的，所以才會有整型外科的出現，看是要削一點骨或是墊些肉，把整個臉重新調整改造，這就是架構！

一個完美比例的臉型，即使不上妝也是美人！

居住空間也是如此！

架構就是格局，格局不好再怎麼雕樑畫棟亦是枉然，無論是歐美風、中式或日式，只要是格局錯誤再怎麼裝模作樣，居住其內仍是痛苦！

因此，本書將出現非常多的平面圖，全部以圖面解說各種空間的規劃及空間與空間的整合或拆解；並指出各種空間、格局不當或不理想之處，一步一步很有系統地提出解決的觀念與方法，這些方法絕不是針對某個案例，而是放諸四海皆可適用且極為簡單、實用的方法。

■ 簡單、不簡單

近幾年，很流行簡約風或極簡風，室內設計更是如此。

但是，何謂「簡約」或「極簡」？

很多人都把「簡約」或「極簡」與「盡量少做什麼或不做任何裝潢」劃上等號，以為保留了原建物的初胚或大量的留白，僅僅擺上沙發等傢俱，頂多插盆花、掛幅畫就是「極簡」。

如果只是短期租住勉強可以這麼做，但若是長期居住在這種所謂的「簡約」或「極簡」的屋內，不用多久您將會發現：看似很有「個性」、很有「風格」、很「時尚」的居家，卻經常有「收納功能極度缺乏」的懊惱與痛苦。

於是就陸陸續續地買了些置物櫃擺放，以應收納之需。過不了多久，這個家就稱不上「極簡風」了，因為這些置物櫃或收納櫃造型各異，且有大有小高低不一，更可能五顏六色，這樣的組合與擺設，哪裡稱得上簡約呢？

簡直是複雜、混亂！

「極簡」的居家，最終極可能淪為「極繁」的地步！

這就是因為對「極簡」錯誤的認知所致。

經由慎密的思考、測量計算，複雜且精準之設計過程以達方便、功能、安全、美觀、簡潔有序之境界，才是「極簡」或「簡約」的真諦。

達文西就曾說過「簡單是終極的繁複」。

「簡約」也常意味著「簡單的設計」。

很多人會把「簡單的設計」與「設計成很簡單」混淆，其實兩者截然不同。

很多屋主在委託設計時常說：「請做簡單的設計就好，不用太復雜。」

也許屋主以為「簡單的設計」費用較省吧！

一個好的設計，絕對不是「簡單的設計」，而是要「設計成很簡單」。但是，要設計成很簡單其實很難。

也就是說：一個好的設計，在設計及工程施作上是非常精密且複雜的作業，但當全部完工後，卻能呈現出非常簡單的空間配置，感覺上好像沒做什麼裝潢設計，實際上卻富含了極強的生活功能與視覺享受，這才是真正理想的居家！

為此，本書不會教各位「簡單的設計」，但會把設計教成「很簡單」，以期達到「設計成很簡單」的境界。

閱讀過程中，也許有點複雜與難度。但只要你按部就班、仔細閱讀，很容易就會明白：

「啊！原來室內設計竟是如此簡單！」

請記住：

唯有好的規劃，才有好的格局，

有好的格局，才會有好的居住空間。

而好的居住空間，對居住其內的人員之身心健康、性格、氣質等均會有極大的正面影響！

最後，當您認真讀完本書後，您應該再重讀一遍，而在第二次閱讀本書時，若發現對於書中的案例可以提出更好的解決方法，那麼我要恭喜您：

您已經是一位合格的設計師了！！！

——目錄——

第1課
隔！才會變大

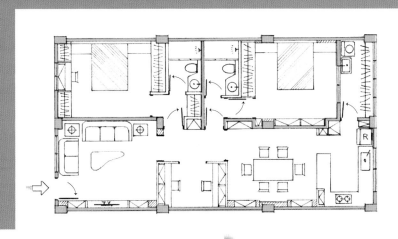

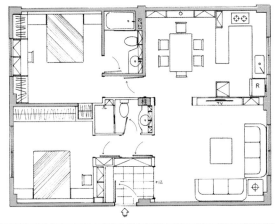

是的，您沒有看錯，「隔！才會變大！」

極大多數的人無法認同或理解這句話，因為這樣的觀念和以往大家的認知完全相反，尤其是較小坪數的空間，一般人都認為不應該有太多隔間。

問題是：大家都認為「對」的，就一定是對的嗎？本課一開始，要先進行觀念的顛覆。在 16 世紀初麥哲倫完成環繞地球航行之前，沒有人相信地球是圓的。時代在進步，過去的經驗或認知有很多已被發覺是錯誤的。請以這樣的思維重新面對問題吧！

不做隔間的目的是希望讓空間看起來比較大？真的是如此嗎？答案是：不做隔間將只是一覽無遺的空間而已，坪數不會因此變多，空間也不會因此變大！

您的臥房總要做隔間吧？！衛浴間就更不用多說了！真正能不隔的大概就只剩客廳、餐廳及廚房了，對小坪數的空間而言，這三者若不做隔間，非但不會因此就感覺較寬敞，反而會因為坪數小卻又得塞入沙發組、餐桌椅、流理台、置物櫃等等傢俱而顯得擁擠與雜亂。

「那麼大坪數豪宅就可以不做隔間嗎？」

錯！

既然有這麼大的空間，不是更應該隔出獨立的玄關、大客廳、大餐廳，甚至早餐或下午茶專用區、起居室、書房等區域嗎？那才稱得上大豪宅啊！

如果您不認識什麼豪宅的主人，無緣得以進入參觀，去看電影吧！電影裏有很多豪宅的場景，您會看到每一區各自分隔，各有功能，而這些功能區又可相互串連迴遊〔註〕，絕不會在同一區內把多種功能混在一起。這樣的思考模式也可以運用在小坪數住宅，可惜的是大多數的人，包含您及很多的室內設計師，對於小坪數房子，都不敢也不知如何隔間。因此，我們經常可以看到很多人家一進大門，眼前所見的就是客廳、餐廳，接著是廚房，一覽無遺沒有任何隔間。

一開大門就一覽無遺地看到客廳、餐廳及廚房

這樣的空間，好比是生活在一個小倉庫裡，毫無私密性，也欠缺功能及魅力，更無空間感可言。

何謂「空間感」？空間感來自期待感。

期待感為何？期待感就是尚未發現但隱約可以感受或激發想像，並且可從搜尋或探索中找到答案及樂趣。

由於隔間的關係，雖然有些部份阻斷了視覺的延續，但卻也因為「看不到」而會產生神祕感和期待感，一旦有了期待感，真正的空間感才會產生。

另外，隔間的好處尚有：

① 可以增加壁面，創造出往上發展的空間。

② 可確實規範各功能區。

③ 可以解決很多凸出物。

④ 可創造出更多收納空間。

唯有「隔！」才會使空間變大！

《關鍵在於如何隔間，而不是不要隔》

註 有關「迴遊」詳見第 8 課

■ 為什麼「隔！才會變大」？

現在舉一個最常見的例子：

以下是一棟室內 23 坪、陽台 1.3 坪的公寓，除了兩間衛浴及一間主臥房之外，完全沒有任何隔間。

如此空洞的房子能住人嗎？
所以一定要隔間

因為居住的成員有一對夫妻及兩小孩，看來再怎樣不想隔間，至少也該再隔出一間小孩房吧？！好，現在就先把小孩房隔出來。

① 絕大多數的人都會規劃成如左圖所示客廳、餐廳及廚房三區。

② 小孩房也會延伸既有的隔局，製作一道隔間牆（無論是木作或砌磚）。

但，這不是我要說的重點。

接下來，才是為什麼「隔！才會變大！」的道理

現在，以客廳為例，由於我們習慣將沙發靠牆擺放（事實上以本例不算大的客廳而言，沙發也只能靠牆了），靠牆擺放的情景就如下圖：

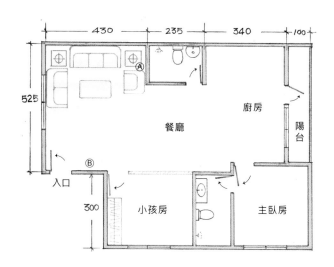

這樣有什麼問題呢？

一、Ⓐ 牆面太短，單人座沙發無法穩定靠牆，沙發有一半凸出於牆外，讓坐此沙發者沒有安全感。

二、Ⓑ 牆面太短，無法吊掛電視機。

三、即便將小孩房的房間門改設於靠近主臥房的廁所旁，雖然能增寬電視牆寬度，仍然有一個嚴重的問題，那就是電視機距離三人座沙發太遠，看電視很吃力。

四、沒有什麼收納功能。

五、沒有玄關、鞋櫃之類的設施。

六、空曠的客廳，實際使用的面積卻只有如 **藍色區** 所標示的範圍，剩下一半以上的空間只是作為通道之用，不覺得可惜嗎？

針對第二項所述「Ⓑ 牆面太短，無法吊掛電視機」這一點，您也許可以將沙發組倒過來擺放，如下圖

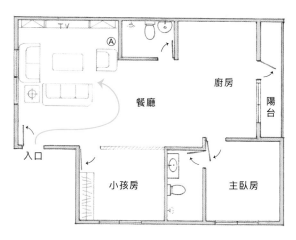

現在看起來感覺比較沒有那麼浪費空間，可是這只不過是把空間填滿而已。把空間填滿雖然沒什麼不好，但是基本上，這個客廳仍只是電視櫃、沙發組及通道三個元素而已。尤其是沙發組背對著入口大門，相對於原先的沙發擺設方式之「順勢迎客」有著一種「背離」之憾以及不安定感，而且迎客動線也有點奇怪（藍色箭頭）顯然這種設計並無高明之處。

再換個擺法，把沙發組換個方向如下圖，則動線似有改善，但是：

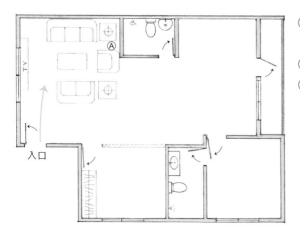

① 電視只能擺在窗前，看電視會有逆光的問題。
② 兩人座沙發背對大門的問題依然存在。
③ 仍舊是處於「想辦法把空間填滿」卻又徒勞無功的思考。

在這個案例中，其實只要做一點點隔間，客廳的「領域」馬上就會變大，如下圖將 Ⓐ 牆延長一些（黃色小隔間）

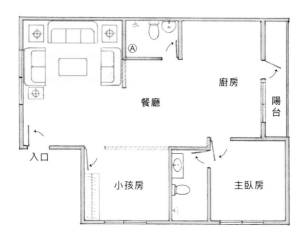

原本只能擺放 1、2、3 人座沙發的空間，立刻或變成可以容納 2、2、3 人座沙發組的較大「領域」。

而更重要的是這一張 2 人座沙發因為有牆可以依靠，讓坐此沙發者獲得安全、安定的感覺。

關鍵就是不做這道隔間的話，沙發是凸出來的，而有了這道隔間牆就會對客廳有所規範，且增大其範圍及穩定感。

為什麼隔了牆，空間反而會變大呢？

每一個人都應該看過籃球場，您知道籃球場有多大嗎？

在我住的附近有一個室內籃球場，沒有籃球賽的日子，常會出租給一些廠商，作為商展活動之用。

早期，廠商們各自在劃定的攤位範圍內將商品擺在地上（頂多舖個桌子）就開始販售了。

但是漸漸地，大家都發現分配到的攤位面積，光靠地面能擺放的商品數量實在有限。

（無空間感）

於是開始在自己的攤位組裝比人高的背板及左右兩側的隔間板。

（有空間感）

現在很明顯地我們可以看出，同樣 3m×3m 的面積，因為有了隔間產生了全然不一樣的效果：

① 有隔間就會有壁面，有壁面就有往上發展的空間。

② 以本例而言，可利用的坪效增加了 3 倍。

③ 隔間產生了包覆的作用，讓訪客能專注於本展示間的展品，而不會受到隔壁攤位的干擾。

④ 收納空間增加、整潔美觀、井然有序，提升銷售業績。

這只是一個攤位而已，如果每家廠商都如此規劃，則雖只是小小的籃球場，也將會變成如下的場景。

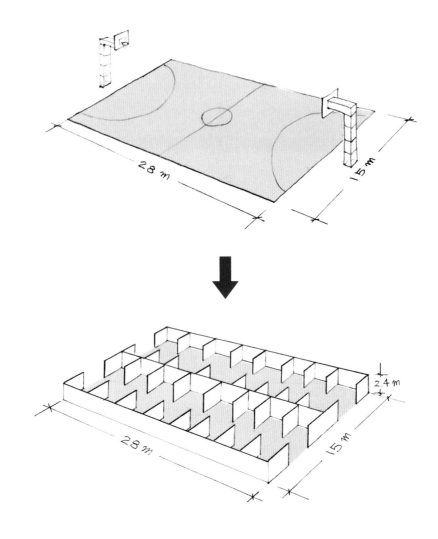

以平面圖表示則為：

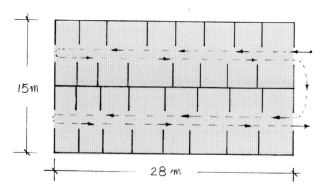

① 坪數的利用已經非常明白，這就是利用隔間創造空間。
② 參訪動線（路徑）總長有 28m×4＝112m 有擴大籃球場的效果。
③ 因為有隔間產生了極多的空間期待感。
④ 因為有隔間，攤位與攤位互不干擾。

（台北世貿展覽期間走一趟必能體會）

這就是為什麼「隔！才會變大！」的原因。

但是，我們並不是要把住家都隔成像展示會場一樣，那只是在說明「為什麼要隔」的概念。

現在，再回到 P.16 的客廳。

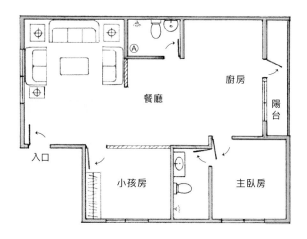

雖然隔了一小道牆已經可以擺上 2、3、2 人座沙發組，讓客廳的範圍變大了，但是電視擺放的問題以及剩下藍色區塊，仍是處於不知如何是好的狀況，這個大而無當的藍色區應該善加利用，以創造最大空間效益。

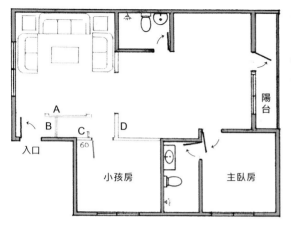

採用前述籃球場攤位之「隔間創造空間」的概念，以木作的方式，製作如下
A、B、C、D 的隔間：（包括小孩的臥房門也稍右移 60cm）

可以發現，我們利用這些隔間創造出：

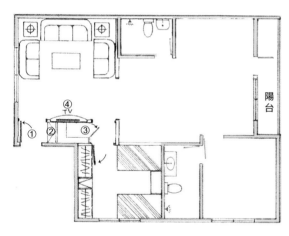

① 玄關區。

② 鞋櫃。

③ 進入小孩房前的儲藏室。

④ 電視牆變大了，電視機可以四平八穩地吊掛在較大牆面，而電視機距離沙發較近了些，也方便觀看電視。

⑤ 由於小孩房門右移了 60cm，使得衣櫥的容量也變大了，原本衣櫥的凸出尖角〔註〕也不見了。

⑥ 客廳大而無當的區域減少了一半，讓客廳空間的比例更為適當。

「隔」的目的就是為了解決閒置空間並有效利用之。

請比較「有隔」的上圖與「無隔」的下圖，其客廳及小孩房衣櫥的差異。

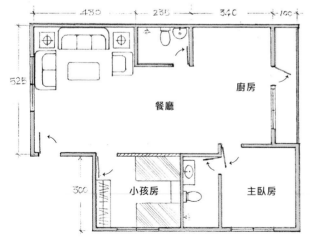

本例談到這裡要暫停一下，雖然我們還有餐廳、廚房、主臥房等尚待解決，但這些我想留待第 7 課再繼續討論。

註 有關凸出物將於第 2 課有詳細解說。

再舉一例，您買了一間室內 24.8 坪兩房的公寓房子，附有兩間衛浴與流理台一組，如圖 1

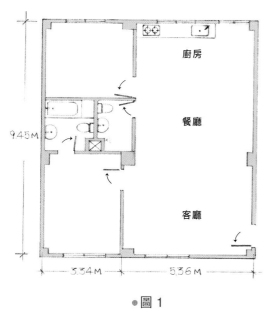

這是非常典型常見的隔間法，除了浴室、臥房必須隔間外，客餐廳、廚房則是三合一的開放空間，建商沒有做這三者之隔間，其原因有二：

① 增加隔間會增加營建費用。

② 不做隔間讓房子「看起來」比較寬敞，房子比較容易售出。

至於傢俱擺得下？或會不會剩下太多閒置空間呢？建商請您自己想辦法。

●圖 1

如果砌一道牆把廚房隔開，使其成為獨立的一區如圖 1-1

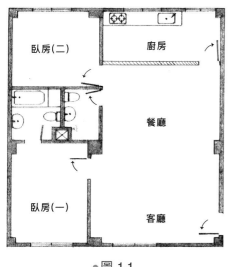

現在開放空間只剩客廳及餐廳，空間當然變小了！

這就是為什麼大多數的人不敢或不願多做隔間的道理。

但是這樣的論點是不對的！因為所砌的這一道牆的位置、大小、型式、開口都有極大的錯誤才會導致空間變小的感覺。

●圖 1-1

現在，我們試著不做任何隔間，僅把家具擺上去，因為空間有剩，所以不免俗也做了一個中島型調理台（現在很多人喜歡弄一個中島）如圖2

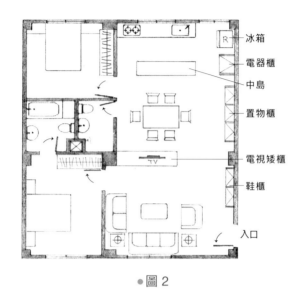

●圖2

看起來好像沒什麼問題，其實不然！

一、打開大門，就會看到客廳的沙發，電視矮櫃及電視、餐桌椅、廚房的流理台及靠牆的冰箱、置物櫃等。看似寬敞，其實只是凸顯其大而無當（實際上也不怎麼大）與零亂而已。

二、因為客、餐廳之間並沒有隔間，僅以矮櫃做區隔，所以由餐廳往客廳看時，將會看到電視機的背面黑黑一大片及雜亂的電線。

三、由於沒有隔間，所以除了煮飯做菜、吃飯及坐在沙發看電視之外，沒有其他任何生活情趣。

四、入口大門內沒有玄關，這也會造成4個問題：

Ⓐ 沒有隱密性：進門直接就看到廚房，一覽無遺毫無期待感。

Ⓑ 鞋櫃擺放處不理想，使用不方便。

Ⓒ 如果是脫鞋入內的情況，則鞋子大概就會置放於門外，這不但有礙觀瞻，且影響公共安全。若是脫放於大門內，也無法規範散落的鞋子。

Ⓓ 單人座沙發背對大門，坐此位置者會有一種不安定感。

五、由於沒有隔間，所有的鞋櫃、置物櫃、電器櫃、冰箱都會變成凸出物，所以經常會有撞到櫃角的意外發生，如果櫃子是買現成的來擺放，則常會因無法完全貼壁使得櫃背與牆之間產生縫隙，容易藏汙納垢無法清掃。

六、餐廳的旁邊就是廁所，衛生感覺實屬不佳。

七、雖然說不想隔，但仍會以電視矮櫃將客、餐廳做區隔，其實這就是一種「隔」，但是這種方式的「隔」不僅會造成凸出物，且上方除了擺放電視或一、兩樣擺飾品外無法有效利用上方的空間。

八、每一個人都會將置物櫃靠牆擺放，可見有牆面可以依靠是多麼重要啊！（請回顧 P.17 展覽會場的隔間板）。本例因為沒有隔間，所以可以依靠的牆面只有大門右側那一道牆可用而已，這種情況下可作為收納的空間將極為有限。

以上很輕易地就能找出一大堆的問題，而這就是因為沒有隔間造成的結果。

24.8 坪的房子，其實不可言大，對這種小坪數的空間，絕對需要充分利用每一個地方，唯有多做適當的隔間，才有可能讓 24.8 坪的房子變成像 30 坪的房子。

在這裡，要再重複一次：
隔！才會變大！
關鍵在如何隔！而不是不要隔！

那麼，又該如何設計這間房子呢？如何隔間才是理想的呢？首先必須列出您希望有哪些功能。（客廳、餐廳、廚房兩房兩衛之外）

例如：

① 玄關——含鞋櫃、穿鞋矮櫃

② 餐具櫃——含咖啡杯盤及擺飾之收納櫃

③ 電視牆——含影音器材之收納櫃

④ 可以有一間書房嗎？——含書桌、書櫃

⑤ 希望有一間泡茶間——方便提供茶水至客廳

⑥ 洗衣間——兼晾衣場

⑦ 廚房要有早餐台、電器櫃

⑧ 希望廁所門不要正對著餐廳

⑨ 浴室可以改成乾濕分離嗎？
⋮

等一下！24 坪的房子會不會要求太多了？！

如果您不再要求擺一台平台式鋼琴，原則上是可以做到。

現在，我們就按照這些需求來規劃這間房子吧！一開始，我們得先處理大型傢俱，例如沙發組、餐桌等。擺放一組沙發究竟需要多大的空間？

一般而言，沙發的尺寸大約如下圖所示（單位：cm）

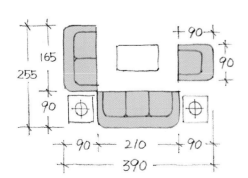

所以總共需要 255cm×390cm 的面積，
（如果挑選日本 SIZE 則會更小些，非常適合小坪數的家庭）

本例由於坪數不大、空間有限，在沙發組的擺放上，可以把沙發互相靠攏些，如下圖：

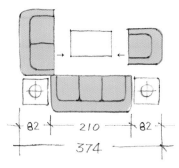

使其空間由 390cm 縮減成 374cm，省下了 16cm 挪給玄關用，對客廳而言並不會有顯著變小的感覺，但較小空間的玄關從 146cm（536cm-390cm）變成 162cm（536cm-374cm），則頓時變得更寬裕。

對於要在玄關處設計製作鞋櫃有極大幫助。

現在，要開始做隔間的規劃了！

首先把沙發擺上去，本例的客廳寬度為 536cm，減掉沙發的寬度 374cm 後剩 162cm，即為 **藍色區塊**。

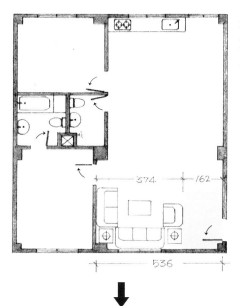

這個藍色區塊的空間，要預留為開門及人員通行之用不得擺放任何東西，是屬於「閒置空間」。

與其閒置不如拿來營造一個正式的玄關。

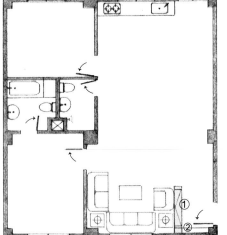

① 在單人座沙發的背面做一個鞋櫃。

② 進門左側做一個穿鞋矮櫃。在這裏要特別注意的是第①項的鞋櫃（藍色區塊）絕對不是單純的中高櫃（約到吾人腰部高度的櫃子）而已，而是要以木作隔間從地面一直到天花板形成封閉的隔間，（如下頁透視圖）從大門走進來，才不會直接看到客廳的沙發，有隱密性也有期待感，而且單人座沙發的背面也才有倚靠與安全感。

其完成後之透視圖如下：

當①的鞋櫃完成後，會產生櫃子的凸出物，這樣是不好的，為了要解決這個凸出物必須做一個門框③，接著就可隔出一間小泡茶間④及進入客廳前的轉折區⑤。

在泡茶間裏設有流理台、水槽及吊櫃，同時把柱子隱藏起來，如果您不需要泡茶間，也可以把它改為衣帽間之類。

⑥則是轉折區與玄關之間的界線，可以有6~10cm的落差，主要目的是規範脫下的鞋子，使其不致於跑進客廳，同時也作為阻擋土塵之用。

接著延伸房子中央一根大柱子⑦設計出電視牆⑧，同時在電視牆的背面，靠背靠地安排一個置物上下櫃⑨，是提供給餐廳使用的餐具櫃，但是⑧和⑨的櫃子也會造成凸出物，因此必須做一個門框⑩才能消除這個凸出物，如下之透視圖：

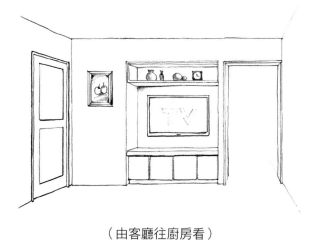

（由客廳往廚房看）

（由廚房往客廳看）

到這裏暫停一下，我們先來處理兩間臥房。這兩間臥房的格局，原則上沒什麼大問題，只是臥房空間稱不上寬敞，無法規劃走入式更衣室，僅能安排傳統的一字型衣櫥，若加上床及床頭櫃，大約只能如下圖所示。

另外，臥房（一）的浴室也順便做了一些調整：

① 原洗臉盆改為檯面式：下嵌的雙臉盆及檯面下櫃。
② 馬桶移位。
③ 浴缸移位並加裝淋浴拉門。
④ 沿著管道間做一小隔牆，使浴缸以及淋浴拉門有所收尾，更可製作出盥洗用品、衣物櫃。
⑤ 加一片與衣櫥同式同色之門片，使其成為進入浴室之外門，而衣櫥的外觀也較有放大感與一致性。
⑥ 打開此門，左邊又可以有一個收納櫃了。

至於另一間廁所則牽涉到餐廳，而餐廳又與廚房有密切關係，容後一併檢討。

現在我們還有餐廳、廚房、書房、洗衣間等尚未處理，而所剩的空間已經不多，所以接下來應是最難但也是最精采的部分了！

按照前面所言「先解決大型傢俱」之原則，書房與洗衣間可大可小，所以暫時不理會，先來探討一下餐廳與廚房至少需要多大的空間？

一、餐廳：

餐廳所需的空間取決於餐桌的大小，餐桌越大所需空間就越大，反之則小。

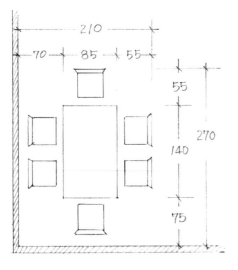

以本例而言 24.8 坪的公寓，實在不需也不可擺放過大餐桌（例如 8 人座或 10 人座之類），因此寬 85~90cm 長 140~150cm 的 6 人座餐桌較為恰當。因為餐桌不大，相對的餐椅也應挑選較為簡單俐落為宜，擺上 6 張餐椅後，所需的空間為 210cm×270cm 的面積，這是至少所需的空間。如果房子更大，餐廳當然也可跟著放寬。

二、廚房：

廚房內最佔面積的就屬流理台了。

流理台的長度受限於空間的大小會有所不同，但其深度大約都為 60cm 深，但是空間不大的房子，也不一定非得 60cm 不可，只要不少於 55cm 都是足夠。

至於使用者所需的活動及操作空間則至少有 90cm 以上為宜。

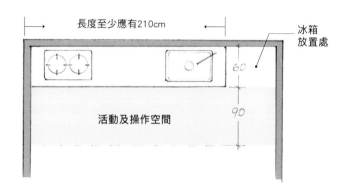

如果要增設早餐台或中島則如下圖 1：

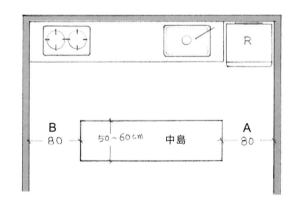

●圖 1

採用圖 1 的中島設計，有一個缺點：就是會產生 A、B 兩個出入通道，對小坪數的房子而言誠屬奢侈，更是一種浪費！

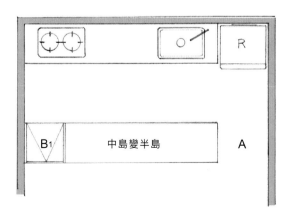

●圖 2

所以應採圖 2 為佳！將中島改為半島，節省 B 的空間改為電鍋、烤箱之類的電器收納櫃 B_1 不是更好嗎？

雖然從中島變成半島能獲得些好處，但總覺得廚房還是不夠便利，如果我們把廚房改如下圖呢？

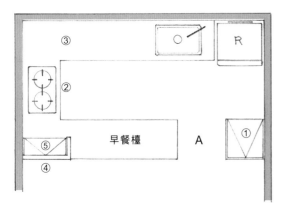

① 將電器櫃調至右邊原 A 之通道處，而讓原 A 通道左移些，則電器櫃內的電鍋距離餐廳就會更近，縮減添飯的路距。

② 把流理台改成 L 型並與早餐台連接成ㄇ字型。

③ 流理台頓時變長，更方便調理作業。

④ 早餐台其實不必那麼長，縮短些仍不減其功能，所以在④處做一點小隔間，可區分早餐台與流理台的範圍，也可以更加隔絕油煙跑至餐廳。

⑤ 由於這個小隔間，所產生的空間就可以製作一個調味品架及鍋蓋放置處。

一樣的廚房空間，只因不一樣的隔局，營造出來的功能、方便性就截然不同。

現在，可以把上述的構思，放到本案例中了。

如左圖所示：

① 小隔間及調味品架。

② 早餐台可以做成功能更強的上下層式吧台櫃。

③ 電鍋烤箱等之電器櫃。

④ 冰箱。

⑤ 木作隔間加上一片拉門，可以成就一間洗衣、曬衣間。

（由餐廳往廚房看）

接下來，我們會發現剩下的空間只作為餐廳實在太大了，所謂太大是指相對於其他空間的比例而言，如果臥房、廚房、客廳等空間不是那麼寬敞，則過大的餐廳是不恰當的，因此應該挪一些空間做其他用途。

如左圖，如果我們挪部分的空間作為書房，則餐廳的空間仍有 330cm 之寬，對應 P.26 所解析的餐廳所需寬度 210cm 仍屬寬裕。

① 將洗衣間的隔間牆延伸。

② 也將泡茶間的隔間牆延伸。

則形成可以擺放兩張書桌，且其上方各有書櫃的書房③，這樣的餐廳空間無論餐桌橫放或直放都沒問題。

最後就剩餐桌的擺放與正對著餐廳的廁所了，先談餐桌的擺設：

雖然說空間夠大，無論橫擺或直放都可以擺得下，但以下圖為例的橫擺方式則會有些問題。

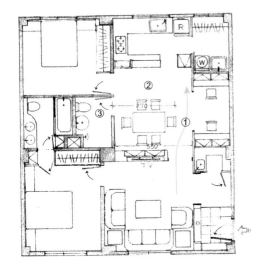

（一）從客廳到廚房的動線常受阻於餐椅①。

（二）餐椅與吧台之間的閒置空間②似乎過大了些。

（三）這種擺設方式，對於要解決廁所門③的問題將較為困難。

因此本案例的餐桌椅應朝直放的方式去思考。

接著談廁所：

所有的公寓或住宅大樓都會有集中排水管、排風管、化糞管的管道間，為了要共用管道間，每戶人家的衛浴間都會盡量緊鄰而設，本案也不例外是屬於兩間廁所靠在一起的設計（其目的是能縮短管路的長度及防水措施集中，施工較容易）。

只是公用廁所正對著餐桌，在用餐時，即使沒有人進出使用廁所，仍會感覺很不是「味道」。

這間廁所受限於管道間的位置，當然不宜把整個廁所移至別處（事實上也沒有其他地方可以移放這間廁所）。

但是，如果我們把它改個方向，至少讓廁所的門不要正對著餐桌呢？

這不但能解決不潔氣流直衝餐桌，影響用餐氣氛，而且可能還有其他好處喔！

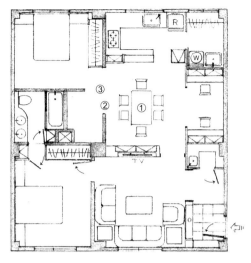

現在我們把餐桌椅擺成直式，如左圖①。

再把原廁所門及臥房門拆掉同時把隔間牆②、③拆除一小部分。

然後浴室內原馬桶、洗臉盆等全部拆除，以利重新設計成乾濕分離的衛浴間。

在繼續之前，要先談一個觀念：

很多人都希望公用廁所可以兩用，也就是說既可公用，也可私自獨用，有一個眾所皆知的方法，就是在臥房與廁所的隔間牆上開一個門洞，加裝一個門，以本例而言，則如下圖：

→ 公共門

這樣就能直接由臥房進入浴室，而成為專屬的衛浴間。

雖然能達到公私兩用，但以本例而言，由於臥房門正好卡在浴室門外，所以每次要進入浴室時必須先將臥房門關上，才有可能操作浴室門，其實也是有點不便。

除非把臥房門的開門方向改變如下圖：

臥室房門往右開

如此兩門就不會互卡。雖然很好，可是當臥房門呈開著的狀態時臥房門卻凸出超過衣櫥甚多而成障礙物。如圖之★號。

即便你不在乎這個凸出物，這樣的設計仍然存在 3 個問題：

① 無論誰使用這間浴室都得注意兩扇浴室門是否確實上鎖，否則很容易穿幫。

② 使用後也要記得兩扇門都得解鎖，不然會造成某一邊無法進入的困擾。

③ 兩扇浴室門因為太過於靠近，經常有互撞的情況發生。

如果不看剛才的解說，很多人仍覺得開兩個門是一個「不差」的設計，也接受了它，但在 P.7 有提到「不差」並不是「很好」。唯有閱讀本書，才能提升判斷能力，才能知道那是不理想的設計。

現在且看另一種思考方式吧！

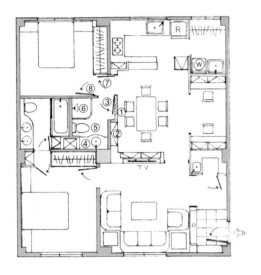

（一）為了讓進出廁所更加方便，將廁所原隔間牆往餐廳方向右移 25cm 即①，此舉雖使餐廳變小些，但仍不影響餐廳應有的面積，這樣做的目的是為了把臥房門⑦也跟著移出來些，則臥房門就不會伸凸出衣櫥。

（二）會形成一個凹處可做餐廳用之收納櫃②。

（三）加裝浴室門於③處。

（四）製作一個檯面式洗臉台④。

（五）馬桶安裝於⑤處。

（六）乾濕分離的淋浴間⑥。

（七）加裝第二道臥房門⑧。

這種設計的好處是：

A：餐廳又多了一個收納櫃。

B：原洗臉盆改成檯面式，既美觀、好用又安全。

C：當臥房的主人把臥房⑦關上後（如左下圖），衛生間就成為他的專屬浴室，同時，用餐者只會感覺是在臥房旁邊用餐，不會有不愉快感。對於平常家中沒有訪客的日子，這個臥房簡直就是一間套房。

D：如果把第二道臥房門⑧關上（如右下圖）則又回復到單純的臥房與獨立的公用衛浴間，兩者互不干擾、豈不美哉！即便衛浴間門沒關，從餐廳也看不到廁所的馬桶。

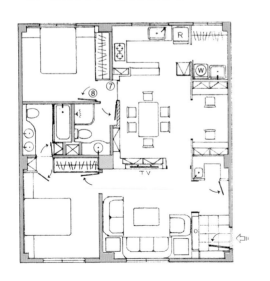

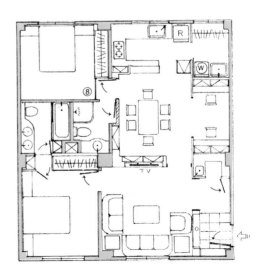

最後，我們回顧一下：從買來的 24.8 坪空房子公寓至完成設計，這其中「隔」與「沒隔」的差異為何？

（有做隔間）

（不做隔間）

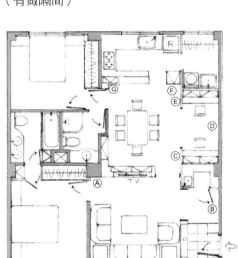

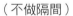

一、因為從柱子Ⓐ延伸製作了電視牆，所以看不到凸出的柱子。
二、客廳多了玄關與泡茶間，餐廳則多了 2 個收納櫃。
三、壁面增加甚多，如ⒶⒷⒸⒹⒺⒻⒼ可利用為掛畫或飾品。
四、多出洗衣間及書房，且從書房往餐廳看均不減其空間的延續性及寬敞感。
五、客廳左邊主臥房的浴室，不但有置物櫃，又是雙水槽洗臉檯面，配上大明鏡，就像把浴室空間放大了一倍。

乍看之下，本設計圖密密麻麻地好像蠻複雜，但你若仔細觀察就會發現：每一個空間都非常方正毫無凸出物，各空間的比率也非常恰當，雖做了甚多的隔間，仍保有極佳的視覺穿透，當然也因為做了甚多的隔間，才會有那麼多的功能。看似複雜卻呈現簡單方正的格局。

隔！才會變大！

並不是說 24.8 坪會平白地變成 30 坪。

而是由於恰當的隔間創造出「空間充分利用」、「功能大幅增加」的效果而讓我們感覺空間變大、坪數變多了。

從這個案例，我們可以清楚地知道：即使是 24.8 坪這麼小的空間，仍然可以做到「麻雀雖小，五臟俱全」的境界，只因為正確的隔間！

這就是為什麼要把「隔！才會變大！」列為本書第一課的原因。

擺脫了「因坪數不大而不做隔間」的錯誤思維後，接下來的每一課除了會大量運用此觀念之外，還有更多的新觀念等著你，準備好了嗎？

第 **2** 課
解決凸出物

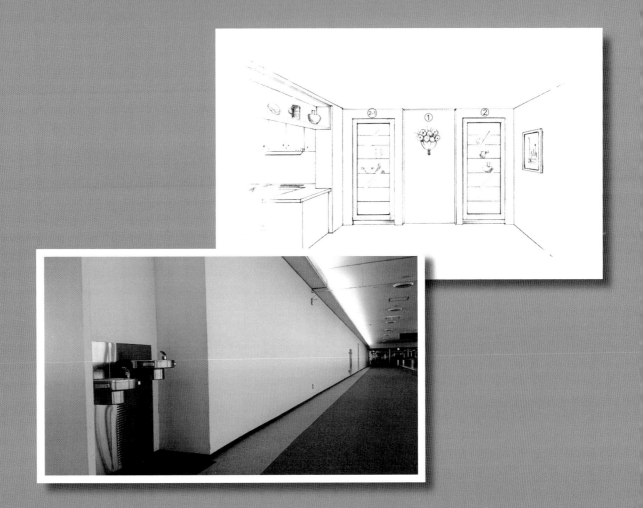

任何影響空間的方正感或阻礙動線的流暢，均來自於屋內的凸出物！

■ 何謂凸出物？

在一個方正的空間裏，只要擺上任何傢俱立刻就會變成凸出物。

凸出物有什麼問題？

① 凸出物會讓原本方正的空間感變成不方正，造成雜亂感。

② 從它們的旁邊經過時常有碰撞其尖銳角的可能，有其危險性。

③ 阻礙動線的流暢。

④ 造成空間的破碎。

例如原本是一間方正的臥房，擺上衣櫥、收納櫃及床組後，造成凹凹凸凸不方正的空間（藍色區），而且會產生 7 個凸出尖角，但②③因為是柔軟又低矮的床墊，原則上我們可以容忍，其餘①④床旁櫃、⑤⑥收納櫃及⑦衣櫥都會形成尖銳凸角。

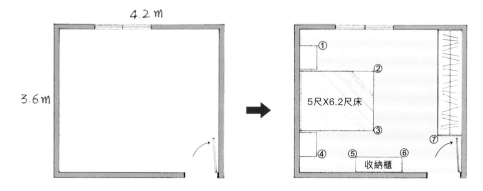

沒有人會喜歡尖銳的凸角，所以我們會去購買或製作圓角的傢俱，例如電視矮櫃：

圓角

擺上這種傢俱，即使撞到也不至於那麼痛。但這不叫「解決凸出物！」因為這個凸出現象仍然存在。

本課要談的就是讓這些收納櫃或樑柱永不再突兀地跑出來。

☆能夠解決凸出物，就能使空間變大！

☆能夠解決凸出物，就是最好的設計！

■ 解決凸出物方法一：放大

以 P.36 為例，可以針對大型凸出物衣櫥，採取「放大」的方法。

「衣櫥不是很大了嗎？為何還要再放大呢？那不是更凸出嗎？」沒錯！問得好！但閱讀本書，請習慣常會有一反常識的另類思考方式出現喔！

由丈量得知臥房內部空間扣除衣櫥之後，淨空間如圖一。

● （圖一）

先解決大傢俱——床組。

● （圖二）

擺上一張床後，如圖二床頭左右Ⓐ Ⓑ兩處各有 105cm，當然就要把原本的床旁櫃放大，也就是床旁櫃應全部做滿，只要高度不超過床墊高，就可以完全消除凸出物如圖三。

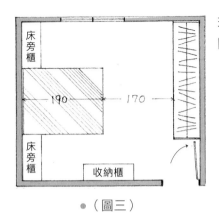

現在量一下床尾至衣櫥的距離竟然尚有 170cm 。這麼大的閒置空間如果不加以利用，就是一種浪費。

● （圖三）

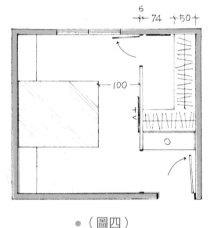

空間既然夠大，是否可以考慮隔成一間走入式更衣室呢？如（圖四）

雖然更衣室比原一字型衣櫥較佔空間，但以本例的空間而言，完成後的更衣室距離床尾仍有 100cm，也足夠通行無虞。

● （圖四）

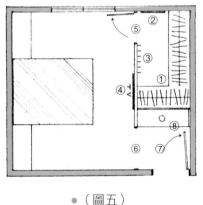

隔成走入式更衣室後如（圖五）：

① 有了更衣室，增加了吊衣桿的長度，可容納更多的衣物。

② 可加裝大明鏡，方便更衣整容。

③ 因為有隔間，產生了壁面，可設置掛衣鉤，方便臨時吊掛脫下的衣物。

④ 隔間牆的另一面則可吊掛電視機或掛畫。

⑤ 更衣室只需再做一扇門，相較於一字型衣櫥須做 6 片門，大大節省經費。

● （圖五）

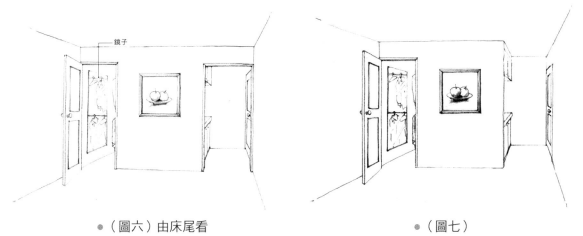

● （圖六）由床尾看　　　　　　　　　　　　● （圖七）

⑥ 再加裝一個門框，以消除凸出物的問題如（圖六）之透視圖，如果不做門框就會如（圖七）呈現出一大型凸出物。

⑦ 因為隔間產生了一個玄關，讓臥房更具私密性。

⑧ 稍為犧牲一點更衣室的空間，營造出凹陷區，正好可以嵌入 P.37（圖二）之收納櫃，解決了收納櫃的凸出問題，同時該收納櫃的上方更可以加做一個收納吊櫃。

■ 解決凸出物方法二：改變動線

前面的例子是因為臥房空間夠大，能夠設計出更衣室，但如果空間不夠，如下圖：

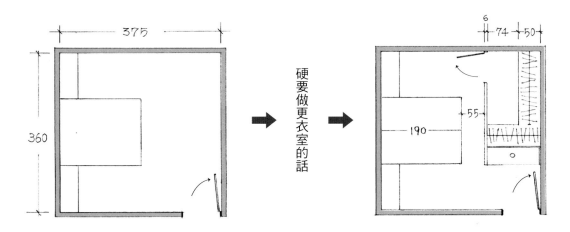

我們就會發現床尾距更衣室僅剩 55cm 的空間，想要從這麼窄的通道通過實在很勉強，所以硬要做更衣室，就絕對是錯誤的設計。

像這種條件不佳的環境，既然不能採用「放大」這個方法，那就山不轉路轉──改變動線吧！

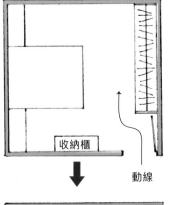

左圖是原設計

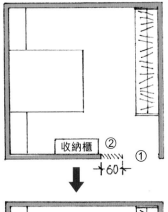

① 先拆掉臥房門。

② 將隔間牆往左拆除 60cm。

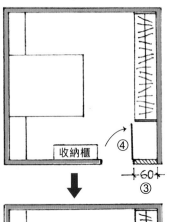

③ 補回 60cm 寬之隔間牆。

④ 裝回臥房門。

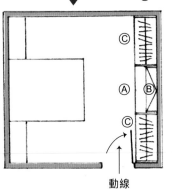

Ⓐ 將原收納櫃移置 A 處

Ⓑ 收納櫃之上方還可以加做置物櫃

Ⓒ 衣櫥雖變成兩座，但其總容量並未減少。

改變動線，凸出物就不見！

轉念想想，要改變動線也不一定非拆牆不可，下面的方法也可以解決凸出物：

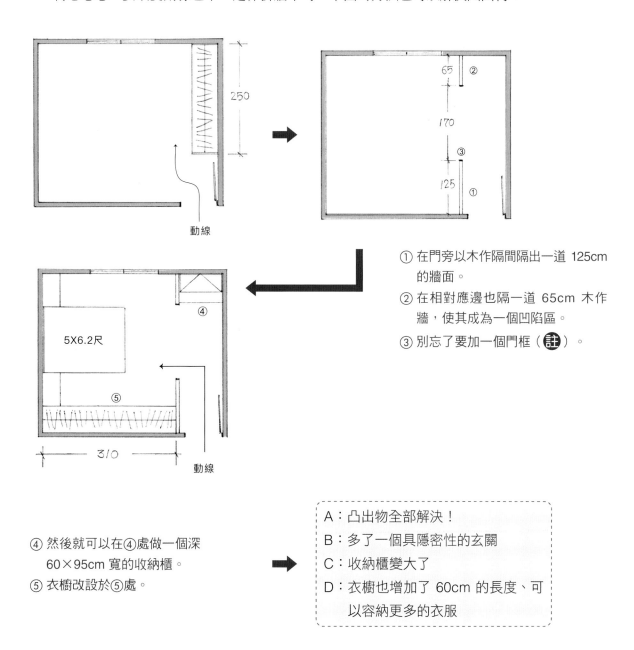

① 在門旁以木作隔間隔出一道 125cm
　　的牆面。
② 在相對應邊也隔一道 65cm 木作
　　牆，使其成為一個凹陷區。
③ 別忘了要加一個門框（**註**）。

④ 然後就可以在④處做一個深
　　60×95cm 寬的收納櫃。
⑤ 衣櫥改設於⑤處。

A：凸出物全部解決！
B：多了一個具隱密性的玄關
C：收納櫃變大了
D：衣櫥也增加了 60cm 的長度、可
　　以容納更多的衣服

註 我要再重複一遍，做門框的目的，就是要讓左右兩邊新做的隔間牆連成一片，從而消除其突兀感（因為即使是薄薄的一片牆仍屬凸出物）。

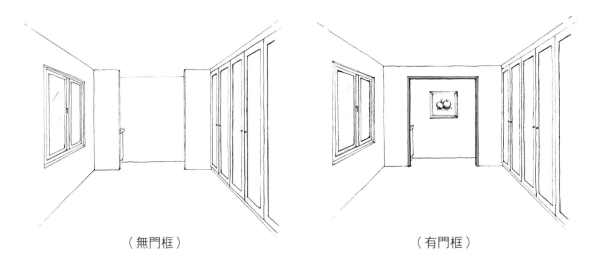

（無門框）　　　　　　　　　　　　（有門框）

再舉兩個改變動線的例子

（一）客廳：

一般缺乏隔間的客廳，會直接擺放現成的沙發組、電視櫃和收納櫃或鞋櫃，而這些都會造成客廳的凸出物。如下三圖：

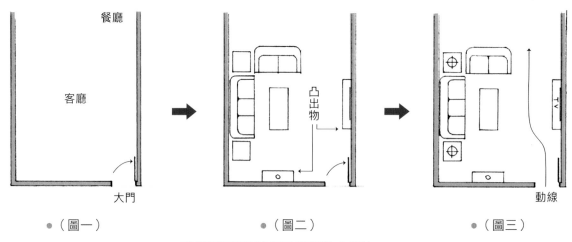

● （圖一）　　　　　　● （圖二）　　　　　　● （圖三）

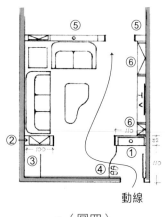

動線

● （圖四）

我們用隔間來改變動線消除凸出物：

① 在距離入口大門的 110cm 處隔製一個玄關鞋櫃（約 32cm 深 ×110cm 寬）。

② 在相對應處亦做個約 100cm 的隔間牆，則可從客廳獲得一個置物架。

③ 形成一個凹陷處，正好可製作一個端景櫃或儲藏櫃。

④ 架高地板，以區隔客廳與玄關區，而區隔線可做成弧形，除了可加長擺放鞋子的空間外，當在開關大門時，門的擺動才不至於掃到脫下的鞋子。

⑤ 以木作隔間使沙發區及電視矮櫃區形成凹陷區，則可以很安穩地擺放沙發組及製作出電視櫃左右的收納擺飾櫃⑥。

現在，我們看不到電視櫃這個凸出物了，因為我們改變了動線！

不但消除了凸出物，而且得到很多好處：

A. 多了很多收納的功能。

B. 因為做了隔間，所以增加了隱密性。

C. 打掃工作會變得更容易。

（二）廚房：

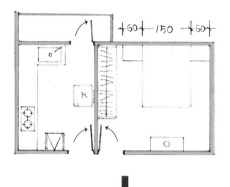

左圖是極為常見的廚房及臥室配置，很明顯地可以看見到處都是凸出物，共計有 9 個凸出尖角（彈簧床之床尾不計的話）。

運用「改變動線」的方法：

① 將臥房門拆除並往右移 60cm。

② 進入廚房的門也是如此作法，但是往左 70cm 之後不必裝門。

③ 後門同樣地往左移 70cm。

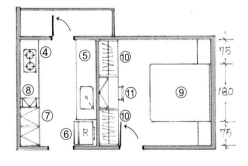

④ 原瓦斯爐移至後門邊，對排油煙效能更好。

⑤ 附有水槽的流理台。

⑥ 冰箱就擺在流理台右側，方便拿取食材。

⑦ 電器用品櫃，擺上兩組也沒問題。

⑧ 還有足夠的空間可以製作一個調味品架。

⑨ 床組改個方向，不但能擺上更大的床，就連床頭櫃也變得更大。

⑩ 衣櫥分成兩座。

⑪ 衣櫥與衣櫥之間就可以製作書桌與書架。

改變了動線，完全解決凸出物的問題，從而使得空間變得更大，功能也更多了。

■ 解決凸出物方法三：營造凹陷區

本方法係依照凸出物本體之大小，在其附近營造出凹陷區，讓這個凹陷正好可以容納得下這個凸出物。

以上一頁廚房為例：

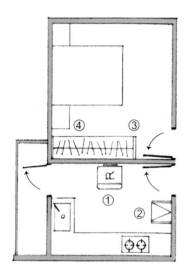

在左圖的廚房有冰箱①及電器櫃②兩個凸出物。而在臥房則有凸出的衣櫥③和床頭櫃④，總共四個凸出物。

（床頭櫃如果緊靠衣櫥的話，衣櫥門是無法打開的，因此床頭櫃稍離衣櫥，似有其必要。）

解決的方法是，廚房與臥房一起調整：

（一）先以前頁所述「改變動線」之方法，將臥房門上移 60cm ⓐ。

（二）在 ⓑ 處把隔間牆拆除 80cm 寬。

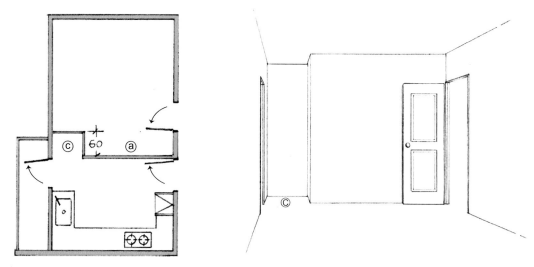

（三）做一道ㄱ形的隔間牆（木作即可），使廚房的後陽台門旁形成一個凹陷區 ⓒ （如上兩圖）

（四）臥房因房門上移的關係也形成一個凹陷區 ⓐ，則衣櫥即可設於此處。

（五）把冰箱置於凹陷區 ⓒ。

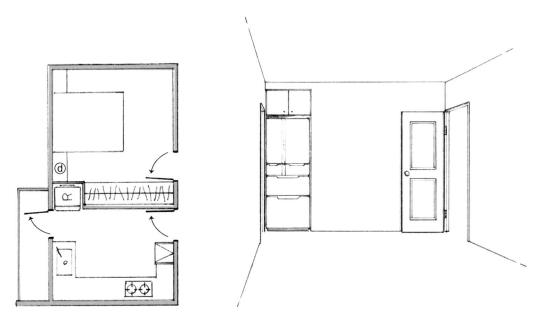

（六）現在床頭櫃 ⓓ 就可以加寬做滿，而緊靠冰箱的背牆，再也不必顧慮衣櫥門打不開了。

（七）將流理台上下櫃改成ㄩ形與電器櫃連接。

結論：

廚房和臥房的凸出物不見了，空間自然就變大，而且更整齊、清潔工作也更容易了。

例二：

我們經常可以看到飲水機的擺設如左圖，因為習以為常，也不覺得有何不當，但看過前面的例子後，你已明白飲水機在空間中是凸出物，會影響行走的動線和空間的使用。

左圖則為某國際機場飲水機的擺設方式，這正是運用「營造凹陷區」這個方法。

將原本平整的牆面設計出符合飲水設備所需尺寸的凹陷區，再將飲水機設備嵌入其中。如此，則完全不會阻礙旅客通行，動線更為流暢與安全。空間非常寬闊的飛機場尚且如此作法，你我不到 10 坪的客廳之類的空間不是更應該講究嗎？

■ 解決凸出物方法四：合併

把兩個或多個凸出物合併成一個，也可以減少凸出現象，例如：

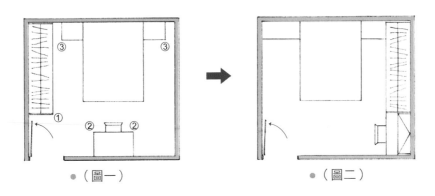

● （圖一）　　　　　　　　● （圖二）

（圖一）中有 3 個凸出物：衣櫥①、書桌②及床頭櫃③，若把床組與衣櫥左右互調，將衣櫥與書桌合併，可同時解決兩個凸出物，再把床兩旁的床頭櫃加寬做滿、不留空隙。書桌上方也可加做書櫃或書架充分利用了垂直空間如（圖二），這個房間不就立刻變成較整齊方正了嗎？！

不過為了更美觀，可以稍作變化：

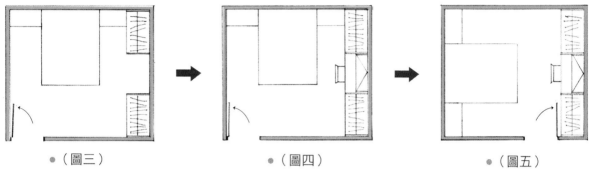

●（圖三）　　　　　　　　●（圖四）　　　　　　　　●（圖五）

以對稱的方式將衣櫥分成大小相同兩部分，以形成一個凹陷區如（圖三），把書桌擺入此凹陷區如（圖四）。

如果情況允許的話，在加上一個「改變動線」的方法，將臥房門移位；床組改向如（圖五），可獲得更佳的空間效果，請比對一下（圖一）與（圖五）之差異。

■ 解決凸出物方法五：包起來

對於樑、柱這種因為建築結構的需要而無法避免的固定且龐大的凸出物，也是在室內設計時絕對要想辦法消除的。消除的方法絕不是打掉它，也不是很單純的把它包起來就好，因為那只會越包越大而已。

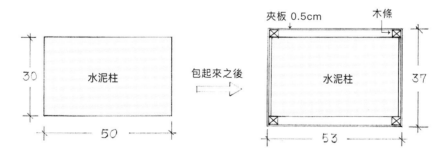

從上面兩圖可知，原本柱子只是 30cm×50cm，即便以最小的木作包覆方式仍會變大成為 37cm×53cm，顯見這個包覆動作只會使柱子變得更大。所以，一定要配合附近環境的條件及實際的需要，一方面包起來，一方面使功能性增大，使其完全看不出柱子的存在。

現在舉一個客廳的例子：

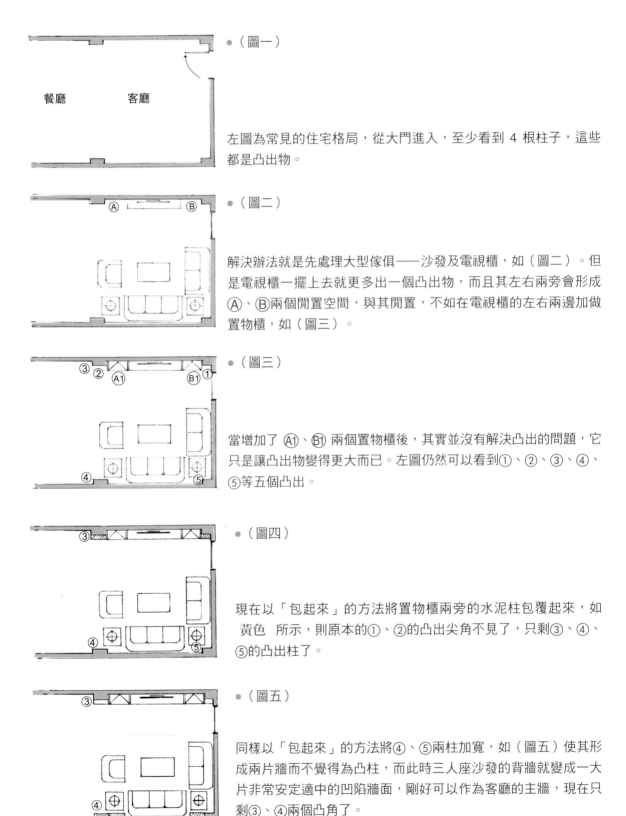

● （圖一）

左圖為常見的住宅格局，從大門進入，至少看到 4 根柱子，這些都是凸出物。

● （圖二）

解決辦法就是先處理大型傢俱——沙發及電視櫃，如（圖二）。但是電視櫃一擺上去就更多出一個凸出物，而且其左右兩旁會形成Ⓐ、Ⓑ兩個閒置空間，與其閒置，不如在電視櫃的左右兩邊加做置物櫃，如（圖三）。

● （圖三）

當增加了 Ⓐ1、Ⓑ1 兩個置物櫃後，其實並沒有解決凸出的問題，它只是讓凸出物變得更大而已。左圖仍然可以看到①、②、③、④、⑤等五個凸出。

● （圖四）

現在以「包起來」的方法將置物櫃兩旁的水泥柱包覆起來，如黃色 所示，則原本的①、②的凸出尖角不見了，只剩③、④、⑤的凸出柱了。

● （圖五）

同樣以「包起來」的方法將④、⑤兩柱加寬，如（圖五）使其形成兩片牆而不覺得為凸柱，而此時三人座沙發的背牆就變成一大片非常安定適中的凹陷牆面，剛好可以作為客廳的主牆，現在只剩③、④兩個凸角了。

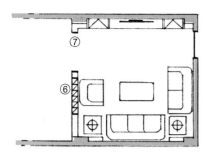

●（圖六）

運用「隔，才會變大！」的方法，製作一道格柵式的隔間⑥以區隔客廳與餐廳，別忘了要加做一個門框⑦，如（圖六）。

看看完成後之透視圖：

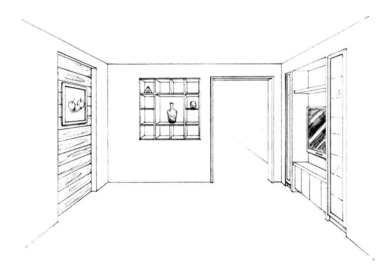

① 客廳區的 4 根柱子完全不見了。
② 客廳與餐廳之間雖有 20cm 厚的隔間，但是因為是格柵式（具通透性）的隔間加上大開口的門框，對視覺延續與穿透性，不但完全不成問題且增加了些隱密性與期待感。
③ 格柵也成為一個擺飾架。
④ 加上電視櫃兩旁的置物櫃，讓客廳的收納功能大增。
⑤ 最重要的是：「完全沒有凸出物！」

再舉一例，但舉例之前，必須先糾正一個觀念：「絕大多數的人在空間規劃時都會依據柱位來區隔空間，換句話說，常會被柱子『牽著鼻子走』；柱子在哪裡就順著柱子做隔間牆。」從今起請摒棄這種想法吧！

例如有一幢 27 坪的房子，其柱位分布如下圖：

若順著柱位做隔間，則大約如下圖：

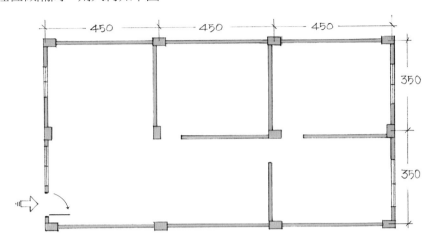

這種隔間法會讓每一個空間大約都一樣大。在建築設計時，為了結構上的考量，樑柱的安排會偏向「平均分配」，就上圖建築物的跨距而言，樑柱做如此的分配當屬正常。

但是，順著柱位做隔間，就會造成每個空間幾乎一樣大，那就非常不正常了。

無論臥房、餐廳、廚房或是客廳，每一個空間都會因為不同的功能，而有大小不同的空間需求。

因此，在規畫時絕對不能有這種「平均分配」的想法，否則保證你會有「該大的地方不夠大，該小的地方卻又太大」的困擾。

那麼，若不要順著柱位做隔間，樑柱將可能出現在空間的「中央」，那不是更為嚴重的凸出物嗎？沒錯！該柱或許更為突兀，但是請記住：「空間不足或不恰當比凸出的柱子更糟糕」。另一方面，即便是沿著柱位做隔間，難道柱子就會不見了嗎？它仍然存在啊！（雖然感覺小了些）

另外隔間牆也不是都呈「直線牆」，直線牆在空屋時看似方正，但是當安排了傢俱櫥櫃後，反而會因一大堆的凸出物而變得不方正。（請回顧 P.44）

現在我們試著不要順著柱位做隔間，如下圖所示，請注意①、②、③、④等處的隔間：

（一）不受制於柱位。

（二）雖有部分隔間是順延 A 柱施作，但也非全然為「直線牆」。

（三）目前看到的隔間雖有凹凹凸凸的現象，但其實都為了日後的平整與方正而做的規劃。

接下來就要運用「包起來」這個方法了。

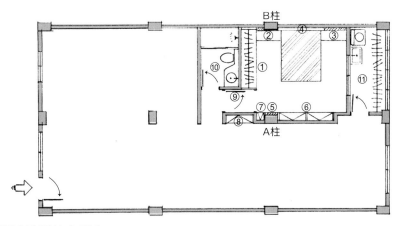

（一）首先，規劃出臥房的衣櫥①。

（二）將 B 柱往左包覆至衣櫥②。

（三）在床右側做一個相對應之凸牆③，其目的就是要營造一個凹陷區④，以便作為床頭的主牆。

（四）將 A 柱往床的方向稍微包覆如⑤。

（五）就可以製作出兩組置物櫃如⑥、⑦。

（六）製作一個臥房外的置物櫃⑧。

（七）臥房門設於⑨處，營造出臥房的玄關。

（八）完成衛浴間的各個設備⑩。

（九）在臥房右邊外側設置洗衣晾衣間⑪。

　　至此，就完全解決了 A 柱及 B 柱兩個凸出物，而臥房也變得大小適中、功能齊全、空間方正了。

左圖為①、②、③、④項完成後之透視圖。

接著，要處理餐廳的 C 柱：

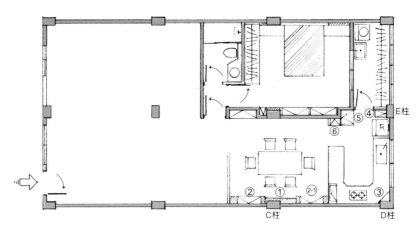

（一）同樣以「包起來」的方法，將 C 柱往左右延伸包覆①，使其成為餐廳的主牆面，而不覺是凸出的柱子。

（二）再在其左右凹陷區製作兩組餐盤置物櫃，即②及②-1（如下圖）。

（三）至於廚房角落的 D 柱，不予以處理亦可，但若仍覺得不滿意亦可如③一般，以木作方式將 D 柱包起來，則作為鏟子、勺子等吊掛廚房用品之需求，亦可提供更多的壁面功能。

（四）在冰箱旁製作一個置物架④，就可以把 E 柱包覆起來。

（五）在④的對面就是電鍋、烤箱、微波爐櫃⑤及置物架⑥。現在，你應該明白 P.50 圖中的②處為何會做那種非直線型的隔間了吧！

（由餐桌面向①之主牆）

最後剩下的柱子，其解決方法如下：

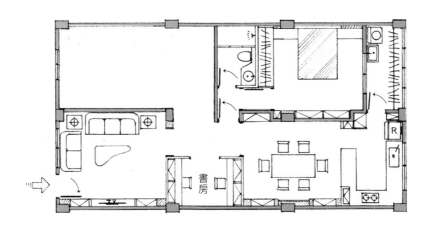

同樣以包覆的方式製作了客廳的電視櫃及書房就可以解決了。由於空間還剩蠻多的，所以就再增加了一套衛浴間及臥房，如下圖：

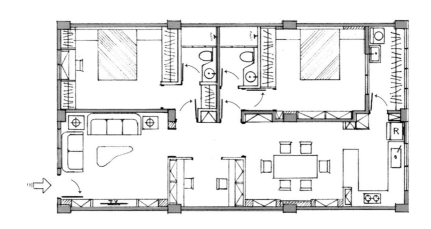

終於，我們幾乎看不到凸出的柱子了。所有的柱子不是隱藏在衣櫥內，就是被置物櫃所包覆，這就是「包起來」，這樣的「包覆」才具意義。順便一提的就是最後的完成圖頗為複雜，但你若仔細觀察就會發現每一個空間，都是非常方正而且功能齊全，毫無浪費任何空間。

最後再舉一個單身小資女宅之例（室內 9.3 坪陽台 0.7 坪）：

圖中最突兀的就是屋中的柱子，現在我們用「包起來」的方法來解決這個問題，
如下圖所示：

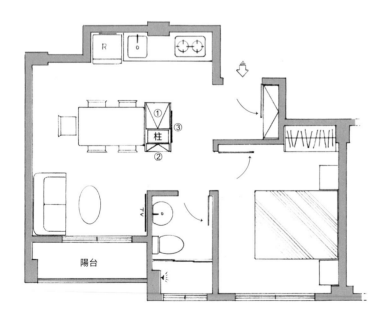

① 製作一個電器用品櫃緊貼柱
　子。

② 在柱子的另一側製作一個置物
　櫃。

③ 再將①、②兩櫃連同柱全部包
　覆起來，使其成一面牆（可做
　為端景牆）。則令人頭痛的柱
　子完全消失於無形。

你也可以採不同的方式包覆這根柱子，效果可能更好：

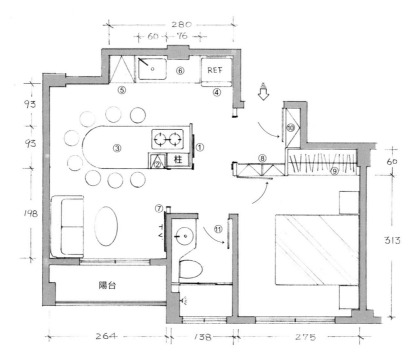

① 以木作隔間將柱子包起，同時隱藏了瓦斯爐。

② 製作一個置物櫃緊貼柱子。

③ 再安裝一組流理台兼多人坐的餐桌，則該柱完全被包起來，這樣的規劃會讓空間的運用更加理想。

④ 將冰箱移到原瓦斯爐之處。

⑤ 電器櫃就置於原冰箱處，由於電器櫃所需的空間比冰箱少，所以⑥流理台的水槽就可以稍微加大些（由原來的 46cm 變成 60cm），而調理的檯面也由 63cm 增為 76cm。

⑦ 再運用第一課「隔！才會變大！」的概念以木隔間加大電視牆，則客廳的空間感也頓時變大。

⑧ 將原玄關與臥房的隔間牆拆除，製作一組臥房內使用的收納櫃。

⑨ 現在衣櫥的長度也變長了，可以容納更多的衣物。

⑩ 製作一個玄關鞋櫃。

⑪ 順便把浴室內的洗臉盆改為檯面式洗臉台，再裝上一片大明鏡，以擴大浴室空間感。

■ 解決凸出物方法六：再增加

不是說要消除凸出物嗎？怎麼反而要增加？

請習慣本書的另類思考方式，不用懷疑，就是「再增加」。

請看下面的案例：

由於結構強度的需要，屋中矗立了兩根柱子，也是無可奈何，但這兩根柱子就是障礙物，就是凸出物。

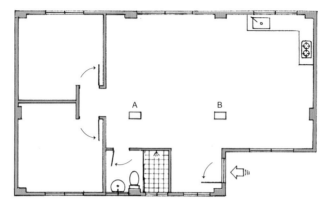

解決方法當然不是把它打掉，而是「再增加」一根柱子，如下圖，但如何增加？增加在哪？當然是要經過計算考量。

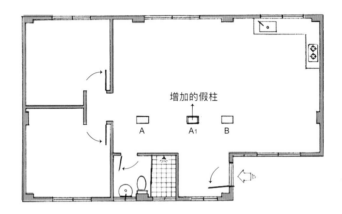

為什麼要增加一根假柱 A_1 在那個位置呢？

答案是：為了要讓兩人座沙發有所靠背及對稱感。製作了 A_1 的假柱後，A 柱與 A_1 之間就可以製作一個矮櫃，約與沙發背同高，讓沙發可以有穩定的依靠。

因為是矮櫃，所以也不減視覺的穿透，最重要的是增加了 A_1 柱可以混淆 A 柱的存在。

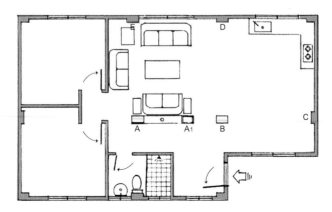

接著就剩 B 柱及其 C、D、E 等柱需要處理了，只要運用「包起來」、「放大」等方法均可
一一解決。

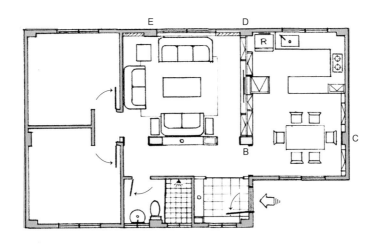

我要再重複一遍：

「能夠解決凸出物，就能使空間變大！」

在接下來的各課程中，會有甚多案例存在著「凸出現象」，

屆時就請當作一次次的複習。

現在請看一下您家中有沒有凸出物呢？

有的話，就請想想看下列有哪些方法可以派上用場？

解決凸出物方法一：放大

解決凸出物方法二：改變動線

解決凸出物方法三：營造凹陷區

解決凸出物方法四：合併

解決凸出物方法五：包起來

解決凸出物方法六：再增加

第3課
縮小

不是說要讓房子變大嗎？這回怎麼要縮小呢？

沒錯！第三課就是要縮小！

大家都知道以下這些哲理：

① 有得必有失。

② 以退為進。

③ 有捨才有得。

④ 犧牲小我，成就大我。

諸如此類的道理，實在不勝枚舉。

室內設計也應該運用這樣的哲理：

在一個既定的空間裏，犧牲或縮小某些不是那麼重要的空間，就能成就相對的另一個空間，
使其變得更大而達到所需，例如：

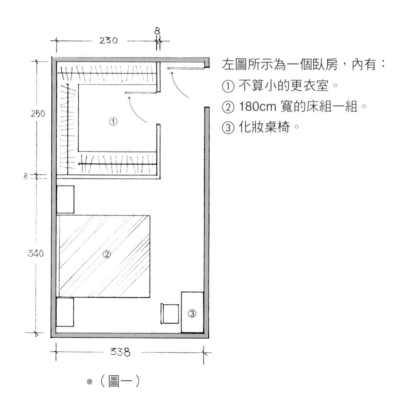

左圖所示為一個臥房，內有：

① 不算小的更衣室。

② 180cm 寬的床組一組。

③ 化妝桌椅。

● （圖一）

各位讀者請先不要看下一頁的解析，自己先思考一下這樣的格局究竟有哪些問題？

本例看起來好像沒什麼問題，但是各位讀者，已經研讀了第一和第二課了，應該可以發現本例的幾個缺點：

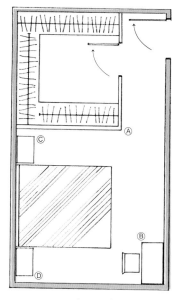

① 更衣室的隔間造成的Ⓐ凸角。
② 化妝桌的擺放方式也產生了Ⓑ凸角。
③ 該臥房的收納功能極為不足。
④ 床頭櫃的ⒸⒹ尖凸角。
⑤ 該臥房除了睡覺之外，實在乏善可陳。

● （圖二）

現在我們來談談如何運用《縮小》來解決這個臥房：

前頁已提示，該臥房有一個「不算小的更衣室」，所以可縮小的當然就是更衣室了，絕不是擺床的空間（因為床的左右邊僅有80cm的寬度，差不多已是極限了）。

那麼，如何知道這是一間不算小的更衣室呢？那就要看它的尺寸到底為何？以及占整個臥房空間的比例是否恰當。

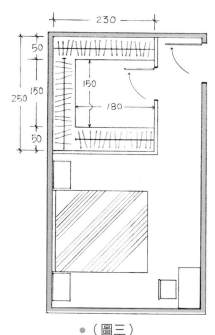

如（圖三）所示：
① 更衣室的淨空間為 230×250cm。
② 置放衣物或吊衣褲的型式是匸字型。
③ 吊衣褲的深度約需 50cm。
④ 所以當使用者進入更衣室內時，剩餘的淨空間為 180×150cm。
⑤ 對一間坪數不是很大的臥房而言，這樣的更衣室空間相較於臥房，比例上顯然是大了些，所以才會說這是「不算小的更衣室」。

● （圖三）

一般而言，臥房內配備更衣室或浴室是很常見，而大多數的人都希望更衣室或浴室盡量大一些，可是當更衣室或浴室越大，就越會擠壓到臥房的空間，除非室內坪數超大則另當別論（像美國的豪宅，主臥房的浴室可能就比您家的客廳加上餐廳還要大）。

因此，一定要建立一個觀念，那就是：

不是越大越好，而是剛剛好才是最好！

一間更衣室究竟多大才是恰當呢？

以本例而言，因為包括更衣室在內的臥房，整個空間並不算很大，而更衣室內扣掉ㄷ型的吊衣空間後，使用者在更衣室內的活動空間竟有 150cm 寬 180cm 長，長度 180cm 這部分大概沒什麼問題，但是寬度 150cm 顯然過大，如果我們把它縮減成 100cm 如何？

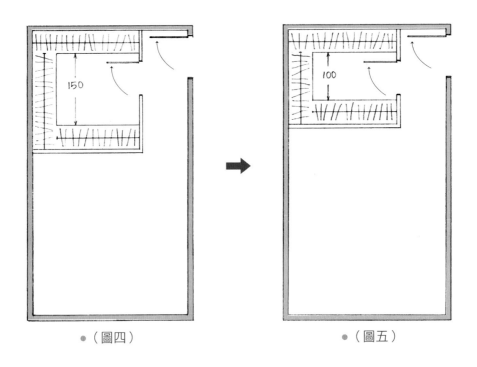

●（圖四）　　　　　　　●（圖五）

從（圖四）與（圖五）兩相比較，很容易就能看出（圖五）的臥房空間立刻變大了。

這個結果當然不是什麼大學問，但是它卻隱藏了很重要的概念，這個概念才是真正的學問！

那就是——「犧牲小我、成就大我！」

你一定會認為更衣室減 50cm，臥房自然會增加 50cm，這樣一減一加並沒能賺到便宜啊？

這麼說好像也言之有理，但是我們要先瞭解更衣室的目的是什麼，它只不過是用來儲放衣物的地方而已，不是要在更衣室內打拳或舞蹈，所以活動的空間實在不需要太大，將寬度縮為 100cm 在使用上仍是足夠（甚至縮為 90cm 也無不可）。那麼如（圖五）縮成 100cm，對更衣室而言空間變小了，能夠吊放衣物的件數也一定會變少，但是到底少了多少呢？

少了 50cm 的吊衣量！

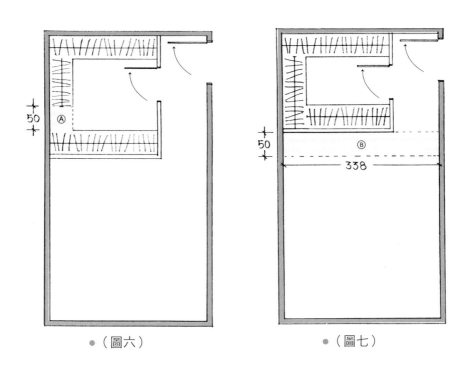

●（圖六）　　　　　　　　●（圖七）

如（圖六）所示Ⓐ的部分。這個部分確實是少了 50cm 的空間可以吊衣服。50cm 的吊衣桿可以吊幾件衣服呢？假設原本的更衣室總共可吊 100 件衣服，現在少了 50cm 的吊衣桿，理論上能吊衣服的件數應小於 100 件。可是有趣的是：雖然少了 50cm 的吊衣桿，100 件衣服仍然可以吊上去（雖然變得擁擠些）。我們常聽到一句話：「對女人而言，衣櫥內的衣服總是少一件」，現在我們可以有一種說法：「對衣櫥而言，再多幾件的衣服也塞得進去！」

雖然少了 50cm 的吊衣空間，但是它卻成就了（圖七）Ⓑ的空間，Ⓑ的空間有多大呢？

50cm×338cm＝0.51 坪

試想一下：

犧牲了 50cm 吊衣空間，卻獲得 0.5 坪的臥房空間，這不是很划算嗎？如果你買的房子每坪單價為 80 萬元，那等於你賺到了 40 萬元！

在高房價的現今，我們不是更應該斤斤計較每一個空間，讓每一寸地方都能被充分的利用嗎？

現在你賺到了 0.5 坪，如果只是讓臥房變大一些，那就談不上"賺"了。這 0.5 坪的空間，要如何運用才能發揮最大的好處呢？

● （圖八）

將多出的 50cm 其中之 40cm 規劃如（圖八）：

① 製作一個置物高櫃（從地面到天花板的高櫃）。

② 在其左邊設一寫字桌兼化妝桌，解決了 P.60（圖一）所示牆角化妝桌之凸出物。

③ 離桌面 75cm，再往上製作一書櫃。

④ 與①對稱相同的高櫃。

⑤ 再做一個置物架。

⑥ 別忘了要加一個門框，以消除①的凸出。

因為只用了 40cm，尚餘 10cm 則會使床旁走道更為寬敞，像這樣的規劃，才能算是真正賺到 40 萬元！

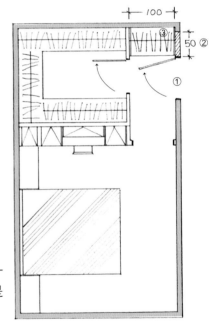

● （圖九）

你還可以再縮小（短）更衣室外的廊道，如右（圖九）：

① 運用第二課所述「改變動線」的方法，將房間門往下移 50cm。

② 補牆。

③ 製作一個 100cm 寬的衣櫥。

如此一來原本更衣室減少 50cm 的吊衣空間，也因為製作了③這一個衣櫃，不但彌補了 50cm 的損失，還多了 50cm 送給你，真的是賺大了！

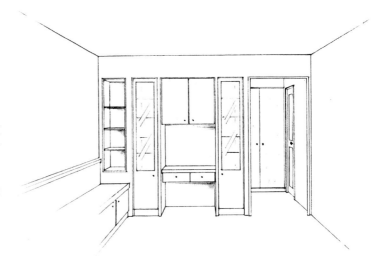

結論：
由於採用了「縮小」這個方法，雖然使得更衣室內的活動空間變得稍小，但卻解決了化妝桌這個凸出物。不但如此，還增加了三個置物櫃及臥房門旁的衣櫥，這就是運用「縮小」使空間變大的妙方。

一般而言，臥房會跟衛浴間或更衣室在一起，廚房會在餐廳的旁邊，玄關會與客廳在同一區等等，因此你希望臥房大一些，就想辦法縮小衛浴間或更衣室（例如前例）；你希望餐廳變大些，就縮小一下你的廚房或客廳，反之亦然。

這就是本課所談的「縮小」，因為縮小的另一面就是「放大」。

重點是‧有沒有縮的條件？

‧要縮多少呢？

‧要如何縮呢？

所謂的縮小，並非只侷限於臥房與更衣室兩者之間的誰縮誰放而已，難道不能挪用一點隔鄰的客廳、餐廳或其他空間來用嗎？如果仔細探討的話，台灣有 98% 的房子都因不恰當的隔間而產生很多「該大而不夠大，該小卻又很大」令人懊惱的空間，將這些不當的空間縮小或重整就能獲得理想的配置，接下來，我將以整個空間規劃，讓您更暸解「縮小」的概念。

實例解說：

以下是常見的案例，其中也運用了「縮小」的方法來規劃，原始隔間圖如下：

一、室內為 26.5 坪（不含陽台）

二、由平面圖觀之，廚房空間很小，冰箱、電器用品不知要擺放何處。

三、主臥房的衛浴間過小，沐浴時將極為痛苦，而公用浴室卻顯然過大。

四、主臥房內有一儲藏室，也許可以作為更衣室。

現在，我們來看看屋主如何運用「縮小」的方法來規劃本案例：

一、因為廚房空間太小無法擺放冰箱及電器用品，因此縮小一些客廳的空間，也就是將客廳與廚房之間的隔間（如上圖Ⓐ牆）往客廳的方向移動約 70cm，這樣就能夠在廚房內擺上冰箱以及電器櫃（如左圖①）。

二、把上圖的Ⓑ牆拆除縮小主臥房內的儲藏室並改為更衣室，如此就可以成就走道上兩組置物櫃或書櫃②。

三、然後把書房、客廳、主臥房及客餐廳全部規劃如左圖。

您看出了什麼問題嗎？

① 縮小主臥更衣室，營造走道旁的書櫃雖然很好，但是書櫃（或書架）的深度其實不必那麼深（40cm），您可以拿尺量一下家中的書籍，除非是較特殊規格的書，否則一般的書籍只需要20~25cm 深的書架即可。意思就是說主臥房的更衣室「縮了太多」。

② 主臥房卻沒有縮小，導致床尾的閒置空間過多（幾乎可以再擺一張床）。

③ 如果第②項的閒置空間能縮小些，則主臥房的更衣室就可以變大。

④ 同樣地，衛浴間也會跟著變得更大。

⑤ 客廳的鞋櫃距離入口太遠，使用不便且造成凸出物。

⑥ 電視矮櫃及客房的衣櫥都是凸出物。

⑦ 由於縮小了客廳的空間，導致原本可以擺放 3＋2 人座的沙發組，卻因欲進出陽台而只能容下 3＋1 人座沙發。

⑧ 是兩處大型水泥凸出尖角。

⑨ 冰箱與電器櫃擺在此處，則是本例最莫名其妙的設計。

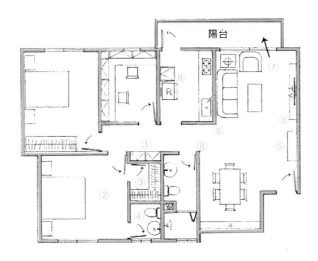

為何說冰箱、電器櫃是最大的敗筆呢？

一、為了擺放冰箱、電器櫃而擴大廚房，卻犧牲了一大片客廳的面積，換來的卻又是廚房的大障礙物（凸出物），有這種設計法嗎？

二、為了冰箱而縮小客廳，這種想法與 P.63 所論述的「縮小更衣室，換得大臥室」的概念，其結局是完全反效果。

　　結論：如果只是單純考慮冰箱、電器櫃的擺放空間，根本不應該縮小客廳的面積。縮小客廳是絕對的錯誤！

要縮就縮書房，如下圖：

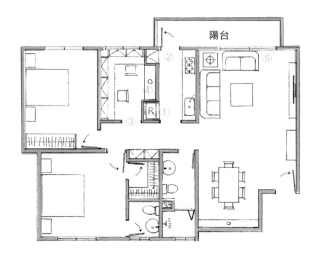

① 只要縮小一點書房的空間就能營造出凹陷處，冰箱就可以安穩地放在此處，完全不會有凸出物的問題。（請回顧第二課）

② 電器用品櫃亦以同法挪用書房的角落為之。

③ 書房門則左移些即可。

④ 書房看似縮小了，但卻又獲得了一個置物矮櫃。

⑤ 保留了客廳原有的面積，即使擺上 3+2 人座的沙發組也不會阻礙進出陽台。

上圖看似完善，但也只是解決廚房的問題而已。至於其他甚多缺失，通盤規劃如下：

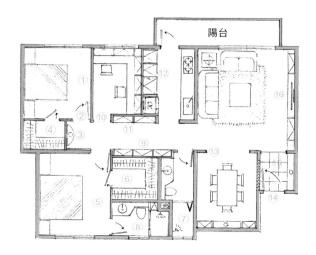

① 縮小一些客房的面積，也就是將書房與客房之隔間牆左移些則書房會大些。

② 將客房的門改在此處，可營造出③的端景櫃。

④ 原本會產生凸角的衣櫥改為更衣室，不但能消除凸出尖角且可容納更多的衣物。

⑤ 縮小了主臥房床尾的閒置空間，可以造就更大的更衣室⑥。

⑦ 縮小公用淋浴間。可以成就主臥房更大的乾濕分離衛浴間⑧。

⑨ 把公用洗手間稍微縮小些，則原走道旁的兩組書櫃就會變成更大的書牆。

⑩ 將書房的出入口改設於此處。

⑪ 稍微縮小一下書房的空間，則可製作出走道旁的另一組書牆。

⑫ 改變廚房與書房的隔間，廚房內就可以增加至三組置物收納櫃，再多的電鍋、烤箱、微波爐、果汁機、熱水瓶…也容納得下。

⑬ 做一點小隔間及門框，就能非常安定地規範出餐廳、客廳區了。

⑭ 將入口大門左移一些，就可以完成一個正式的玄關及玄關鞋櫃⑮。

⑯ 最後就可以把電視櫃做滿，（電視櫃左右為置物玻璃櫃）不但可以解決原本電視矮櫃之凸出尖角，且增加了甚多收納功能。

接下來是 38 坪的案例：

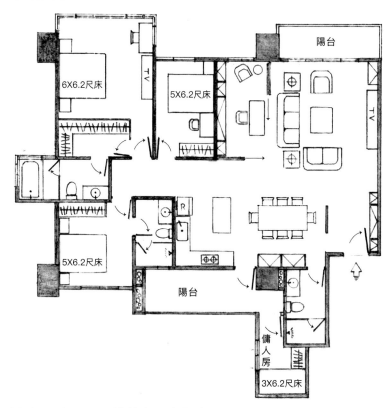

各位讀者，請仔細研究一下這樣的配置有什麼問題？

如果這是你的房子，而你委託的設計師將房子設計成這樣，你能接受嗎？

事實上這根本談不上設計，他只不過是把一些傢俱擺上去而已。擺上去之後又發現尚有一些空位，於是就擠出一個書房區及廚房的中島，想辦法來填滿空洞的空間。其實只是讓空間更為零亂而已。到目前為止，你已經學會了第一課「隔！才會變大」、第二課「解決凸出物」及第三課「縮小」，你能否試著運用這三課所學將本案例重新配置一番？

提示：① 玄關、客廳、餐廳、廚房、書房有沒有隔的必要？要如何隔？

② 有無凸出物？要如何解決？

③ 什麼地方應該縮小？如何縮？

④ 什麼地方應該擴大空間？如何做？

先不要急著往下看，請先自己動動腦喔！

當然，每一個案例都可以有很多不同的配置結果，由於每一個人的需求不同，思考方式也異，自然會有各式各樣的空間配置。

無論是什麼樣的配置，我們都要問：「這樣的配置理想嗎？合理嗎？舒適嗎？功能性強嗎？有安全上的考量嗎？」

以本例而言，有好幾個地方正好可以運用「縮小」的方法來調整不理想之處。

首先，我們檢視一下主臥房的床尾距離隔間牆有 190cm，而臥房 1 的床尾距離該隔間牆卻只有 50cm，顯見這兩間臥房一間太大，另一間則太小。

為什麼會隔成這樣呢？

因為一般人都會被現況的環境所影響，例如柱位或樑的位置在哪裡，就會順著做隔間，本案例的主臥房與臥房 1 的隔間牆也是順著外牆Ⓐ做區隔。

這是不好的思考方式，完全沒有考慮內部各空間的需要，才會造成「該大的地方很小，該小的地方卻又很大」的困擾。

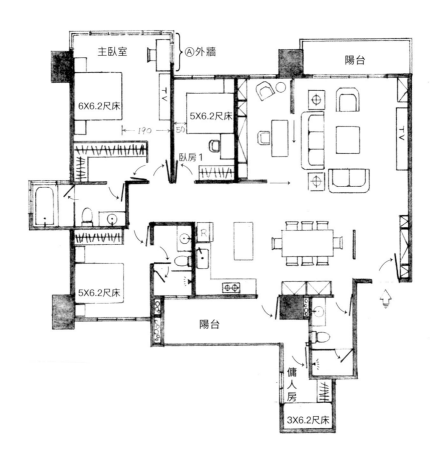

在本案例中，我們還可以發現其他類似的情況：

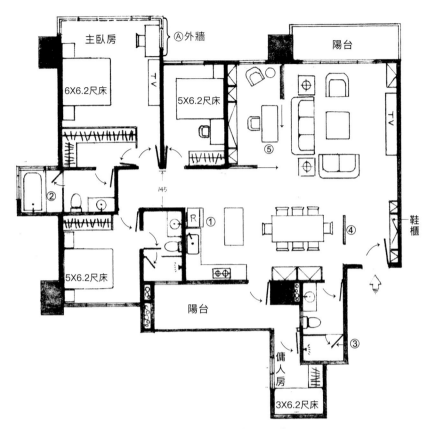

除了剛才談及的主臥房與臥房 1 之間的隔間牆配置不當之外，尚有：

① 廚房太小（電鍋、烤箱、微波爐之類的電器用品無處可放），而走道 145cm 顯然太寬。

② 主臥房內浴室雖是乾濕分離，但浴缸旁作為淋浴之空間太小僅有 60cm，洗臉台之檯面也不夠大。

③ 餐廳旁的公用浴廁內之淋浴間沒必要如此之大，擠壓到傭人房的空間。

④ 沒有玄關，但原設計者可能自覺一開大門就看到餐廳、廚房或是從餐廳就會看到鞋櫃，也不是很好，於是就加了一個屏風之類的隔屏，企圖形成一個玄關區。但是這類半套的玄關配置，不但不能有效展現玄關真正的功能，反而只是徒增障礙物而已。

⑤ 這一區應該是屬於書房區，原設計者設計了垂直與橫向的拉門，將拉門拉上之後，可以成為一個獨立的書房，而當拉門打開時（如圖所示的狀態），又能與客廳合在一起而成為一個較大的開放空間。

　　書房區的這兩向拉門在本案例中，可以說是唯一「經過設計」的地方，但是這樣的設計，卻存在著極大的矛盾：

一、應該有 99.9% 的時間，橫向與垂直向拉門都是打開的狀態，因為絕大多數的人（包括設計者），都希望是一個沒有隔間的開放空間，所以平常不會刻意把它們關起來。

　　只剩 0.1% 機會會關起來，大概就是當親友來訪時，表演給人看而已，而且在表演完畢後又馬上呈打開的狀態。既然不關閉，又何須設計這兩向拉門呢？也許您會說：「當不想受到客、餐廳的人員吵雜聲影響時，拉門就可以派上用場」。

真的是這樣嗎？拉門本身極不具隔音效果，所以就算把拉門關上，也是無法靜心使用書房，況且客人都來了，你還把自己關在書房內幹什麼！

二、書房區內安排了一張獨立的書桌，無論它是多美的書桌都只是中看不重用。獨立的書桌只適合擺在豪宅內豪華、寬敞且正式的書房，而且桌面通常不太會擺很多書籍或辦公用品，經常保持得乾淨、清爽的狀態。住在談不上豪宅的 38 坪公寓的人做得到嗎？所以不要嘗試把電影裏或傢俱展示場的場景原封不動搬到自己家中。

三、一般而言，上班族在公司上班的座位後面，大約都會坐著更高階的主管，白天承受著 8 小時背後主管的監視，下班回到家裏，坐在電視機前的三人座沙發，仍需繼續承受著來自背後書桌的無形壓力嗎？

總之，這個「唯一」的「設計」其實是畫蛇添足，徒增凸出物而已。

現在回到本課的主題，以「縮小」這一方法來解決本例的諸多不良配置，我們同時也會引用第一課「隔！才會變大」及第二課「解決凸出物」之方法，讓這間 38 坪的公寓更趨完美。

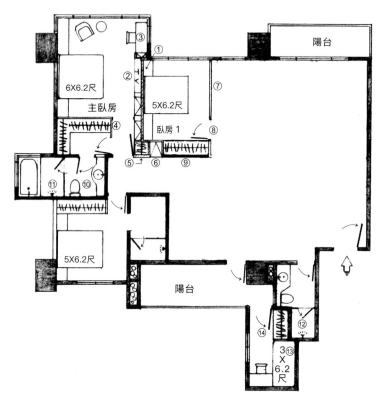

先從最容易之處下手：

① 因為主臥房床尾走道剩餘的空間太多了，所以要將主臥房與臥房 1 之間的隔間牆往主臥房移 30cm，則主臥房縮小了些，臥房 1 就變大了。

② 主臥房內就算加做了深 30cm 的電視櫃及擺飾櫃，床尾的通道仍有 130cm 寬（190－30－30＝130），算是相當足夠。

③ 由於製作了電視櫃而營造出一個凹陷區，正好解決了化妝桌之凸出，化妝桌旁更可以多出一個化妝品櫃。

④ 當然這樣的改變會使得主臥房的更衣室變小些，但是前面已討論過這只會減少一點吊衣服的件數而已。

⑤ 而且，我們仍然可以在⑤處補救回來。

⑥ 在臥房1外面的走道上可多出一個儲藏櫃。

⑦ 為了讓臥房1的床尾走道達到90cm寬，將隔間往右移10cm，即縮小客廳、書房的空間，對客廳、書房這種大空間縮小個10cm是不會有什麼感覺，但對於小臥房而言，多個10cm就會覺得空間變得更大。

⑧ 臥房門改由此處進入臥房1，可解決臥房內衣櫥的凸出尖角。

⑨ 臥室1的衣櫥長度原為140cm，現在也因為臥房門的移位，使得衣櫥的長度變成190cm，可以容納更多的衣物。

⑩ 將主臥房衛浴間的門稍微左移一些以改變動線，即可將洗臉台轉向，並做成全牆式明鏡及洗臉台，再將馬桶右移一些。

⑪ 就可以讓淋浴的空間變大。

⑫ 公共廁所的淋浴間沒必要這麼大，應該縮小些，將隔間牆改為如⑫所示。

⑬ 傭人房內的床就可以改變擺放的方向。

⑭ 衣櫥也順勢移位，因為這樣的改變，原本85cm的衣櫥也變成130cm寬的衣櫥了。

⑮ 不但如此還多出了可以擺上一張寫字桌的空間呢！

以上都是運用「縮小」的方法，才能創造出這麼多的功能與效果。

接下來，我們仍要繼續運用「縮小」這個方法處理幾個不甚理想的地方：

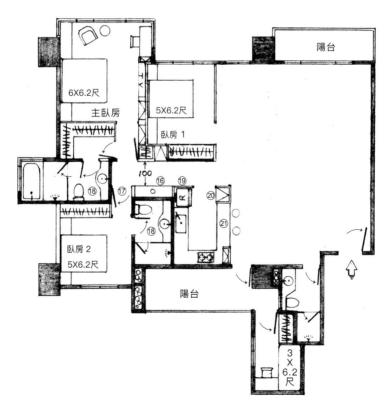

⑯ 縮小走道使其成為100cm寬即可，可營造出一個置物台櫃。

⑰ 把臥房2的房間門移出，形成一個臥房的小玄關。

⑱ 順便把洗手間的洗臉台改成全牆式明鏡及洗臉台，馬桶當然也要移位。

⑲ 廚房的隔間就順著第 ⑯ 項保持 100cm 的走道，廚房也變大了。

⑳ 原本電鍋、微波爐之類的電器用品無處可放，現在也有了正式、固定的電器收納櫃了。

㉑ 不必拘泥於一定要有中島，可改為吧台式的調理台及調味品櫃，這種半開放式的廚房對於油煙的隔絕也會有較好的效果，現在廚房不但變得更大，功能也更強了。

在需求上，我們假設與原設計一樣，需要有一間書房，那麼在格局上我們可以和客廳一起思考而隔成如下圖：

讓書房正式成為獨立的書房，不要與客廳混在一起，按照上圖所做的隔間，反而使客廳與書房的空間都各增加了不少。

㉒ 原本的書牆照做。

㉓ 最好把臥房門也移出與書牆平齊。

㉔ 385cm 的大長桌，取代了獨立的書桌，可以容納 3 人同時使用。

㉕ 書桌上方可以製作懸吊式書櫃。

㉖ 客廳的沙發組反向擺放，讓電視牆與書房的牆背靠背的安排，可以解決原設計的電視櫃、擺飾櫃的凸出。

㉗ 將屏風拿掉改成鞋櫃。

㉘ 鞋櫃的背面則安排一組餐盤杯組之玻璃櫃。

㉙ ㉚㉛則是為了消除隔間產生的尖凸角而必須做的門框。

㉜ 客廳與玄關之隔間，使成為入門後之端景牆，或也可擺放半圓桌。

現在我們來檢視一下原設計圖與運用三個方法後的結果，差異是不是很大？

before：

after：

也許您是一位很好客的人，常常會有很多朋友到家中聚會，而你也不一定需要一間書房，那麼你也可以考慮取消書房的設計，改弄一組吧台，無論是調酒、泡咖啡、茶或是切水果、弄飲料都能很輕鬆地在客廳旁就近提供服務。不必事事都得依靠廚房。

由於採較開放性的設計，客廳、餐廳、吧台三者之間的視覺延續效果非常好，但又各自能有所區隔，這樣的設計至少可以容納 20 位賓客，滿足與朋友聚會的需求。

有時候，所謂的縮小，也不全然僅指某一個房間、客餐廳或廊道空間的縮小，而是整幢房子全部縮小。

例如，您有幸能自地自建一幢房子，那麼這幢房子也不是蓋得越大越好，房子應該是「剛剛好」才最好，或是稍為比剛剛好再寬裕一點即可。

以下為双併透天厝之例：（三層樓之一樓）

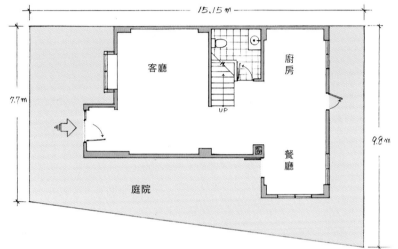

一、土地 40 坪。

二、室內 18.1 坪。

三、由客廳、餐廳、廚房三個主要功能區、樓梯以及梯下衛生間構成，光看這樣的平面圖，一時之間實在無法判斷三個主要功能區是太大或不足。

一般人只能在擺上家具後才會發現：「喔！原來這裏的空間不夠，而那裏又剩太多空間」。

以下為規劃後之平面圖：

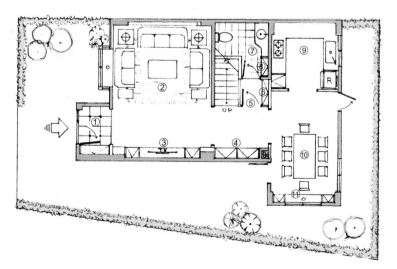

在整體規劃上大概無可挑剔：

① 一個附有鞋櫃的完整玄關。

② 可以容納 2＋3＋2 人座的沙發算是相當大的客廳。

③ 電視櫃及左右兩邊的擺飾櫃。

④ 收納櫃。

⑤ 衛生間外多做一點隔間，除了讓衛生間更隱密外，也使得通往餐廳的通道，更為平整無過多的凹凸。

⑥ 又多了一個收納櫃。

⑦ 洗臉台加長，並做圓滑處理。

⑧ 衛生間內備品收納櫃。

⑨ 非常完整的流理台及電器櫃。

⑩ 可以容納至少 8 人的大餐桌。

⑪ 窗台式的矮櫃以及兩邊的收納櫃。

按理說，這是沒什麼問題的配置，
但是啊~~~

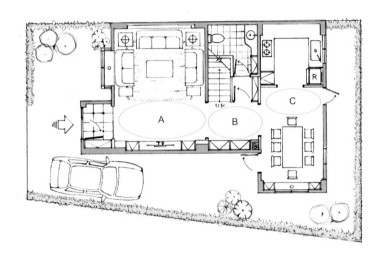

您不覺得上圖 A、B、C 三區的閒置空間太多了嗎？
室內空間過大時，將會產生下列的問題：
一、電視機距離沙發太遠（約 5.3m），看電視會很吃力。
二、作為過道之用的 B 區有需要這麼寬嗎？
三、廚房已經盡可能地做大，但 C 區的閒置空間仍然剩太多。
四、過多的坪數徒增建築及裝潢費用。
五、室內的空間過大，擠壓到戶外庭院的面積。（自用車停放困難）

關鍵就是一開始的「基地計畫」不對。（有關基地計畫將於下一本書「如何蓋出一幢理想的
房子」會有詳細的介紹）
僅想著要蓋大房子，卻忽視各區實際的需要。
僅一昧追求坪數的多，卻不知多了那些「虛」坪有何用途。
請拋棄坪數越大越好的錯誤觀念吧！
請永遠記住：「每一個空間都是剛剛好才是最好。」

若把房子縮小些，如下圖：（面寬縮減了 50cm）

雖然面寬縮減了 50cm（如藍色區），但是室內各區實際需要的空間並無顯著地縮小，仍然相當寬敞，
比照一下 P.77，兩圖幾乎沒感覺有何差別。但這樣的改變，卻造就了：

① 建築面積減少了 1.66 坪×3（層樓）＝4.98 坪，則建築費＋裝潢費，以每坪 12 萬元計算，共可節
　省 60 萬元，更別忘了連房屋稅都可以少繳一些。

② 室內空間雖然變小，但庭院卻變大了。（請記住：庭院變大的重要性並不亞於室內的空間）

③ 其實面寬再縮減 15cm 應該也不成問題，只是考慮到 2 樓及 3 樓也會跟著縮小，也許會造成影響，
　不如讓客餐廳就這麼稍微寬裕吧！

　庭院變大了，當然就要好好加以利用囉~

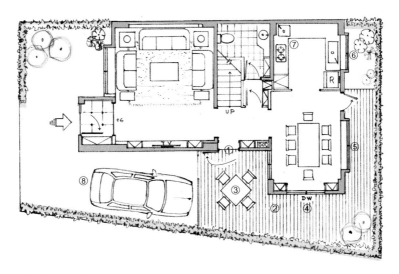

① 加開一個側門，方便進出庭院。

② 庭院不必全部植栽，因此製作了一個非常舒服的 DECK（露臺）。

③ 可以擺上一組休閒桌椅，在此享用早餐或喝下午茶，就不知要羨煞多少人了！

④ 原窗台矮櫃取消，將窗戶改為落地門，可直接由餐廳進出露臺，同時也讓餐廳的視覺延續到綠籬。

⑤ 將原餐廳的窗戶加大並改為附窗台的凸窗，能擴增餐廳寬闊感。

⑥ 廚房洗槽前的窗戶也改為凸窗。

⑦ 由於流理台夠長，可以在瓦斯爐旁加做一個水槽，方便添水。

⑧ 現在，自用車進出就容易多了。

　　以上就是「縮小」室內，「放大」室外的例子，縮小了房子絕不是損失，反而是利得。

第 4 課
消除走廊

臥房I

④

臥房II

⑥

⑦

③ ④ ⑤

① ②

TV

電器櫃

調味品櫃

⑧

R

⑨

從一個空間移動至另一個空間，一定會經過一個無形的走道或有形的走廊。我們常常可以在電影裏看到歐美豪宅內出現氣派、豪華，既寬且長的長廊，真是令人羨慕啊！

可是對於只有三、四十坪，甚至 20 坪的公寓房子，就請打消這個念頭吧！在一個不是很寬裕的空間裡，怎麼可以再浪費這麼多面積在走廊上呢？！偏偏這種浪費空間的現象，卻比比皆是！尤其是長條型的房子，長廊現象更是嚴重。

走廊如何浪費空間呢？

以下幾個圖例，都是典型浪費空間的走廊或走道。

例（一）

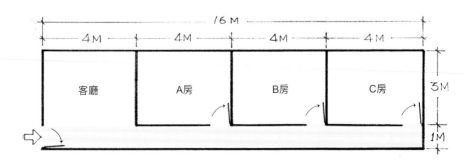

總坪數 16m×4m＝64㎡＝19.36 坪

走廊所占面積為 16m×1m＝16㎡＝4.84 坪＝總坪數的 $\frac{1}{4}$

只是為了要通過，竟然浪費了 $\frac{1}{4}$ 的面積，你不覺得太可惜了嗎？！

即便把 C 房的入口改變一下，如下圖：

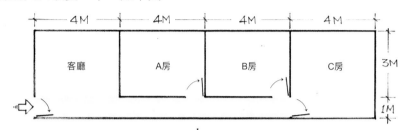

其走廊仍佔 1m×12m＝12㎡＝約總坪數的 $\frac{1}{5}$，還是屬於極度浪費的狀況。

例（二）

以下是 2F 的平面圖，從 1F 上到 2F 之後，為了要通往 A 房及廁所必需留出蠻大面積的走廊。

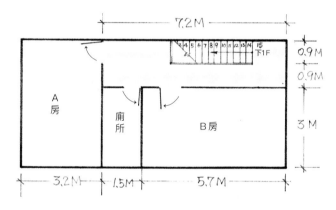

前兩例都屬於較長形的房子，長廊現象當然很容易產生，但例（三）雖是正方型的房子，如果規劃不當，仍然會有很多空間浪費在走道上。

例（三）

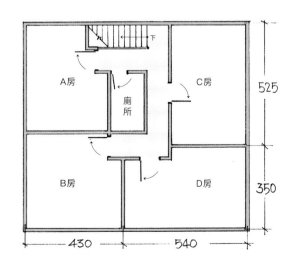

類似的案例實在不勝枚舉！

為什麼會產生這麼多廊道？

簡單一句話，就是因為格局規劃錯誤！

本課要談的就是──消除走廊

將原本單純的走道或走廊的空間節省下來，挪做其他用途，讓整體配置更加完美，空間變得更大，正是本課所要探討的內容。

針對消除走廊，共有五個方法：

一：改變入口

二：把走廊融入公共區

三：公共區設於房子的中央

四：增加走廊的功能

五：把數個入口集中

走廊消除法一：改變入口

以 P.82 之例一而言，就是因為入口位置不對，才會造成長廊現象：

只要把 C 房的入口改變一下，立刻就能縮短走廊的長度，如下圖：

（走廊變短＝C 房變大）

可以讓走廊變得更短些嗎？

當然可以，只需繼續運用「改變入口」這個方法，將 B 房及 C 房的入口移位，如下圖：
（C 房變得更大了，因為多了一個入房間前的玄關）

如果再把客廳及 A 房的入口也改變的話，走廊幾乎不見了。（除了 B 房的面積不變之外，A 房、客廳及 C 房都變大了）

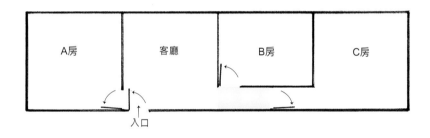

再看 P.83 之例（二）：

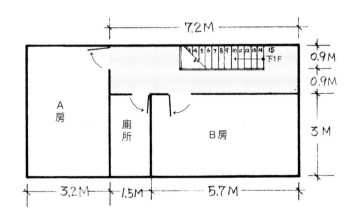

這是 2 樓的平面圖，從 1 樓登至第 15 階到達 2 樓後，為了要通往 A 房及廁所，就會形成一條冗長的走廊。而這個問題完全出在錯誤的入口位置。

所謂的「入口」，並不單指「門」的入口，

樓梯的出入口，更是不容忽視。

因此，本例的解決方法，共需改變 4 個入口，而每改變一個入口都能消除部分的走廊：

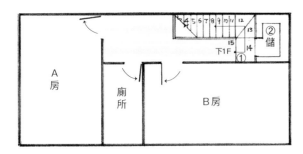

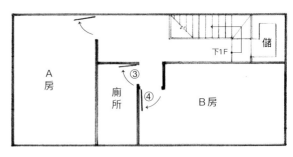

第一步，改變樓梯的入口：

將接近 2F 的末 3 階（第 12、13、14 階）改為如左上圖所示（有關樓梯的變化在第五課有更詳細解說），則：

① 樓梯的出入口轉向，走廊縮短了。

② 多出的空間則可挪給 B 房用或獨自隔出一間儲藏室。

第二步：改變廁所門③及 B 房門④，如右上圖所示。

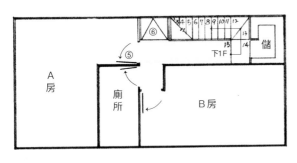

第三步：改變 A 房門⑤，由於 A 房門的改變，更可多出⑥的空間可做一置物櫃。

終於，我們經由改變入口，消除了大部分的走廊而節省下來的空間，使 A 房變大了；B 房雖然稍為變小些，卻換得了一個大儲藏室及一個置物櫃。

before：

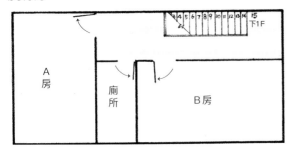

after：

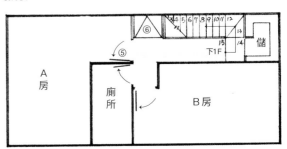

接著是 P.83 的例（三）

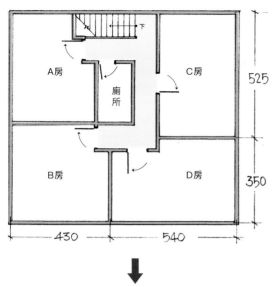

本例為 2F 的平面圖，除了衛浴間及樓梯外，另有 A、B、C、D 四間房間。由圖觀之可發現有蠻大的面積浪費在走廊上。

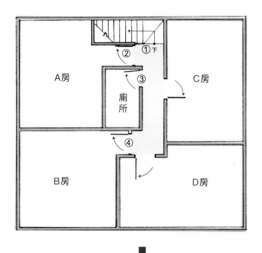

我們可以很簡單的只改變 3 個入口，就能減少走廊的面積：

① 樓梯入口轉向。

② 將 A 房的門右移，可營造出 A 房的玄關。

③ 將衛浴間的門轉向。

④ 而 B 房的門右移也可以得到一個臥房的玄關，現在走廊的面積不是變小了嗎？

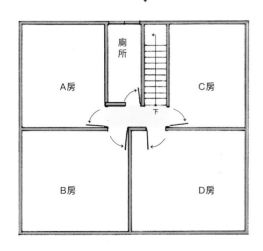

但是，如果能夠改變 6 個入口，更可以大大的節省走廊的面積，其好處是每一個房間都變大了，就連衛浴間不但空間跟著變大，甚至可以有一扇採光通風的窗戶。當然這要做比較大的變動，包括樓梯的改變（詳閱第五課）及浴室的位移（詳閱第六課）。

改變入口→消除走廊→房子變大

「改變入口」這個方法對於消除走廊，實在太好用了，所以再舉一例：

左圖是一個極典型的廚房空間，由於要通往後陽台洗衣晾衣，必須留出通道，因此廚房的流理台大約只能設計在左半邊，如下面 A、B、C 三圖。

A 　　　　　　　 B 　　　　　　　 C

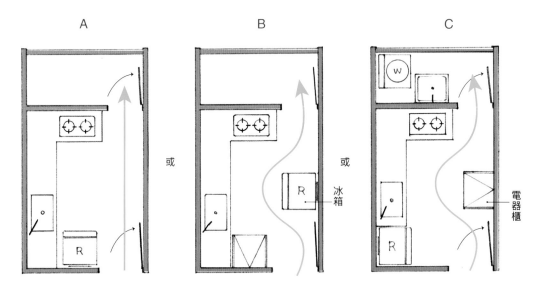

或 　　　　　　　 或

上面三圖無論是哪一種設計，都是不良的設計：

一、違反本書第二課所述——沒有解決凸出物。

二、由於出入口的位置不當，浪費極多的空間在通道上。

三、後陽台擺上洗衣機和水槽（如 C 圖所示）也顯得擁擠，使用上極為不便。

現在，我們來改變兩個入口，看看空間是不是變大了？

把進入廚房及後陽台的入口都左移至中間：

一、完全沒有凸出物（障礙物）。

二、後陽台的洗衣機及水槽可分別置於陽台的左右兩端，而其上方更可加做置物櫃，擺放洗濯劑或洗衣用品，整個空間也變得更寬廣舒適了。

三、可以容納兩組電器櫃。

四、又多一個工作台，工作台的上方可以加做一個置物櫃。

五、水槽至瓦斯爐之間的檯面面積也變大了，方便切菜、調理的作業。

是不是很容易呢？其實室內設計並沒有大家想像的那麼困難或什麼高深的學問，只是以前沒有人有系統、有方法地解析室內設計的奧秘而已。

因此，只要你按部就班仔細研讀本書，融會貫通後加以舉一反三，必能成為很棒的室內設計師。

除了房間入口，大門入口的位置是否恰當，更是影響走道面積的關鍵。例如有很多雙併公寓，因為每層兩戶，所以在公共樓梯間會呈現兩戶的大門配置，左右各一扇入口大門，如下左圖：

我們以左戶為例，由大門進入屋內（如右圖），必須先經過 A 區才能到達 B 區或 C 區，然而如藍色所示路徑，將大大破壞 A 區空間的完整性。使 A 區這個說大不大、說小不小的空間形成破碎的空間。

「改變入口」這個方法這時就可以派上用場了。將大門改向（封閉原入口門），如左圖所示，利弊已明，不必多言。

走廊消除法二：把走廊融入公共區

前幾年我與幾位好友去瑞士自由行，期間曾入住一間民宿，該民宿為 3 房 2 廳 1 廚 2 衛的家庭式格局，我一進門就覺得因格局不當而造成一條長廊（如下圖所示）。

一時技癢，乃當場拿出紙筆，針對不當的格局畫了修正的設計圖，因為覺得本例很有趣，所以也提供讀者參考。

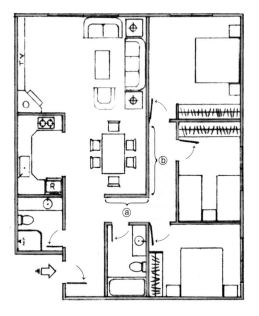

本案例因為有 ⓐ、ⓑ 兩道隔間牆，才會造成一個 L 型的廊道，當初的室內規劃者之所以會隔這兩道牆，猜想用意是：

① 用 ⓐ 牆將餐廳與廁所門隔開，感覺較衛生。
② 因為只隔 ⓐ 牆很突兀，所以加了 ⓑ 牆。
③ 加了 ⓑ 牆，可以使臥房更隱密。

但是，隔出這兩道牆，造成的走廊卻浪費了不少空間。無論是作為短期出租的民宿或常年居住的自宅都不應該做如此設計，因此接下來我就要引用此案例詳解消除走廊的第二個方法「把走廊融入公共區」。

何謂公共區？

舉凡客廳、餐廳、廚房、玄關、樓梯間、洗衣間等空間均屬於公共區。在公共區內，不會有明顯或固定的行進路線，每一個人均可任意、自由地走動。因此若能把走廊融入公共區，則固定的走廊將消弭於無形，而原來的走廊空間也就能節省下來挪做他用。

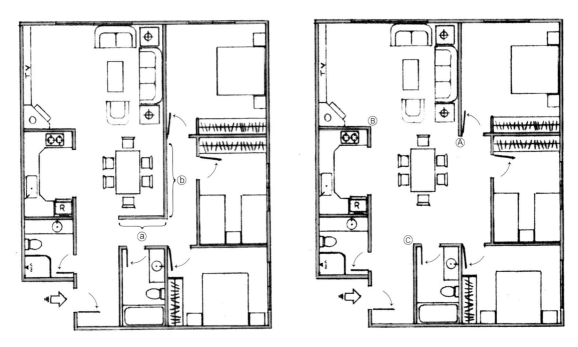

左上圖為原始隔間，現在我們要將餐廳旁邊的 ⓐ、ⓑ 兩道牆拆除，讓走廊融入餐廳這個公共區。

在右上圖，我們看不到走廊了，整個餐廳也變得大多了。

可是，問題來了！

一、餐廳雖然變大了，但卻顯得大而無當。

二、廁所的門變成正對著餐廳，感覺很不舒服。

三、出現有ⒶⒷⒸ三處凸出尖角。

四、餐廳除了餐桌椅，毫無其他功能。

將走廊融入公共區，一定可以讓空間變大，但是節省下來的空間如果不加以利用，或不改善周遭的環境或設施，還不如保留原來的走廊。

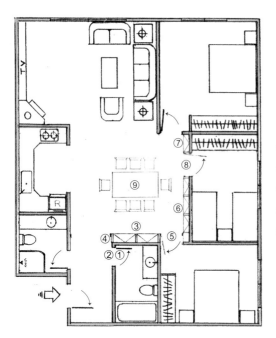

因此，有幾個地方要有所變動：

① 將原廁所門封閉。

② 運用「改變入口」的方法，將廁所門改向，解決餐桌面對廁所的問題。

③ 製作餐廳用的置物櫃，順便遮蔽原廁所門。

④ 別忘了加一個門框，以解決③的置物櫃尖凸角。

⑤ 將臥房門移出與③切齊。

⑥ 製作置物收納櫃。

⑦ 製作置物收納櫃。

⑧ 將臥房門移出與⑥⑦置物櫃切齊。

⑨ 餐廳的空間仍然夠大，因此可以考慮換張 8 人座的較大餐桌。

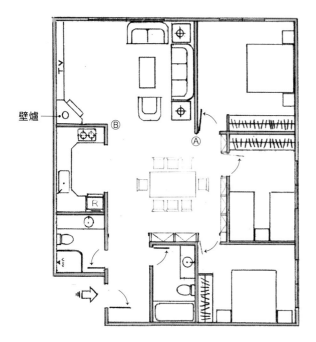

壁爐

現在只剩Ⓐ Ⓑ這兩大凸出牆角尚未解決了，要解決這個問題，則應檢視一下其他的空間，順便一併解決！

一、廚房是否不夠大？

二、客廳沙發組的擺設是否得宜？

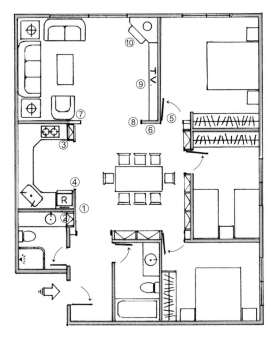

① 因為餐廳的空間仍屬稍大,所以可將廚房往餐廳方向稍移 25cm,使廚房變大些。

② 因為這樣的移動,連小浴室也因此得利:在洗臉台右側可製作一個盥洗用品置物架。

③ 瓦斯爐右側也多了一個空間可安排一個調味品架。

④ 別忘了加做一個門框。

⑤ 臥房門往臥室內移一些,與廚房的隔間牆成一直線。

⑥ 增加一小段隔間,解決了Ⓐ凸出牆,同時也營造出凹陷區以容納電視櫃,避免電視櫃成為凸出物。

⑦ 延續廚房的隔間牆再增加一小段隔間,解決Ⓑ凸出牆角。

⑧ 別忘了加做一個門框。

⑨ 將電視櫃與沙發組左右對調。

⑩ 壁爐也因為一起調至右上角,使暖房效果更佳,暖氣更容易到達餐廳。

〔以上方法同時也複習了第 1 課(隔!才會變大)、第 2 課(解決凸出物)、第 3 課(縮小)〕

像這樣,將走廊融入公共區使空間變大,再將多出的空間加以調整、利用,以達更佳配置、更多功能,才是更完美的設計。

同樣這個案例，我們也可以有不同的設計方案：採用「將走廊融入公共區」及「改變入口」
兩種方法一併運用；如下圖

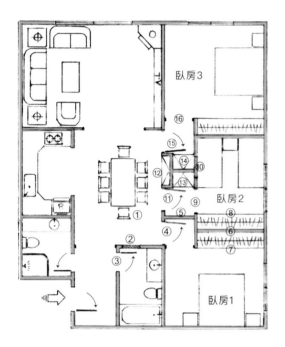

① 拆除原走廊的隔間，使走廊融入公共區。
② 封閉與餐廳對沖的廁所門。
③ 運用「改變入口」將廁所門移至此處。
④ 臥房 1 之房門改向並移位。
⑤ 加做隔間，以區隔臥房 1 與臥房 2。
⑥ 更改臥房 1 與臥房 2 之原隔間，也就是縮小臥房 2 的空間。
⑦ 騰出的空間就可製作臥房 1 的衣櫥，解決了原衣櫥的凸出。
⑧ 製作臥房 2 之衣櫥（此衣櫥與原床位互換位置）。
⑨ 打牆，以便進入臥房 2。
⑩ 將原臥房門封閉。
⑪ 臥房 2 的房門改於此。
⑫ 製作餐廳用之餐具櫃。
⑬ ⑭ 臥房 2 與臥房 3 均各自有行李箱置物櫃。
⑮ 臥房 3 之房門改至此處。
⑯ 別忘了加一個門框以解決凸出物。

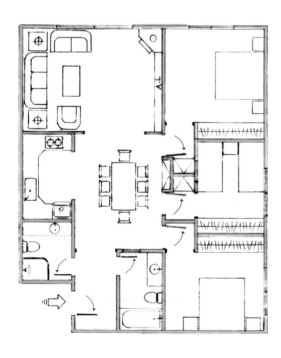

這樣的設計，其好處是：
一、 每間臥房都各自有一個玄關（三個藍色區），使臥房的隱私性大為提升。
二、 多了 3 個置物櫃。
三、 不但解決了臥房 1 的衣櫥凸角，連衣櫥也變大了。
四、 廁所門也不再直衝餐廳了。

before

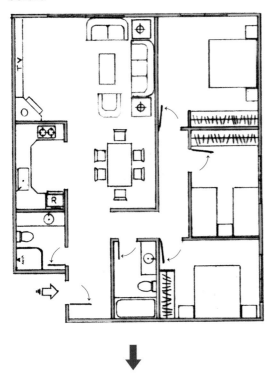

after I

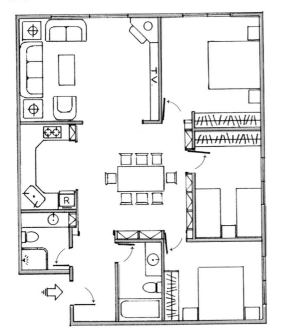

after II

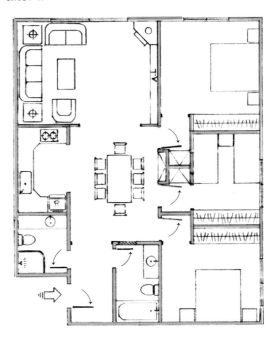

這一兩年，由於台幣對日幣升值，而日本房地產相較於狂飆的台北，就顯得極為便宜，因此吸引了很多台灣人到日本置產。我有一友人也在距離東京最繁華的銀座僅僅 3 站（搭乘地下鐵）的豐洲買了住宅大樓其中一戶。其附近生活機能之便、環境之優，台北實在找不到什麼地方能與其匹敵，而室內使用的建材五金各項設備也是品質一流。只可惜，室內格局並不是很理想，現在正好將它當成範例予以剖析：（室內 21.3 坪外加陽台 1.3 坪）

本例為日本非常典型的 2LDK（註❶）公寓住宅的格局，介紹如下：

① 入門之後一定有一個玄關及鞋櫃。

② 廁所通常會設置於靠近大門旁邊或附近（註❷）。

大部分的民宅在 80 年代就已經採乾濕分離的衛浴設備，即廁所、洗面室、浴室各自獨立。

③ 洗面室通常會預留放置洗衣機的空間。

④ 除非是大戶人家，否則一般家庭的浴室僅一間全家共用（註❸），不像台灣動輒二、三套以上的衛浴間。

註❶ 2LDK：2 是指房間數；L 為 Living Room；D 為 Dining Room；K 則為 Kitchen，所以 2LDK 即指 2 房 1 廳加餐廳、廚房，以此類推則有 3LDK、4LDK 等等。

註❷ 日本的房屋大多狹窄，想要不潔的廁所遠離生活中心，加上為求排水順暢，通常會將廁所放置在靠近屋前下水道的大門附近。這樣的概念、習慣至今仍沿用在大樓公寓的設計上。其中除了意味著廁所應遠離屋內生活中心，也避免訪客或工作人員為借廁所而必須穿越客廳、餐廳甚至廚房，看盡家中隱私的窘境。另一個好處是對於下班、下課回家的人能更快速到達廁所（如果非常急的時候）。

不好意思，能借個廁所？

註❸ 日本人喜歡泡澡，但也極為節儉，所以一池浴缸的水是全家人共為浸泡（不是兒子泡完把水流放，換媽媽泡時再重新注入新水，泡完又把水放掉，輪到爸爸又再來一次），既然是共用一缸水輪流泡澡，就不需要 2 間浴室了。外加日本的民宅坪數相對較小，除非大戶人家，否則一般家庭也不太能挪出空間再蓋一間浴室。

現在言歸正傳，原來的室內格局到底有什麼問題呢？

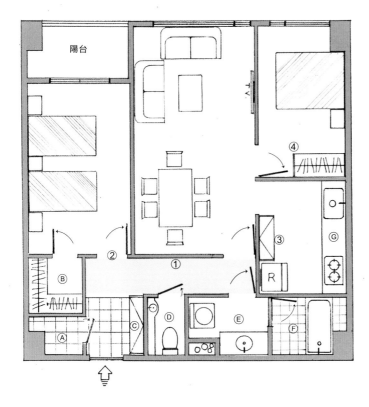

① 為了不要讓廁所的門直衝餐廳做了一道隔間牆，但卻形成了一條走廊（藍色區）（4.6m×0.95m＝1.32坪），這跟上一個瑞士的例子很像。

② 這是最糟的──臥房門正對著入口大門，姑且不論是否有違風水之說，光是無法睡得安穩，就不應如此設計了。

③ 廚房的空間運用不佳、功能不夠，同時也造成凸出物（食器櫃與冰箱）。

④ 客房內凸出尖角的衣櫃，仍是束手無策嗎？

⑤ 收納櫃功能太少！除了大門入口左側有一間小儲藏室Ⓐ及右側玄關鞋櫃Ⓒ外，幾乎看不到有什麼收納的櫥或櫃。

當然，原本的規劃也不是一無是處，好的地方我們也應該給它按個讚，例如：

Ⓐ 入門玄關左側預留了一個儲藏室，收納量應該不少，甚至連嬰兒車都擺放得下。

Ⓑ 臥房內預設了更衣室，是很好的規劃（只是稍嫌小了些）。

Ⓒ 玄關也留有鞋櫃的空間。

Ⓓ 廁所與浴室分離，可同時提供兩人分別使用廁所與浴室。

Ⓔ 洗臉台旁放置洗衣機，淋浴前在洗面室脫下的髒衣褲可直接丟入洗衣機，是極為方便的設計。

Ⓕ 浴室內設有排風、涼風、乾燥等多功能暖風機，對於多雨天氣，衣物的烘乾有非常好的效果。

Ⓖ 流理台的水槽附有廚餘攪拌器，瓦斯爐更是安全性非常高的自動偵測三口爐。（在日本的民宅若裝有此類瓦斯爐者，其火險費有折扣）

現在我們運用「將走廊融入公共區」、「改變入口」、「隔！才會變大！」及「縮小」等方法重新規劃本案例如下：

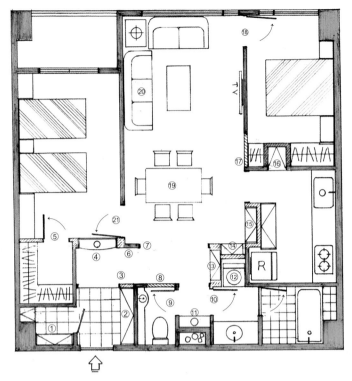

① 玄關左側的儲藏室內製作兩組置物架。

② 玄關右側製作一個鞋櫃。

③ 製作一小段牆面，同時安裝一門框，以便解決鞋櫃的凸角。

④ 將臥房門拆除，同時將臥房往床的方向稍微縮小些，則可製作一個端景櫃兼拖鞋櫃。

⑤ 因為臥室縮小，相對的更衣室就可變大些。

⑥ 保留一小段牆面（將原通道大部分的隔間牆拆除）。

⑦ 就可以製作一個大門框，讓原本的走廊融入餐廳這個公共區。

⑧ 將原廁所門拆除並予以封閉。

⑨ 將廁所門改至此處則可避免廁所門正對著餐廳。

⑩ 浴室門也移位改向。

⑪ 可騰出空間再做一個端景櫃，則不論是從客廳或餐廳看過來都只會看到這美美的端景櫃。

⑫ 洗衣機移至此處（仍處於浴室內，方便脫、洗衣物），洗衣機的上方亦可加做置物架，可放置盥洗用品。

⑬ 隔開洗衣機可製作一個置物櫃或端景櫃。

⑭ 因為洗衣機不需要那麼深的空間，因此可以挪出一些空間，製作一個屬於餐廳用的餐具玻璃櫃。

⑮ 縮小一些廚房的空間，將原廚房的隔間牆調整一下，又多了一個餐廳的餐具玻璃櫃，而其背面的食器櫃就正好可與冰箱平整擺放。

⑯ 同樣地改變廚房與小臥房之間的隔間牆，就可以多出一個電鍋、烤箱等電器櫃。

⑰ 將原小臥房門封閉，則可增加衣櫥的容量，並且解決了原衣櫥的凸出尖角（改變入口）。

⑱ 將小臥房門改移至此，則使整個臥房變成方正。

⑲ 將餐桌椅轉個方向，讓空間的運用更好些。

⑳ 原本客廳只有 2 張 2 人座沙發，現在已可容納得下 2 人＋3 人座沙發組了。

㉑ 主臥房改由餐廳處進出，解決了臥房門直衝大門的不安穩感。

綜合「將走廊融入公共區」、「縮小＝放大」、「改變入口」、「隔！才會變大！」、「解決凸出物」等 5 個方法，就能使空間變大，從而獲得更多的收納空間。

before：

after：

再舉一間 22m 長的長條型房子，長廊現象當然非常嚴重：

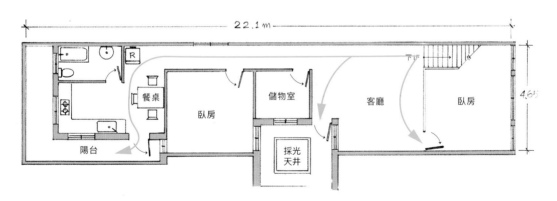

針對本例，我不再一一說明，請讀者仔細觀察究竟用了哪些方法解決了長廊的問題？

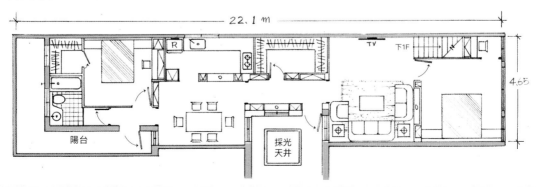

走廊消除法三：將公共區設於房子的中央

下圖是一個長型的房子，可以看到欲到達臥房 II 有很長一條走廊：

運用前面學到的「走廊消除法一：改變入口」我們可以將臥房 II 之入口改如下圖，則臥房 II 變大了，走廊變短了：

走廊當然還可以更短，如下圖把臥房 II 的門往客廳方向移一些，就可以使原本的走廊變得更短，這在 P.85 已有類似的說明。

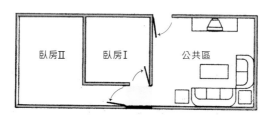

但是條件允許的話，「將公共區域設於房子中央」才是真正能徹底消除走廊最好的方法——完全看不到走廊。

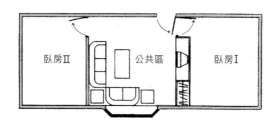

走廊消除法四：增加走廊的功能

走廊——

難道只是作為行進通過的空間而已嗎？

難道不能有多一點的用途嗎？

難道都只是窄窄的一條無聊的巷道嗎？

即便無法消除，難道不能改變它的樣貌，使其不覺得是一條巷道嗎？

我們先來看看一個常見的例子：

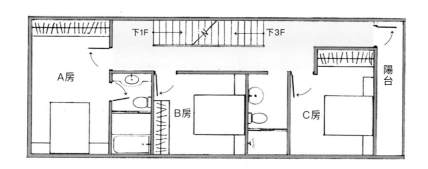

上圖為透天厝二樓之格局，看似沒什麼異狀，但是為了要通往各房間及陽台，而留下這麼長的走廊空間，各位不覺得很浪費嗎？

這不只是浪費空間，更是一個無趣的走道！

類似本例的隔局極為常見，若能稍為修改，即可創造出甚多的功能，使空間充分利用，讓這一長條的閒置空間活化，讓走廊成為可以利用的空間，而不只是「通過」而已。

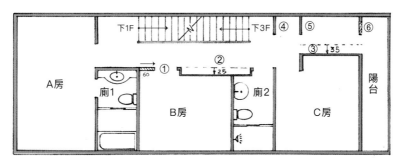

首先要更動一些隔間：

① 將 B 房的入口右移 60cm。

② 運用第 2 課「縮小」的方法將 B 房及廁 2 隔間稍為縮小 25cm。

③ C 房的隔間也縮小 35cm。

④ 再如圖依序製作④⑤⑥ 3 個隔間牆。

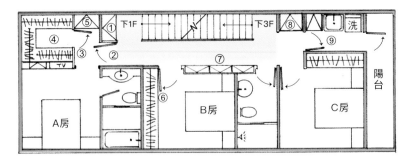

接下來，我們就可以如上圖製作：

① 儲物收納櫃——因為樓梯口剩有太多空間。

② 將 A 房門移至此處。

③ 製作更衣室同時營造出 A 房的玄關。

④ 更衣室。

⑤ 置物櫃。

⑥ B 房由於入口右移，不但衣櫥變大且解決了原本衣櫥凸出尖角。

⑦ 置物擺飾櫃（增加了強大的收納功能）。使走廊不至於那麼單調。

⑧ 收納櫃。

⑨ 洗衣間（含置物架、水槽、洗衣機）也讓原本單純通往後陽台的走廊變成一個實用的空間。

上圖之①⑦⑧⑨都是增加走廊功能的具體表現。另外你注意到走廊也變短了嗎？

再看另一個例子：

這是三樓透天厝的二樓平面圖，一般而言，長廊都存在於長條型的房子，本例為 4.25m×18.45m 的房子，確屬狹長，造成長廊自是必然。

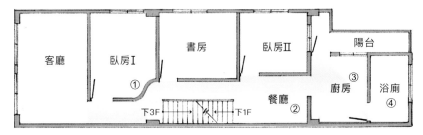

隨便怎麼看都能看出有極多的空間浪費在走道上，除此之外，由於隔間的錯誤也會產生極多的問題：

① 在臥房 1 做出一個 S 型的隔間牆，其目的當然是為了讓走道圓順，但卻大大影響了臥房內的傢俱擺放，就算捨棄 S 型改以斜牆也不是解決之道。

② 餐廳的空間過小，又要留出部分面積作為通道，餐廳已不可言為餐廳了。

③ 廚房的通道將廚房的空間分割成兩個三角形，嚴重破壞廚房的完整性。

④ 衛生間設在房子最邊端非常不恰當，每次進出廁所都必須經過廚房，極為不便與尷尬，亦不符衛生原則。

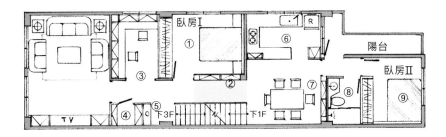

將格局全部調整，再增加一些「走廊的功能」就可以完全改觀：

① 將臥房Ⅰ與書房對調。

② 臥房外製作一展示置物櫃以增加走廊的功能，使行經樓梯旁的過道變成有趣，在不知不覺中就已通過。

③ 書房屬於公共區，所以不必加門，並將開口加大，不會造成廊道感。

④ 製作一個儲藏室。

⑤ 在樓梯口也可做一個端景櫃。

⑥ 廚房移到原臥房Ⅱ處，可以得到一個功能完整且較大的廚房。

⑦ 餐廳幾乎放大了一倍，且又多了一個置物櫃。

⑧ 將廁所改至原廚房的位置。

⑨ 臥房Ⅱ則移到原廁所處。

因為公共區配置得宜，走廊只剩下一小段（藍色區域），但此區域又因為製作了置物櫃，增加走廊的功能，使得通道變得有趣，整個空間的廊道感也隨之消除，巧妙地讓人在其中活動時，並不覺得有走廊的存在。

請比較 before & after：

before：

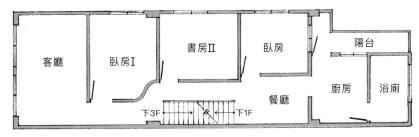

after：

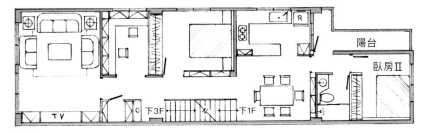

再舉一例，以下的案例是為了要區分公共區與房間區而做了一道隔間牆，卻造成藍色區全部都是走廊。

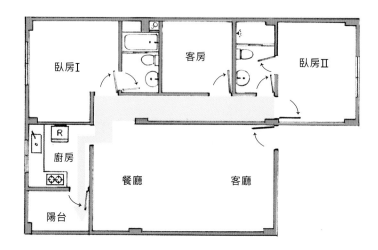

理論上走道是閒置空間，不可以擺放任何物品，可是這麼大面積的走道就這麼白白地浪費嗎？

當然不可以！我們可以將空間做以下的調整，來消除這道長廊：

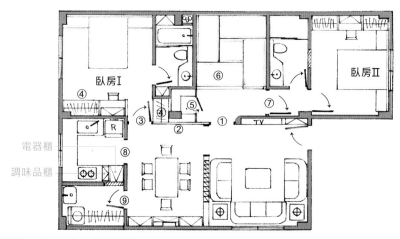

① 拆除部分隔間牆，並加作一個門框。

② 木作隔間。

③ 臥房I的門移至此處形成一個臥房的玄關。

④ 製作臥房I的衣櫥及書桌。

⑤ 運用第二課「解決凸出物方法五：包起來」的方法設置一個儲藏室，把柱子藏匿起來。

⑥ 原客房改為和室，讓視覺更開闊。

⑦ 加做一個臥房門，衛浴間就成為公共及套房兩用的衛浴間。

⑧ 再運用「走廊消除法一：改變入口」的方法，將廚房的入口下移，可獲得更多空間，以應付廚房設備之需。

⑨ 陽台的出入口移位，成就廚房內的電器櫃及調味品櫃。

在談論這個方法之前必須先瞭解一個非常重要的概念：

在每一個空間進出，或從一個空間進到另一個空間，都會產生所謂的「動線」，而這個動線絕對影響空間的變化：

像這樣的出入口位置，必然會造成如下的動線，而這樣的動線勢必會將完整的空間分割成兩個三角形。

或者是分割成兩半，造成各半不大不小的空間，如下圖：

還有更糟糕者如下：

（客廳可用面積如下圖之 4 個半圓形）

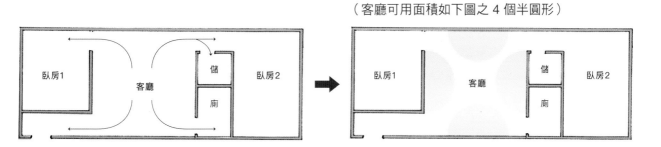

如果您以為這樣的動線從客廳可以四通八達到任何一個空間都很方便的話，那就大錯特錯了！

因為：

原本方正的客廳會受動線影響，切割成 4 個半圓形的小塊面積分散在四邊，結果藍色區域完全不知如何使用。

因此應該改變動線，避免過道破壞空間的完整性。

（一）

（二）

（三）

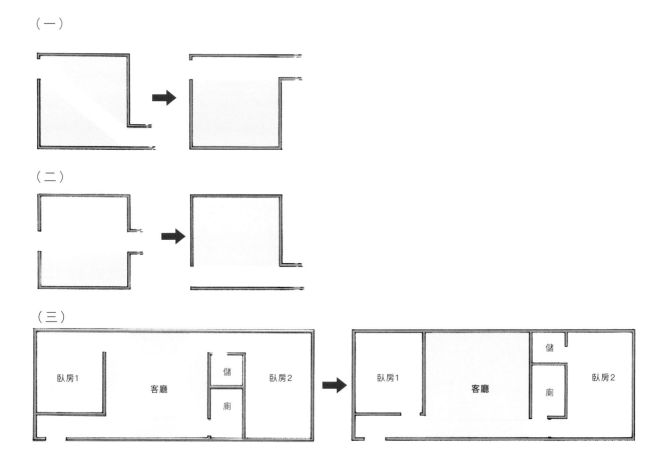

現在舉實際的例子如下：

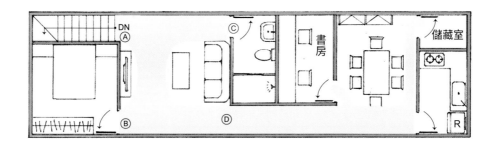

藍色 區塊都是為了要進入另一個空間而形成的走道，而這麼多的走道面積實在太浪費了！為什麼會這樣呢？因為有太多出入口！總計多達 7 個，尤其是Ⓐ Ⓑ Ⓒ Ⓓ這四個出入口，是最大的敗筆，您可能會說：這些出入口都有其必要啊！沒錯！所以出入口多寡顯然不是問題。

重要關鍵在於──出入口過於分散

如果能把這些出入口盡量集中在一起，必能大大減少走道的面積！在談解決方法之前，先來檢視一下本例的缺點（完全沒有優點可談）：

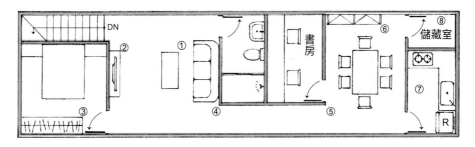

① 因為過多的通道造成客廳只能擺上一張 3 人座的沙發及電視櫃。

② 電視矮櫃是凸出物。

③ ④⑤⑥也都是凸出物。

⑦ 廚房空間太小沒有容得下電器櫃的空間。

⑧ 要抵達儲藏室極為困難。

解決的方法，就是將出入口集中，我們可能無法將 7 個出入口全部集中在一起，但是能湊在一起的就盡量做吧！

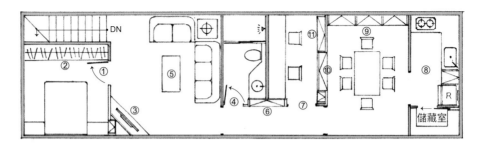

① 將臥房出入門移至靠近樓梯口旁，再把床及衣櫥的位置對調。

② 衣櫥的容納量頓時多出約 1/3，且消除了凸出物。

③ 電視櫃移至角落，電視櫃不但變大了，原凸出的問題也解決了。

④ 將浴室門移至此處，同時浴室內設備也做了調整。

⑤ 現在客廳可多擺放一張双人座沙發及角落的小茶几。

⑥ 運用「走廊消除法三──增加走廊的功能」縮小一些浴室和書房的空間，製作一個收納擺飾櫃。

⑦ 將書房入口移此並採開放無門的方式，以避免過於封閉。

⑧ 將廚房與儲藏室對調，儲藏室稍微縮小些，廚房就多了一個電器櫃，廚房不需裝門，至於儲藏室則可加做一片拉門。

⑨ 原本在餐廳的置物櫃是一個凸出物，現在也解決了，而且還多出 1/3 的收納空間。

⑩ 挪用書房一點空間作為餐廳的餐具擺飾櫃。

⑪ 書房順勢增加兩個書櫃。

由於我們運用「把數個出入口集中」這個方法：臥房門與樓梯口（樓梯口也是一種出入口）靠在一起；廁所門與書房門比鄰而設；廚房門更是與儲藏室門貼近，使得走道的面積頓時減少極多，如下圖：

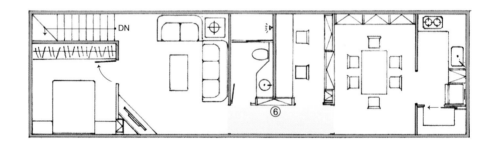

因為客廳與餐廳均屬於公共區，所以融入公共區的走道不能視為走道。僅剩廁所與書房外一小段才有走廊的感覺，但又因為走廊的沿途有擺飾櫃⑥，使得在通過這一小段走廊時，不致感覺無趣。

只要發現功能變多了，凸出物不見了或空間變大了，那都是因為消除了走廊或走道的結果。

本例還可以有更好的規劃：

因為本例只有一間臥房，若能將浴室調至臥房旁，那就可以設計成一間套房。然後再將整個配置上下翻轉，如下圖：

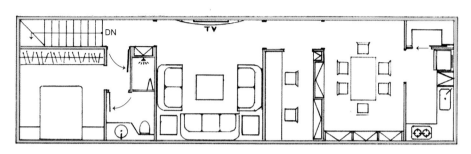

這樣的設計雖然在裝修工程上較為麻煩，但是一勞永逸：

一、成就了一個極為方便、舒適、乾濕分離的套房式衛浴間。

二、客廳原本只能擺放 2＋3 人座的沙發，現在已經是 2＋3＋2 人座的沙發組。

三、在動線上行進的路徑變得更短了。

四、走廊完全融入公共區，幾乎看不到走廊。

看一下 before 和 after 的差別吧！

before：

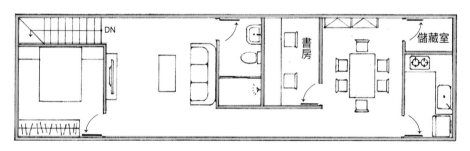

after：

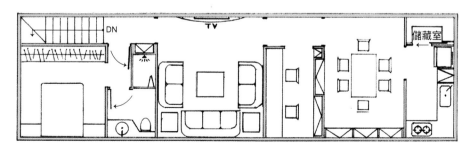

第5課
調整樓梯

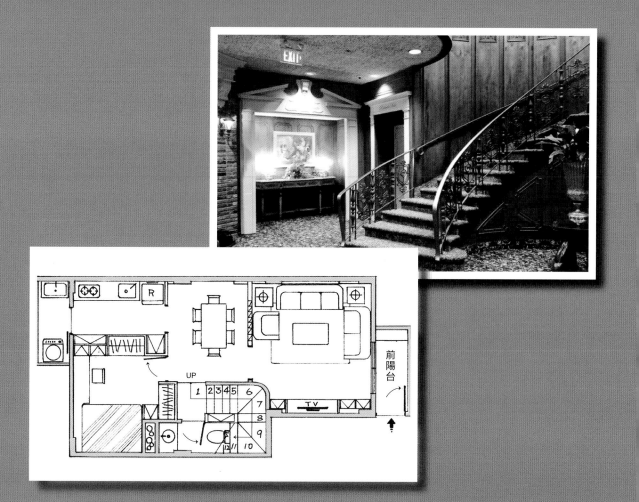

這可能是本書較難理解，卻最有趣的一課。

一幢房子除了一層平房外，只要是兩層以上的房子必定會有樓梯。無論是何種型式的樓梯，它都是一個量體極大的構造物，所佔據的空間甚多，同時也是一個固定的結構體，不像鋼琴或五斗櫃之類，可以隨意搬動更換位置。因此樓梯的位置、型態、階數在室內隔局上就成為極重要的課題！其中尤以樓梯的「位置」最最根本。因為一個擺錯位置的樓梯，將大大影響上、下兩層樓的空間！

如果您要自己蓋一幢 2 樓或 3 樓的透天厝，在一開始設計時就要仔細地考慮樓梯的位置，以免浪費了上下兩層的大好空間。

如果您要買現成屋，則樓梯的位置、型式已是「既成事實」，那麼您看得出來這座樓梯是恰當的嗎？以兩層樓的房子而言，因為樓梯位置的錯誤造成每層樓板面積浪費個半坪也是常有的事。那麼兩層就浪費 1 坪，在高房價的今天，浪費一坪就等於浪費幾十萬甚至百萬元。

也許有人認為「浪費就浪費吧！反正沒差那些錢。」

關鍵在：這些浪費的空間百分之百會擠壓到鄰近的空間，而造成鄰近空間的不足，這才是大問題！

如果您買的是預售屋，請先檢視樓梯位置是否不當，在不影響建築結構及外觀的情況下，建商通常都會答應您的要求——預先調整樓梯的設計。但先決條件是，您應該具備有「判斷樓梯位置合宜與否」的能力。

所以請趕快研讀「調整樓梯」這一課吧！

在開始談「調整樓梯」之前，我們要先瞭解常見的樓梯型式、長度與寬度對空間之影響。

一、直線型：

Ⓐ以樓高 300cm 為例，每階高度 20cm、踏階深 25cm 為例：

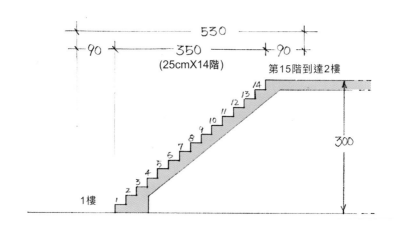

則樓梯本身將有 350cm 的長度，若加上第一階及最後一階（第 15 階）前後各需留出 90cm 之閒置空間〔註〕（藍色標示區）則共需 530cm 之長度。

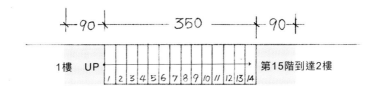

如果樓高越高，則需更多階才能到達樓上，而階數越多樓梯就會越長，佔用的空間就會越多。

註 閒置空間是指在該空間內不得放置任何物品，以免阻礙通行。例如樓梯口、臥房門附近、玄關、走道等均為閒置空間。

Ⓑ同樣以樓高 300cm 為例，每階高度仍為 20cm，但踏階深改為 21cm。

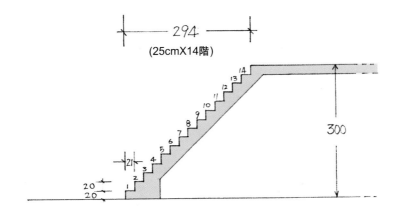

則樓梯將只需 294cm 長，顯然比階深 25cm 所需長度 350cm 足足少了 56cm。但是要在意的是踏階深度變少樓梯就會變得較陡，上下樓梯都會比較吃力、危險。

Ⓒ另一方面，若階深維持在 25cm，但將階高改為 23.07cm，則第 13 階即可到達 2 樓。

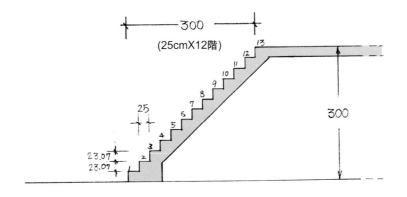

因為階數少了 2 階，當然樓梯也變短了，樓梯變得越短，佔用樓地板面積就越少。這樣固然很好，但是安全可能更重要吧？（因階高越高越難爬）因此建議仍以階高 20cm 以下，階深 25cm 為宜。

由於直線型樓梯的長度相當長，受限於空間的不足，所以常會有 L 型或折返型樓梯的設計：
（以下均以階高 20cm、階深 25cm 為例）

二、L 型：

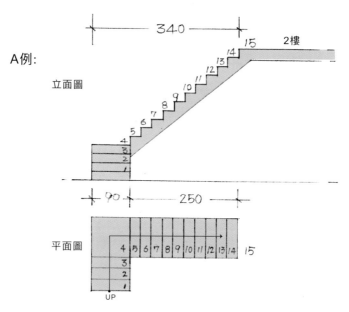

爬上 4 階後右折向上，則後面 10 階長度共 250cm，樓梯長度可縮減至 340cm。

若下半部（靠近一樓的部分）規劃較多階數如下圖：

在第 7 階向右折向上；則樓梯長度可縮減至 265cm。

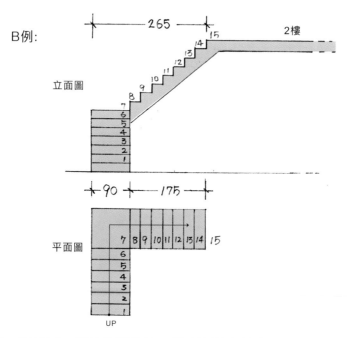

下半部階數較多，則接近 2 樓的樓梯佔用 2 樓空間就會越少，對 2 樓而言雖是有利，但相對的 1 樓就要犧牲掉更多的空間，如何拿捏呢？那就要視實際的空間如何而定。

三、折返型：

Ⓐ同樣以樓高 300cm，每階高 20cm、階深 25cm、階寬 90cm 為例：

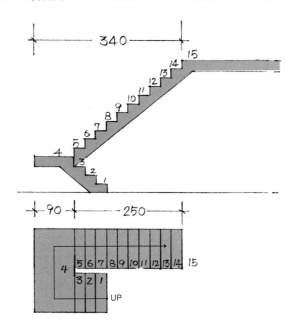

折返型與 L 型有點類似，只是折返型是 180 度回轉向上，而 L 型則為 90 度右轉（或左轉）登 2 樓。

Ⓑ同樣是 15 階的樓梯，也可以是如下之規劃：

Ⓑ例的下半部階數有 7 階（含平台），所以佔用到 1 樓的空間也較多，但 2 樓的可利用空間反而較多，而Ⓐ例反之，如何取捨端視 1 樓或 2 樓的需求而定。

接著我要談樓梯的扶手。

樓梯的扶手各式各樣，材質用料種類繁多，但這些都不是我要談的重點。

因為材質好壞完全與空間無關，所以樓梯扶手也不會因為使用高級材料就使空間變大。唯一影響空間的是扶手的造形，一般常見的扶手就是柵欄式扶手。

無論是木作扶手或鐵製扶手，這類扶手都存在著橫、直、斜三種線條，這三種複雜的線條一直被我們忽視與容忍，造成居住空間的複雜感而不自知（如上圖）。

如果是坪數極大的豪宅，當然可以有寬敞的空間來凸顯樓梯的氣派與豪華感（如下圖）。

但是，居住在小坪數住家的我們能這麼做嗎？

先不說製作這類豪華樓梯的費用可能比裝潢您家房子還貴，光是空間不夠就不允許這麼做。

好，撇開這種豪華樓梯不談，針對一般住宅的樓梯而言，也許您會說：「柵欄式的扶手有什麼問題呢？它不是很有視覺穿透延續的效果嗎？」

正因為視覺穿透良好，才凸顯了至少三種不同材質及橫、直、斜三種線條混在一起的複雜狀態。

磁磚、花崗石或木材等

磁磚與水泥結構體兩種材質很難做收尾，經常呈現不美觀的現象

木材或鐵材

另外還有 4 個問題：

① 無論是木作扶手或鐵製扶手，其造價均不便宜。

② 為了固定欄杆，必須佔用約 10cm 樓梯的寬度，代表意思就是樓梯會變窄。

③ 清潔工作必須一根一根擦拭，費時費力。

④ 壁面太少，而且是鋸齒狀的壁面。

如果換個思考方式，將扶手改為下圖如何？

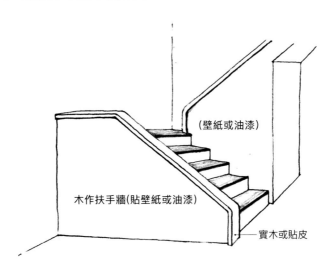

(壁紙或油漆)

木作扶手牆(貼壁紙或油漆)

實木或貼皮

我們將欄杆式扶手拆除，改以木作方式製作全包覆式的扶手。為了讓樓梯感覺寬闊，可將扶手高度放低，則在上下樓梯時，其開闊感更加明顯。（也許有人會擔心扶手較低容易從樓梯摔下，這一點請放心，摔下來的狀況都是直線滾摔下來，不會翻過扶手摔下來的）

這種設計有許多好處：

一、使樓梯單純化，無太多橫直線條。

二、施工容易造價便宜。

三、增加壁面，有安定空間的作用。

四、視覺穿透更佳。

五、階梯邊緣的收尾可以非常完美，如右圖：

六、樓梯寬度不會變窄。

七、清潔工作更簡化。

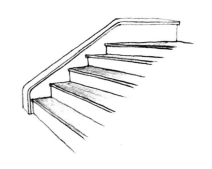

您也可以更單純地改成全部木作牆，增加牆面以供吊掛畫作或做其他用途。

瞭解了樓梯的基本概念後要開始談如何「調整樓梯」了。

調整樓梯方法一：改變樓梯的型式

例一：

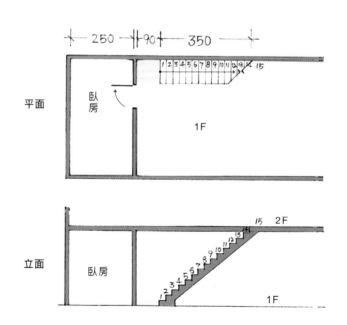

由上二圖可知：為了上 2 樓，必須在第一階前留下約 90cm 正方（藍色區）的閒置空間。

然而，閒置空間僅只如此而已嗎？為了要進入臥房，臥房門外至少還需要約 90cm 正方的閒置空間（紅色區）如下圖：

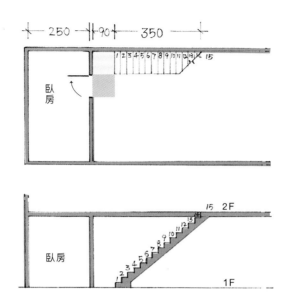

那麼藍、紅這兩色區，顯然重複浪費，「改變樓梯的型式」這個方法可以解決這種空間浪費。

現在，我們把第 1 階放大：將原本階深 25cm 放大到階深 90cm。

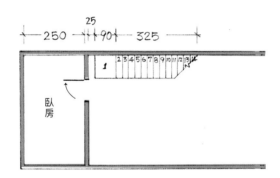

第 1 階放大了之後，上、下樓的入口就可以變成如下圖：

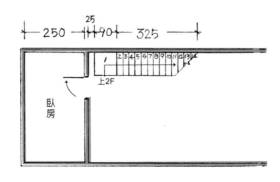

這時臥房的隔間就可以往樓梯靠攏：

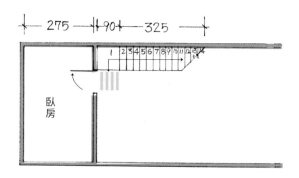

現在 1 樓臥房加寬了 25cm 成為 275cm，因為只需一個閒置空間即可進入臥房或上下樓。（紅藍兩色重疊在一起，如上圖）

如果我們希望臥房再大些，那麼再把樓梯調整一下：

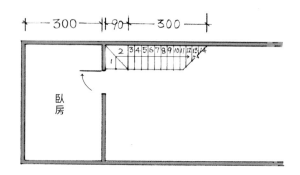

將第 1 階及第 2 階合併，並分割成兩個三角，則樓梯總長可再縮減，使得臥房又各可增加 25cm 寬。

現在比對一下 P.118，可知 1 樓的臥房增加了 50cm 寬，可別小看這 50cm，它幾乎可以做一整排的衣櫥喔！

當然我們還可以進一步讓臥房再大一些，只要把第 1 階延伸出來即可，如下圖：

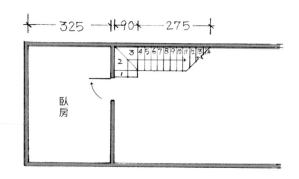

臥房馬上由 300cm 變成 325cm，只要按照這個方法繼續延伸就可以讓臥房變大再變大。但要注意的是會擠壓到臥房外的空間，是否能無限制地擴增，就要慎重的考慮了！

為了方便瞭解，我們把前幾頁的圖排列如下：

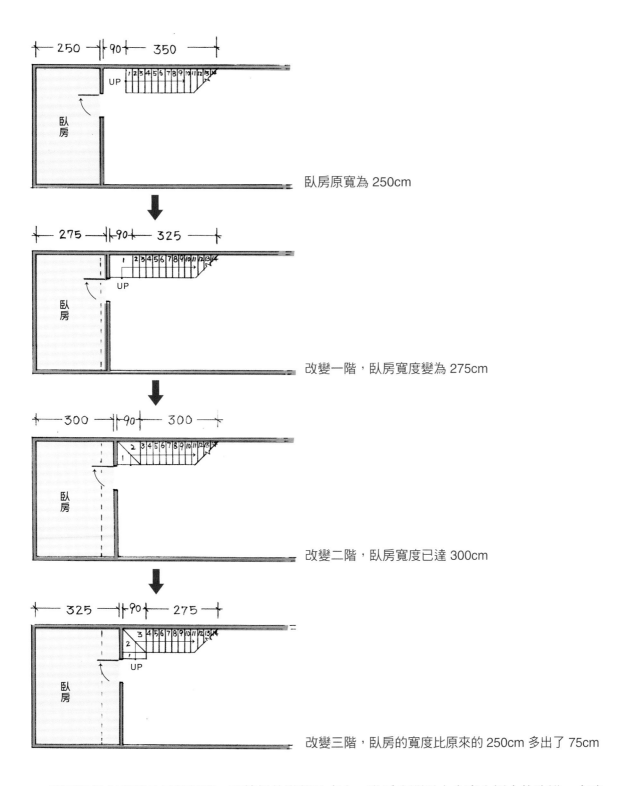

臥房原寬為 250cm

改變一階，臥房寬度變為 275cm

改變二階，臥房寬度已達 300cm

改變三階，臥房的寬度比原來的 250cm 多出了 75cm

這不是很有趣嗎？只稍調整一下樓梯的階態及方向，臥房空間馬上會產生極大的改變。小時
候你應該玩過積木吧！樓梯也可以視同積木，端看你怎麼併裝、堆疊，很好玩的。

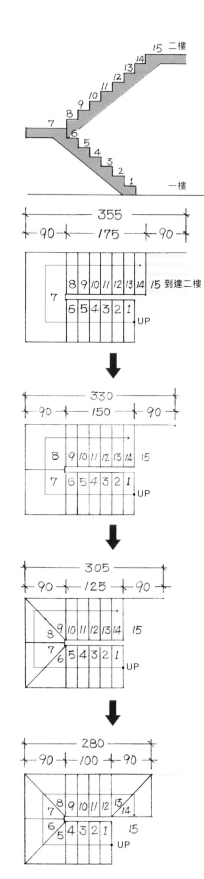

按照前例的概念，當然也可以用在折返型樓梯，左圖為：由第一階登至第 7 階平台，右折往上於第 15 階到達二樓之立面圖。

● （圖 1）

在第 15 階附近將會有約 90×90cm 以上的面積為閒置空間（藍色區），而樓梯總長為 90＋175＝265cm。

從（圖 2）開始就是每一次的階梯變化及其效果：

● （圖 2）

在第 7 階平台一分為二，將第 8 階移至平台，則樓梯總長為 90＋150＝240cm，較原來的少了 25cm。
這意味著 2 樓的面積變大。

● （圖 3）

在第 7、第 8 階又各割出一半的面積，變成第 6 階及第 9 階，則樓梯變得更短了，連靠近一樓的部分也由原本的 6 階變成 5 階，對 1 樓而言，可用面積更多了，2 樓可用面積當然也跟著變多。

● （圖 4）

在快抵達 2 樓的第 13、14 階改成如圖 4，則樓梯的長度變成 280cm，比圖 3 更節省空間。

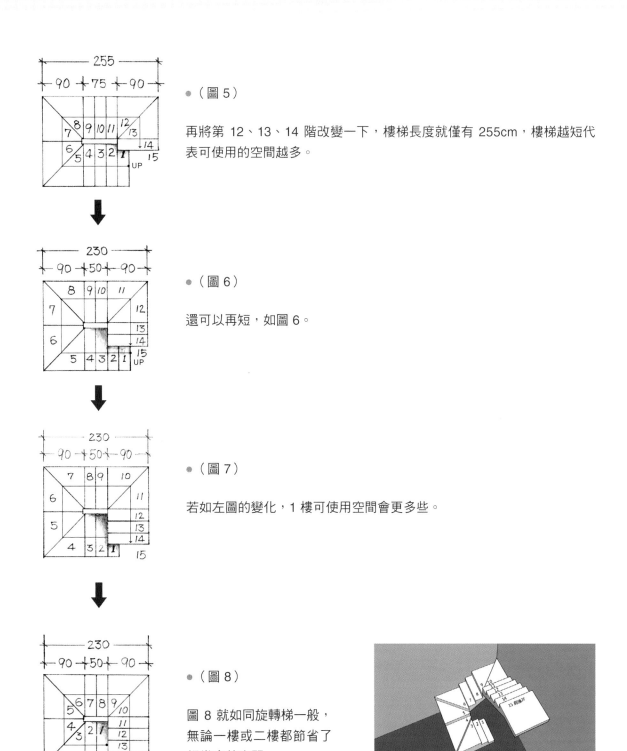

● （圖 5）

再將第 12、13、14 階改變一下，樓梯長度就僅有 255cm，樓梯越短代表可使用的空間越多。

● （圖 6）

還可以再短，如圖 6。

● （圖 7）

若如左圖的變化，1 樓可使用空間會更多些。

● （圖 8）

圖 8 就如同旋轉梯一般，無論一樓或二樓都節省了相當多的空間。

這就是「調整樓梯」會使空間變大的奧秘。

例二：廁所旁有一樓梯可登二樓，而廁所門正對著廚房瓦斯爐的衛生不佳之例

解決方法：

如果把廁所門封閉改由樓梯這邊進出，雖然解決廁所正沖廚房的問題，但會如下圖所示，進出廁所很可能會踢到樓梯第 1 階的尖角。

採用本課的第一個方法「改變樓梯的型式」將第一階放大如一個小平台，反正第一階前本來就是閒置空間，這只是把閒置空間拿來運用而已。

由於放大了第一階，使得廁所門變得很完整，同時也解決了廁所與廚房正衝的困擾。

例三：這是 3 層樓透天厝的二樓平面圖

你可以看到 A 臥房與樓梯間有藍色區塊之通道。要上 3 樓的起點（即第 1 階）一定要在這裏嗎（如上圖）？若將第 1 階融入通道如下圖，則藍色通道變短，而 A 臥房變大了。（注意看黃色區的寬度增加了 25cm）

再多改一階不是更好嗎？藍色的走道變得極短。

而 A 臥房的黃色區已大到可以做一間非常舒適的更衣室或書房了。

如果你不需要更衣室或書房，你也可以改成 A 臥房內的衣櫥及一間儲藏室（由樓梯間進入）。如下圖：

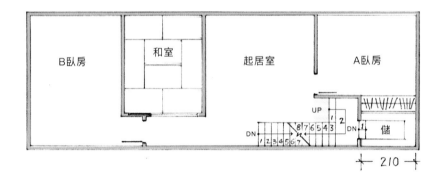

你更可以再改一階，則藍色走道完全不見，而 A 臥房的衣櫥及儲藏室當然就變得更大。

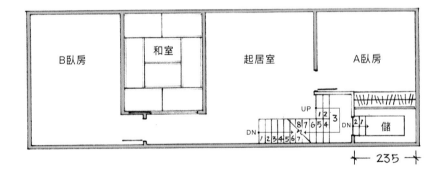

為了讓您更容易理解，現在我用平面及剖面圖來說明改變樓梯的型態如何能讓空間變大，以及如何施作？下圖為 15 階到達 2 樓的樓梯平面圖及剖面圖：

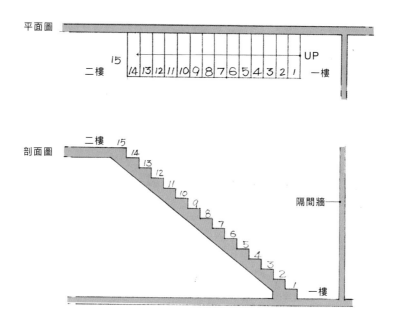

最簡單的方法就是在原樓梯上製作木樓梯，利用第 1 階前的閒置空間製成放大的第 1 階，接著在第 2、3、4……階上以同材料製作梯階踏板至 2 樓，則隔間牆就可以左移 35cm，而隔間牆右邊的空間就會多出 35cm。

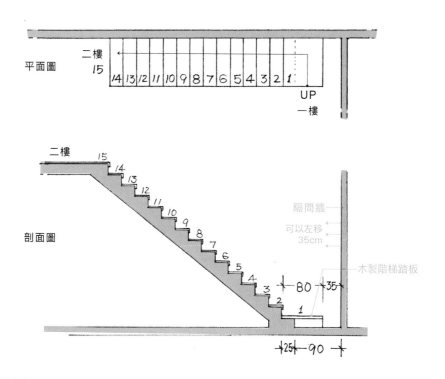

或是隔間牆不動，將階梯同樣以木作方式施作如右圖，則變成 2 樓的空間會多出 35cm。
（端看 1 樓或 2 樓的需要而採不同的施作）。

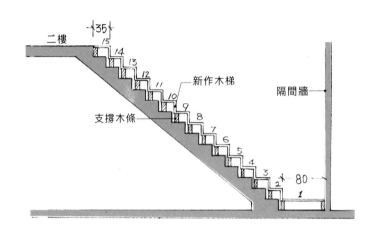

其透視圖如右：

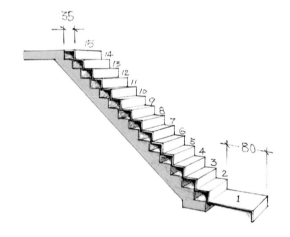

如果你希望 2 樓的空間更大些，就將第 1 階第 2 階合併，如下圖：

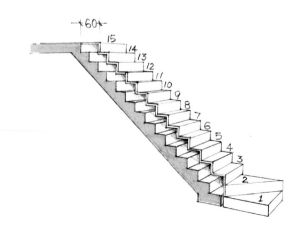

像這樣以木作方式在原水泥梯上直接施作改變樓梯的型態，可說是最簡單、經濟的方法了。

相較於打掉原水泥梯、再重新製作樓梯、當然可以省下不少錢。

現在就以這個方法運用到實際的案例：

這是一幢三層樓透天厝，雖是三層樓，但礙於篇幅僅解說一、二樓。

一樓平面圖：

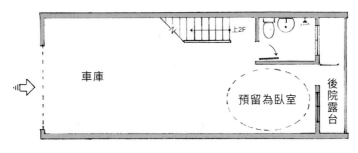

二樓平面圖：

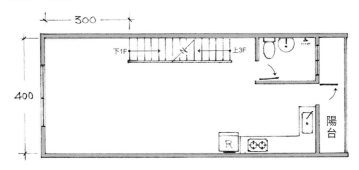

一、對一樓而言，因為需求簡單，僅需停放一輛自用車及一間小臥房而已，所以原則上沒什麼大問題。

二、但是上到二樓，則至少必須規劃出客廳、餐廳、廚房及必要的收納櫃。

三、客廳區大約有 300×400cm 的面積，作為客廳「看起來」是夠用，其實不然。為了要上下樓梯，其出入口附近不得擺放任何東西，必須閒置出來，因此原本是方正客廳空間就會被破壞，如下圖藍色區。

有一個觀念請您務必記住：「客廳的大小取決於可以擺放幾張沙發而不是面積。」

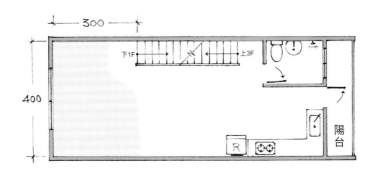

因為出入樓梯口的關係，二樓大概只能擺上一人及三人座沙發了。

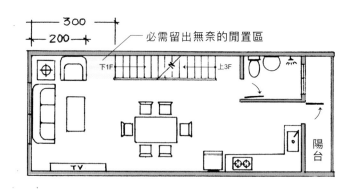

如果希望客廳變大，就必須運用「改變樓梯的型式」這個方法。先看一下本屋的剖面圖：

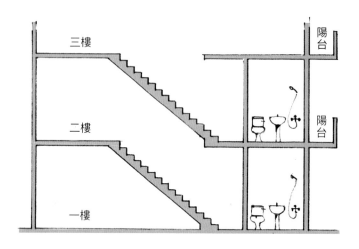

要讓 2 樓客廳變大，唯一的方法就是縮短樓梯的長度，縮短樓梯長度的方法也可以將樓梯的階數減少。例如原本 15 階到達 2 樓，改為 10 階到達，就可以縮短樓梯的長度（如下圖），樓梯原本長 350cm，修改後便成 225cm，短少了 125cm 就等於是 2 樓多了 125cm 的面積。

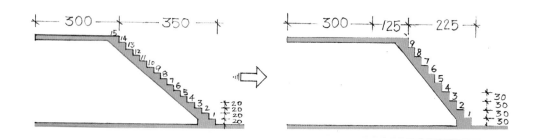

但是，我完全不希望您這麼做，因為這種樓梯太陡峭、太危險了！最好的方法是維持階梯數不變，僅改變其型態。要改變型態就必須從 1 樓的第一階開始調整，如下圖：

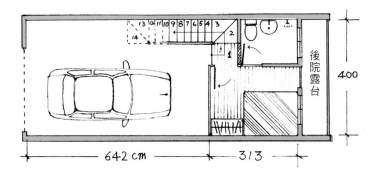

一、將第 1 階擴大延伸至臥房。
二、將廁所門移至臥房內，使成套房之型式，同時將原廁所門封閉。
三、由於第 1 階已經架高，在此處脫鞋上樓，正如門檻有阻擋塵泥的作用。
四、梯下的空間則作為鞋櫃及其他收納櫃，也極其方便。
五、在快到達 2 樓的最後兩階即第 13、14 階也要調整並改向。

抵達調整後的二樓，您會發現客廳已變為 320cm 寬了，雖然只增加 20cm，但卻有完全不同的效果。因為動線轉向已經不再需要留出閒置空間了，如下圖：原本只能擺放一人座沙發的地方，現在已能容入三人座沙發，而且還有多餘的空間。其實客廳的範圍還不僅只 320cm，應該有 320＋25＝345cm，只是為了創造空間的期待感，所以挪了 25cm 作為樓梯的端景櫃，讓登樓可以更有趣，而不是登樓時看到沙發的側邊。

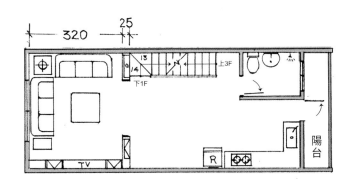

利用端景櫃規範客廳、樓梯及餐廳的區域範圍，有絕對的必要。
經由「改變樓梯的型式」這個方法，確實讓客廳變大了。
那麼從二樓上三樓的樓梯是否也可以做一些調整，使三樓以及二樓的餐廳、廚房更趨完美？
（這個部分且留到第七課再述）

調整樓梯方法二：樓梯移位

前面所談的是樓梯在原處稍做調整就可以獲得好處，但是有甚多情況是「擺錯位置的樓梯」。那樣的話，再怎麼調整也是徒勞無功。

這個時候就要考慮將樓梯移位了。移到一個恰當的位置將會比「方法一：改變樓梯的型式」得到更大的效果，雖然工程很大，但考慮到一勞永逸，就請長痛不如短痛吧！

選擇樓梯位置的要領：

1. 樓梯應設於公共活動區。
2. 樓梯儘可能設於房子的中央區。

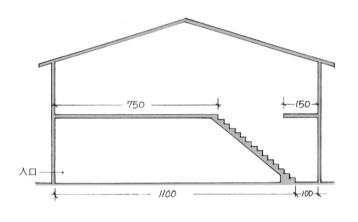

左圖為樓梯不在中央區之例：

從入口大門走到樓梯入口，將會有一條很長的走道（12m），走道越長，空間浪費越多。

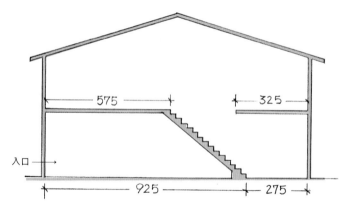

稍往中央移之樓梯，走道會變短些。

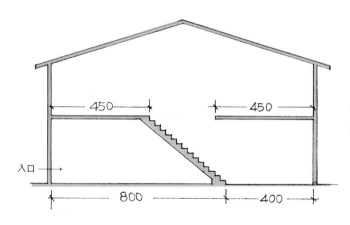

樓梯在中央區時，不只一樓的走道變得最短，連 2 樓也會更好利用。

以二房一衛為例，由於樓梯並非在中央區，所以會產生很長的走道，如藍色區：

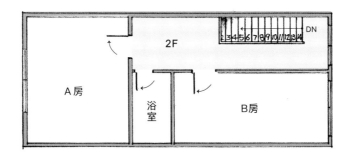

若將樓梯移至中央區並將出入口轉向，則走廊立刻變為極短，B 房相對就變得更大。

如果覺得 B 房太大，那麼也可以挪些空間改建成浴室，使其成為套房。或浴室不做改做書房、儲藏室等等，均可依需求設置。請看看現在走廊變成多短？

有時候樓梯雖然在中央區，但樓梯的位置仍屬於偏房子的一側。
如果把樓梯擺在真正的中央區（接近於房子的正中央），則又是全然不一樣的光景。
尤其是遇到較四方形的房子（非長條形），更有需要這麼做。

圖一的樓梯雖在中央區但卻偏上，若將浴室與樓梯對調，將樓梯移置真正的中央區，則走廊馬上變得更短，相對的 A 臥房、B 臥房及浴室都將變得更大，如圖二：

●圖一

●圖二

若再搭配「調整樓梯方法一：改變樓梯的型式」如圖三，將原第 9 階（轉折平台）改成第 7、8、9、10 階。則 A 房將由 310cm 擴增至 335cm。
連帶地使樓下的可使用空間也會變多。

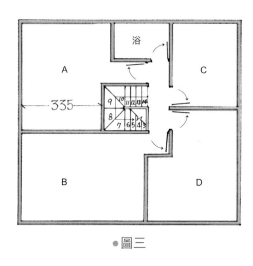

●圖三

實例解說
前面所談的都只是原則或要領，以下為實例運用：

例一：
左圖為兩樓透天厝之 1 樓平面圖
一、樓梯為 L 型。
二、除了樓梯下方的廁所有做隔間之外，其餘全部開放無隔間。
三、通常 1 樓的基本需要，起碼要有客廳、餐廳、廚房。
四、空間夠的話，也許可以再規劃一間長親房或和室。

本章節雖然旨在探討樓梯，但在規劃上還是要全盤考慮，不能單只針對樓梯做處理，本例正好順便做為本書前五課的總復習：

① 開放式的廚房油煙較易亂飄，再怎麼推崇「極簡風」的人，也應該把廚房區隔出來吧？！
② 隔的好處就是會創造出另一個空間如藍色區塊，也許可規劃一間和室或長親房。
③ 剩下的空間就安排客廳和餐廳了。

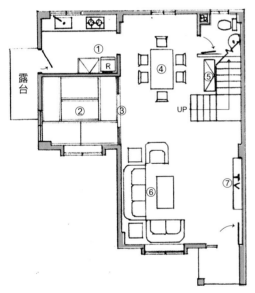

客廳、餐廳若呈開放式則大約如左圖之配置：
① 廚房因為有隔間，所以形成的凹陷區正好可以擺放電器櫃及冰箱。
② 正式的和室可以先完成（六疊榻榻米）。
③ 製作紙拉門讓視覺有更好的穿透效果。
④ 餐桌、椅。
⑤ 樓梯旁擺一個置物櫃。
⑥ 1、2、3 人座沙發一組。
⑦ 電視矮櫃。

如果仔細檢視這種「極簡」的配置可以發現：

A. 廚房的流理台太小，使用不便。

B. 廚房的冰箱及電器櫃仍屬凸出物。

C. 電視矮櫃也是凸出物。

D. 沒有鞋櫃，若有也不知要擺哪裡。

E. 廁所的隔局是大型凸出物。

F. 毫無收納功能，最後就會再買些置物櫃往較空或靠牆的地方亂擺。

G. 最大的問題是樓梯！樓梯兀自地橫凸於房子的中央，完全破壞了整個空間的完整性。

先解決樓梯！

由於原本的樓梯是 L 型，前五階看起來似乎只佔用了 190cm，其實不然，包含藍色區都必須空出來才行。因此讓餐廳區成為一個破碎、不完整區（如黃色區），而且以現況的樓梯位置，當抵達 2 樓時，其出口必定在 2 樓的最邊角，如此將造成 2 樓極多的走道。

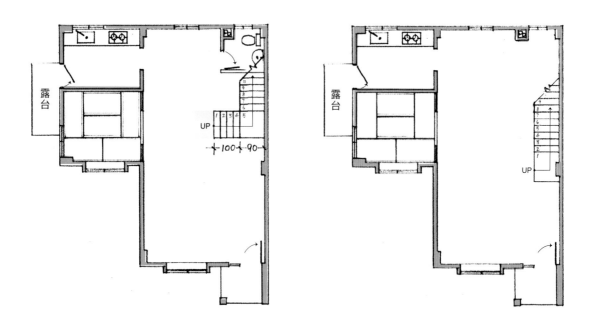

運用樓梯調整方法一：改變樓梯的型式，將該樓梯改為直線型，因考慮到廁所及客廳的配置，所以樓梯會稍微往大門方向移位。

這樣做就符合「樓梯盡量設於中央區」之要領，除了讓廁所能獲得更大的空間外，對 2 樓的空間利用也將更有利，而 1 樓的空間馬上就變得整齊方正且寬敞，如上右圖。

為了玄關及廁所所需的寬度，也為了創造更多的收納空間，製作如下的隔間及收納櫃：

① 將樓梯再延伸一階並轉向。
② 因凸出了一階產生的凹陷區就可作為樓梯旁的置物櫃，使樓梯旁也有收納功能。
③ 再延伸做一餐廳用之收納櫃。
④ 廁所改成附洗臉台的衛生間。
⑤ 另一方面，在客廳區可以製作一個與儲藏室⑥緊靠的電視牆櫃。
⑥ 當要進入儲藏室時，由樓梯之第二階進入。
⑦ 玄關鞋櫃也能順勢完成。
⑧ 和室原有一個小窗最好改成落地門，以方便進出側院露台，同時也讓和室往側院的視覺延續更佳、採光更多，感覺整個空間就會更大。
⑨ 把露台加大。
⑩ 封閉原廚房通往屋外的後門。

最後就可以把客廳及廚房完成：

① 增加客廳大窗戶。
② 擺上 1＋4＋2 沙發組。
③ 餐廳用之置物櫃。
④ 餐廳與客廳可互相視覺穿透之上下櫃。
⑤ 把餐廳原較小之窗戶加寬。
⑥ 因餐廳的空間尚夠，因此加做窗前矮櫃。
⑦ 在矮櫃左右兩側製作置物櫃。
⑧ 冰箱改放於此。
⑨ 水槽移至冰箱旁，同時把窗戶改為凸窗並加寬。
⑩ 原一字型之流理台改成ㄈ字型。
⑪ 瓦斯爐移至此處。
⑫ 製作一個調味品架及電器櫃，置放電鍋、烤箱等。

至此，一樓就大功告成！

現在，我們來比較一下調整樓梯之後有何不同，順便複習前面幾課學過的方法：

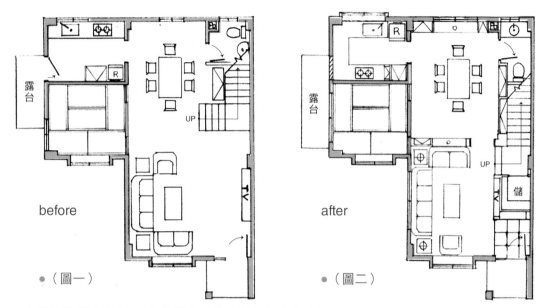

before

●（圖一）

after

●（圖二）

一、本例最最關鍵的樓梯，經調整後，整室的坪效完全改觀。

二、以第二課「解決凸出物」營造出極為方便的流理台以及客、餐廳。

三、甚多的收納空間，而且完全沒有凸出物。

四、第三課「縮小」也運用在客廳，將原本距離沙發頗遠的電視櫃往沙發方向移，雖然客廳稍微縮小了
　　些，但卻創造電視櫃、玄關、鞋櫃及儲藏室，而電視與沙發的距離反而更適當。

五、我們也會看到本例大量運用了第一課「隔！才會變大」的概念

　　A. 封閉了廚房的後門，廚房變大了。.

　　B. 隔了廚房，多了一間和室。

　　C. 以隔間櫃區隔了客餐廳，使得客廳由原本的 1、2、3 人座沙發變成可以容納 1、4、2 人座沙
　　　　發。（客廳的大小在於可擺放幾人座沙發）

　　D. 隔了玄關櫃多了儲藏室。

　　E. 隔了不一樣的廁所，餐廳變大了，功能變多了。

你看出隔間的奧妙了嗎？！

例二

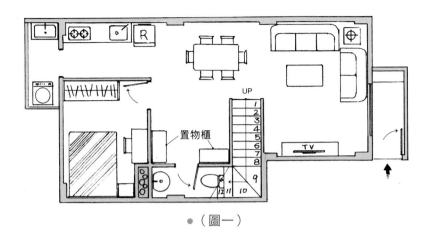

● （圖一）

本例的樓梯比上一個例子更加凸出至餐廳，根本就是大型凸出物，所以對空間方正性之影響極為嚴重。解決方法就是把樓梯轉向。

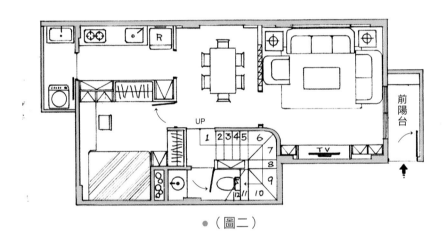

● （圖二）

仔細看（圖二），無論是廚房、臥房、餐廳或客廳，每一個空間都變大，功能也變多了。
這些當然要歸功於「改變了樓梯」，但也大量運用到第 1 課「隔！才會變大」、第 2 課「解決凸出物」等方法喔～

現在要考您一個問題：

一樣大小的兩棟房子，一樓格局相同，樓梯大小位置也完全一樣，唯有上 2 樓入口不同，請問您會買哪一棟呢？

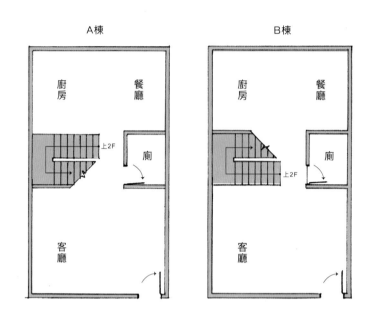

A 棟的樓梯入口離大門及客廳較遠，B 棟則較近，這兩者究竟有何差別呢？

差別在樓梯下的空間利用及視覺感受。無論樓梯的起點在哪裡，前幾階的梯下空間一定較少，而爬到越高階，梯下可利用空間就會越多。

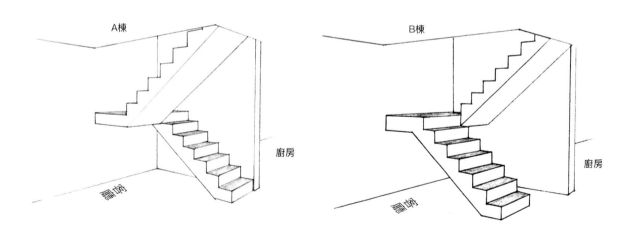

很多人就利用這個梯下空間隔做儲藏室或廁所，本案例因建商已另設有廁所，所以不必再設（況且梯下高度也不足，沒有條件規劃出廁所）。

那麼就只能做儲藏室之用了。

A 棟的梯下隔成儲藏室，如下圖：

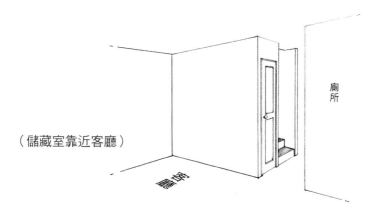

（儲藏室靠近客廳）

如果不做儲藏室，就會如下圖——樓梯下的空間看起來屬於客廳，可是這個「超級凸出物」的下方卻又不知如何才好。

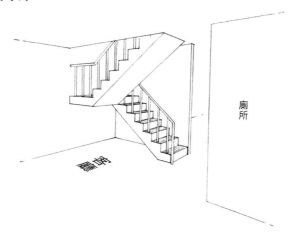

B 棟則如下圖，儲藏室是靠近後方的廚房

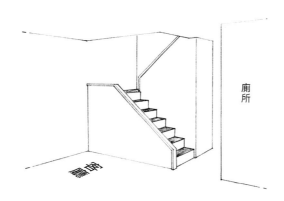

由此可知，選擇 B 棟應該比較有利於屋內空間的規劃及視覺感受，尤其是 B 棟的梯下也不一定要作為儲藏室之用，如果將這部分的空間納入廚房的範圍，規劃為電器櫃、冰箱的置放空間也很好啊！

現在再問一次：「你會買哪一棟房呢？」

第 6 課
改變浴廁

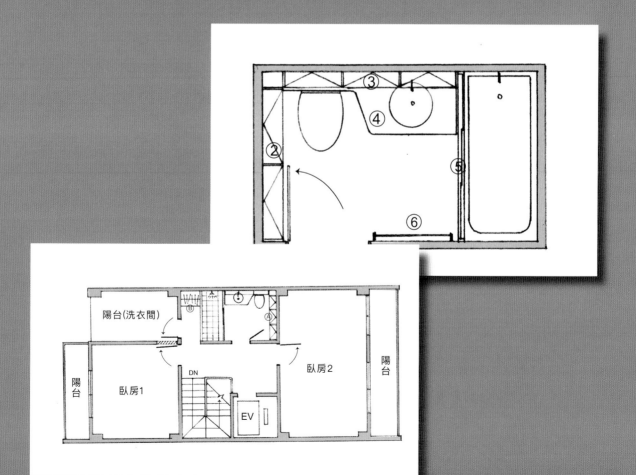

廁所是建築物內部僅次於樓梯的大型構造體，因此一間位置錯誤或尺寸不對的廁所，其影響之巨不亞於樓梯。

因為廁所除了隔間之外，尚有冷熱給水管、排水管、排糞管、電線管、排風管、馬桶、洗臉盆、浴缸等設備，如果要更動，則這些設備通通要打掉重做，是相當麻煩的事。尤其是馬桶的位置，因牽涉到大口徑的排糞管，以及排水管落差之需的技術問題，往往無法隨意過度變更浴廁的位置。

有鑑於此，「一開始就做對的事」才是根本之道（其實本書的每一課都秉持著這樣的精神）。衛浴間是每個人每天至少都要進去五次以上的空間，過去由於規劃上的不當，密閉空間狹小，使用不便加上空氣對流不佳，成為眾人最不想久留的地方，如果廁所又靠近或正對著廚房或餐廳，不知您的感受如何？但至少我是無法忍受！

這樣的浴室能用嗎？

因為本書專論二、三十坪的小坪數住宅，所以不談大豪宅級的衛浴設計。話雖如此，我們仍可規劃出一間「麻雀雖小五臟俱全」媲美五星級飯店的衛浴間。

　　一間理想的衛浴間應該具備：
一、設備齊全——馬桶、衛生紙架、垃圾桶、洗臉台、浴缸、淋浴龍頭、淋浴拉門、毛巾架、置皂架，加上大明鏡及換氣設備。
二、明淨風清——通風良好、光線充足、衛生第一。
三、安全無虞——止滑地面、安全扶手、防爆裂洗臉台櫃。
四、使用便利——充足的收納櫃、方便穿脫衣褲的空間、壁掛吹風機、熱水供應快速。
五、容易清潔——下嵌式洗臉台及乾濕分離設計，使清潔工作更為輕鬆。

先來看看大家都知道且最普遍的衛浴間：

上兩圖為一般家庭常見的衛浴間格局。把馬桶、洗臉盆、浴缸這三樣主要配備通通擠在一起，我稱它為「三合一」衛浴間。這種「三合一」最大的痛苦諸如：浴後滿地濕淋淋，整間浴室煙霧迷漫，穿脫衣褲不便等等…相信大家都有這種經驗。於是很多人做了些改進，加裝了淋浴拉門，使其乾濕分離：

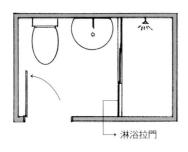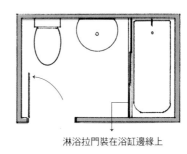

└→ 淋浴拉門　　　　　　　　淋浴拉門裝在浴缸邊緣上

只是這些眾所皆知的作法，不是本課的重點，況且這也無益於本書「如何使房子變大」的宗旨。唯有改變舊思維，改變浴廁的格局、功能及使用方法才能達成。

探討「改變浴廁」之前，有必要先瞭解幾個基本概念：

一、衛浴間到底需要多大的空間：

「當然是越大越好！」

不對！這樣的觀念並不正確。

請記住：無論哪一個空間都不是越大越好，而是「剛剛好才是最好」。

衛浴間越大就會越擠壓到隔鄰的臥房或餐廳等其它的空間。再者衛浴間的使用時間不長，如果採用第三課「縮小」的方法，縮小衛浴間，節省下來的空間挪給需較長時間使用的臥房或其他空間使用，不是更好嗎？

那麼，小到什麼程度才是剛剛好呢？

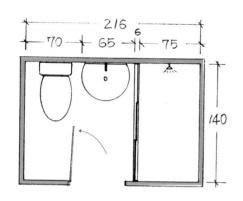

如左圖所示：

馬桶左右及淋浴間至少均需有 70~75cm 寬的空間，再加上洗臉盆，浴室的淨寬應有 216cm×淨縱深 140cm，可視為適當的最小空間。

這只是最低限度的尺寸，空間夠的話當然可以規劃寬裕些，例如：

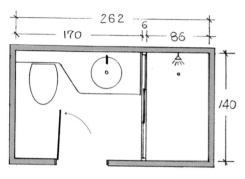

淨空間若達 262cm×140cm 則可以有大檯面的洗臉台櫃及附有（一字三門）淋浴拉門之較寬的淋浴間。

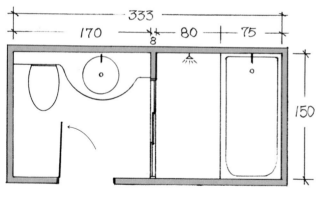

若欲加裝一組浴缸，那就必須更大的空間。

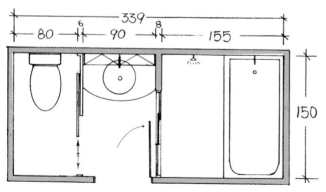

也可以是廁所、洗手間與浴室各自獨立的隔局。

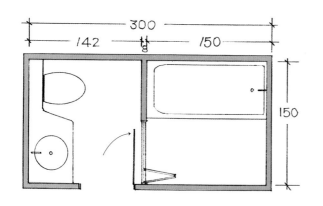

即使只有 300cm×150cm 的空間，也能營造出如左圖理想的乾濕分離衛浴間。

您有沒有發現，我舉例的衛浴間看起來都是長方型而非正方型，為什麼呢？因為正方型的衛浴間最浪費空間。

看起來坪數很大，但是從左圖你會發現：無論你是淋浴、洗臉或如廁，你都只使用到藍色區塊的面積，剩下的幾乎都用不到。

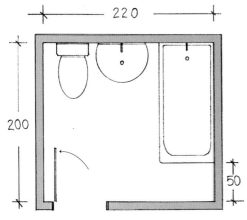

即便是裝了浴缸，空間也一樣浪費。浪費了浴室的空間，等於壓縮了浴室外的可用面積（同樣的道理對更衣室、廚房等也適用）。

因此，盡可能不要規劃這種近乎正方型的衛浴間。如果你買來的房子，內部的衛浴間已經是這種正方型的隔局，那就要仔細研讀本課，以拯救浪費的空間了。

二、衛浴間內的開門位置與開門方向：

例一：

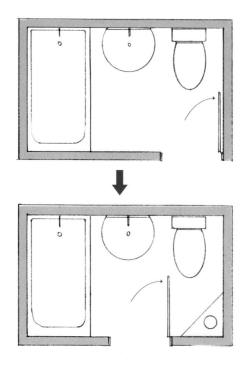

這間浴室的門看起來沒什麼問題（好像本來就該這樣）。

但是，把浴廁門稍為左移一下如何呢？對內部空間而言非但不受影響，反而多出了一個角落的置物櫃（如藍色三角區塊）。

例二：

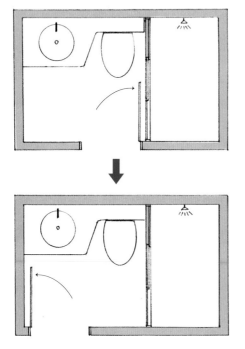

這間衛浴間的馬桶正對著浴室門，無論它是否正對著廚房或餐廳，光是敞開著衛浴間門時一直會看到馬桶就很不舒服。

若把浴室門設於左邊，即使浴室門長時間沒關，看到的也是漂亮的洗臉台，馬桶比較不容易看得到。

例三：

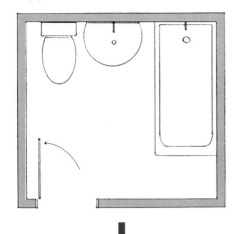

這是嚴重浪費空間的衛浴間，如果把門移到另一邊，如下圖：

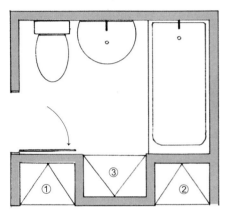

衛浴間門改個位置，可創造出三個置物櫃：①與②是屬於浴室外使用的收納櫃③則是浴室內之收納櫃。

可見衛浴間「開門」的位置有多麼重要！

例四：

這是一個不錯的長方型（非正方形）乾濕分離的衛浴間（附有大明鏡及洗臉台櫃），門的位置也沒問題，只是開門的方向錯了。

我們上廁所，有時候可能會忘了鎖門，如果有不知情者也要進去浴室，在上圖的情況，馬上被一覽無遺，但是以左圖所示開門的方向，彼此就不會那麼尷尬。而且一開門看到的只是一個漂亮的洗臉台不是很好嗎？所以開門的方向也非常重要。

如果您家中的公用廁所與臥房的配置類似如下圖：

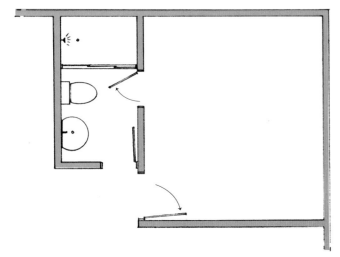

這間廁所共開了兩扇門，它可以是公用，也可以變成「套房」的方式私用，一室兩用非常讚。

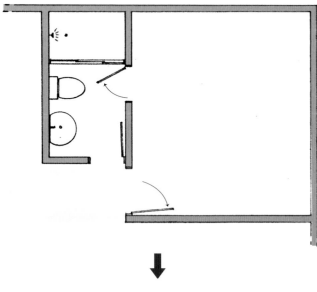

但我說的「讚」並不是指這兩扇門而是指廁所外的空間。廁所外及臥房外的 藍色區 根本就是「永遠的閒置區」。而所謂的「讚」就是指閒置區，雖是劣勢，卻反而可以逆轉為優勢。

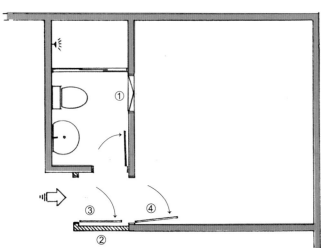

改變如左圖：
① 將臥房內通往廁所的門拆除，改以浴室用之置物架填補該門孔。
② 延長臥房隔間牆
③ 加裝一扇門。
④ 保留原臥房門，同樣是三扇門，但移動了一扇門，卻能得到極大的好處。（其優點不再詳述，請回顧 P.32 便知）

當然你也可以改變入口的方向，如下圖

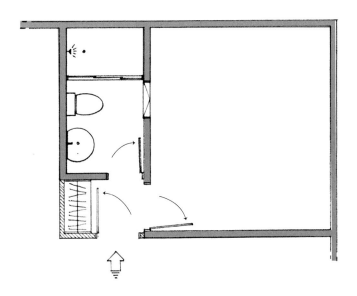

至於要從什麼地方進入衛浴間，端看周遭環境如何而定。

其實不只是衛浴間的門，所有的門其設置之位置都非常重要，它們都關係到從一個空間進入到另一個空間的方法、方式、效果及動線，且相互影響內部與外部空間的格局。

（這個部分可以回顧「改變動線」及「改變入口」之章節）

三、衛浴間內的收納功能：

在傳統的三合一衛浴間內很難看到理想的收納設計，這可能是因為空間小，也沒地方擺放收納櫃，僅能在角落掛個小置物架之類。

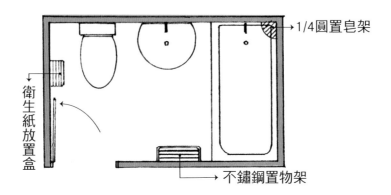

因為空間小，大約也只能這樣了。「真的嗎？真的只能這樣嗎？」運用第三課「縮小」的方法看看吧！

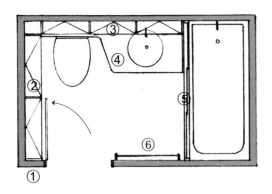

① 將浴室門右移 18cm。
② 就可以在左側安排一個落地型置物櫃，深度 16cm 即可，則整年份的浴室備品通通可以容納得下。
③ 懸吊式收納櫃，深度也只需 15cm，收納櫃分成 3 組，每組櫃門均加裝明鏡。
④ 下嵌式洗臉台櫃，連衛生紙、垃圾桶都能適得其所。
⑤ 浴缸上加裝淋浴拉門以達乾濕分離之效。
⑥ 毛巾桿。

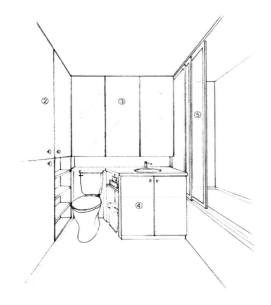

如此設置之後，雖然是不怎麼大的衛浴間，也可以具備完整的收納功能。

再舉另例：

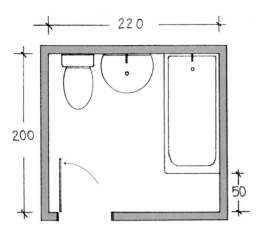

左圖是屬於閒置空間過多，且無任何收納功能的類型。

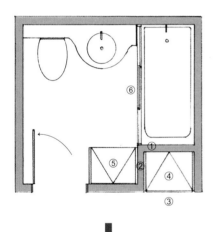

應改變如左：

（一）加做①與②的隔間。

（二）拆除約 70cm 原衛浴的隔間③。

（三）即可製作浴室外的收納櫃④。

（四）以及浴室內的置物櫃⑤。

（五）當然別忘了在浴缸邊上加裝淋浴拉門⑥。

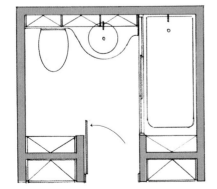

更可以如左圖的規劃：

（一）將浴室門移至中央，則左右及內外都能營造出收
　　　納櫃。

（二）洗臉台上再製作個懸吊式收納鏡櫃（如 P.152 下
　　　圖③），則收納功能就更充實了。

四、衛浴間應擺在哪裏？

這個問題很容易！

如果你想要一間套房，那麼浴室就擺在臥房內，否則就設置在公共區，以方便大家使用。是這樣嗎？這樣的想法未免太籠統了。無論擺在臥房或公共區，尺寸的拿捏才是關鍵，應該左邊一點？右移些嗎？大一點？或小一點？橫擺或直擺……問題一堆，絕非兩句話可以輕易帶過。再者公共區是指客廳？餐廳？或是廚房呢？

台灣自古以來一般家庭的廁所極多設置在屋子的最裏面，廚房亦是，所以就會變成廁所與廚房在一起，要不然就是設在餐廳旁邊，如下二圖：

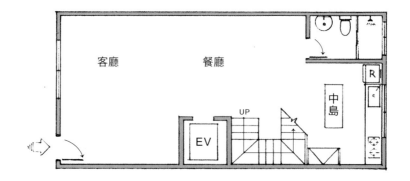

民間風水學有云：「廁所門與廚房相對屬凶」。由於廁所的穢氣易流通至廚房而沾汙食物，吃下不潔的食物影響身體健康，這樣的論述很容易理解。因此，廁所絕對不宜設在廚房或餐廳的旁邊，偏偏台灣的民宅常因坪數不大以及建商的不當規劃，這種廚房、廁所、餐廳統統在一起的現象，可說是到處可見。雖是無奈，但也只好想辦法改善一途了。誠如前述「廁所移位的工程浩大」所以只要盡量做到廁所的門不要與廚房、餐廳正沖即可，也不一定非得拆移廁所不可。

■ 實例解說

我們就以前頁的兩個例子，看看如何以「改變廁所」這個方法來化解這些問題：

先談 P.154 上圖：（20 坪）

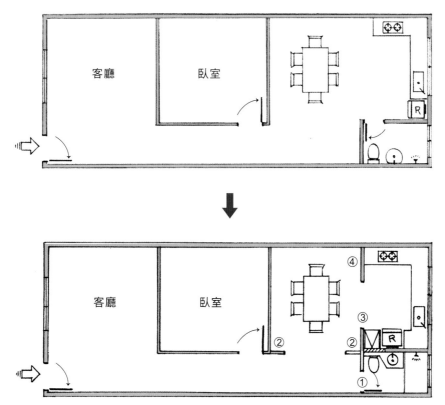

① 將原廁所門封閉並移位、改向，則廁所門既不會對著瓦斯爐，也不會正對著餐廳，馬桶雖有移位，但因距離很短並無困難。

② 稍作一點隔間，不但能規範餐廳區，對餐廳而言，廁所也獲得更多的遮蔽及遠離感。

③ 延長原廁所牆壁，可營造一個凹陷區，設置電器櫃及擺放冰箱，同時流理台也變得更長。

④ 瓦斯爐左邊加做一道隔間牆與③相對應（要記得加一門框）則不但可隔絕油煙飄至餐廳，連廚房也變大。

廁所的問題到此可算是解決了。

可是總覺得一間房子，不應該只是「頭痛醫頭，腳痛醫腳」，應該全盤考慮才對，否則有可能「醫好了肝，卻傷了胃」。

這樣的話，你應該也看出了兩個問題：

Ⓐ廁所門正對著大門，感覺怪怪的。

Ⓑ臥室外有一段長廊，有點浪費。

既然要全盤考慮，那麼本書很多方法都可派上用場。

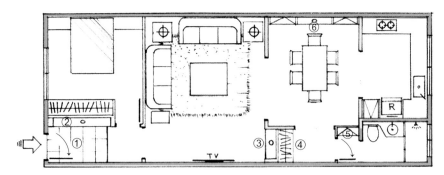

① 採用「走廊消除法」將客廳與臥室對調，則原臥室外單純的走廊就變成有意義的玄關了。

② 再稍為「縮小」一下臥室，則玄關鞋櫃也有了。

③ 運用「隔！才會變大！」的觀念，隔出一個「凹陷區」營造出從大門進門時就可看到的端景櫃，同時也完全解決廁所門正沖大門的問題。

④ 端景櫃不必很深，它的背面就可以形成一個收納櫃。

⑤ 把廁所放大些，將廁所門往④方向移一些，則又形成一個「凹陷區」，可以設置一個衛浴間的收納櫃。

⑥ 因為空間還有剩，所以也可以在餐廳再做一組收納櫃。

　　現在你可以看到，在這個案例中看不到走廊了，收納功能變多，視覺穿透更好了，廁所對著廚房的問題也解決了。

　　只因為在餐廳的四周做了一些小隔間！（**藍色隔間牆**）

　　所以我要再重覆一遍：「隔！才會變大！」

　　「關鍵在如何隔，而非不隔！」

現在把三張平面圖擺在一起，將更方便對照比較其變化：

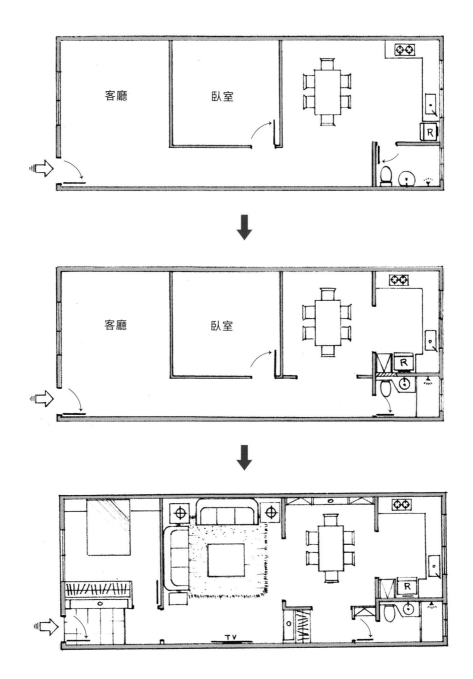

接下來為 P.154 下圖之例：

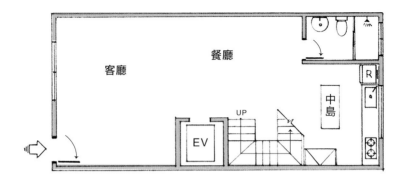

這個廁所雖沒有對著廚房，可是卻對著餐廳，風水學可能沒有論及廁所對著餐廳是吉是凶，但光是想到用餐時有人進出使用廁所，應該會有不舒服的感受吧！所以實在有必要解決這個問題。

檢視本平面圖，可以知道把廁所的門轉向廚房，更是不可行，整間廁所移到別處？更難。唯一可以考慮的就是讓廁所門不要直接面對餐廳。如下圖①做一道木隔間及門，則廁所既不面對餐廳也不直接面對廚房區，而且因為多了這一道隔間，又獲得了一個置物櫃②。

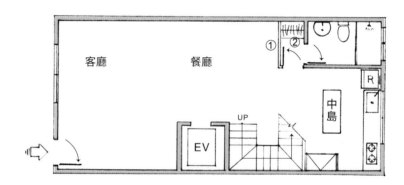

這樣的規劃，完全沒有動到廁所任何地方，可說是最經濟有效的方法。可是與前例一樣，設計不能只做一半，剛才這麼做會不會影響到餐廳的空間？甚至客廳？繼續談下去可能會偏離本課「改變浴廁」的範圍，但是又何妨？學習完美的整體設計，不正是您研讀本書的目的嗎？

檢視本例的客廳寬度達 5.1m，很顯然地，無論電視擺在哪裡，距離沙發都會太遠，所以應該運用縮小的方法讓電視距離沙發近些，同時還可以營造出①玄關、②玄關之鞋櫃兼衣帽間、③泡茶間，如下圖：

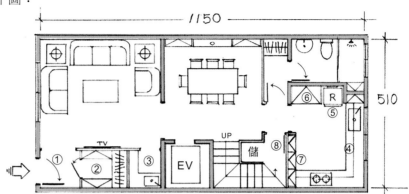

由於本例的空間頗為足夠，所以廁所外雖隔了一道牆，仍不損餐廳所需的空間。另外，原例的廚房中島，總覺得是為趕流行而做的設計，如果取消中島而將流理台改為 L 型④，相信會比中島更加好用（有關中島將在廚房篇有更詳細說明）。再把冰箱轉向置於⑤處，則水槽旁與淋浴間都可以多出置物架，⑥為電器用品櫃。另在樓梯旁製作三組收納櫃⑦，即可形成梯下的儲藏室⑧。這樣的規劃，廁所完全不會對著餐廳或廚房了。

其實「衛浴間需要多大的空間」「衛浴間門的位置、方向」「衛浴間內的收納功能」以及「衛浴間應擺在哪裡」這些問題應屬於建築物設計階段（動工興建之前），就該考慮的重要課題，否則，事後的修改很可能會是一場夢魘，而且將會增加許多成本。

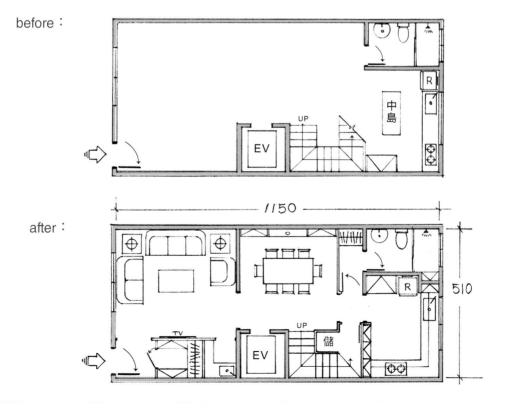

before：

after：

衛浴間一定得「衛」與「浴」同在一間嗎？

台灣民宅的衛浴間，相信有 98% 以上仍屬於馬桶、洗臉台、浴缸、淋浴間通通擠在一室的「三合一」式的格局，幾十年來一成不變。一定要這樣嗎？

日本的民宅則幾乎都是把廁所與浴室完全分開，這種配置法，我覺得很值得國人借鏡學習。

例如：

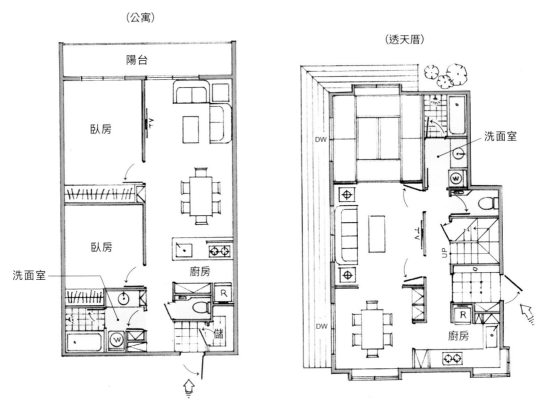

這種配置的好處是：

一、在同一時間一人可以使用廁所，另一人使用浴室，甚至再一人洗臉刷牙，非常方便，不至於一人佔用全員等候，非常適合僅能容納一套衛浴間的小坪數住宅。

二、在進入浴室之前的洗面室也屬於脫衣間，而在這個空間裏都會放置洗衣機，當要沐浴時，脫下的髒衣褲就直接丟入洗衣機內，洗完澡也在這個洗面室換穿乾淨的衣褲，十分便利。

三、浴廁都遠離餐廳或廚房。

依此模式可以類推下列各式格局以供參考：

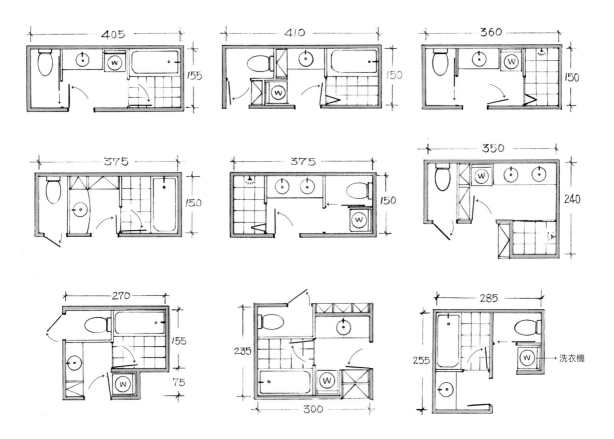

在上面的圖例中，你會發現每一間的「浴室」都是完全獨立密閉，它的好處如前所言：當一人使用浴室，另一人使用廁所時能互不干擾。此外，洗熱水澡時的煙霧也完全不會飄到洗面室，不像台灣大多數的淋浴拉門都只做約 190cm~200cm 高，與天花板之間留了 40~50cm 的空隙，一旦洗熱水整個衛浴間就會煙霧瀰漫。

此外，一般小公寓都沒有多餘的空間能規劃出洗、晒衣間，因此，若在浴室內裝上多功能暖風機，將洗好衣物晾於浴室內，按一下「乾燥」功能，因為浴室是封閉的空間，所以很像是一個大型烘衣機，除了能快速烘乾衣物外，連同浴室內的濕氣也可一併烘乾，非常實用。

■ 進階練習

下圖為延續 P.20 未完成的例子。

在 P.20 只談到玄關、客廳及小孩房，現在開始檢討廁所。在本例中廁所共有 2 間，一間在主臥房內，另一間是公共廁所。解析如下：

一、公共廁所正對著餐廳，必須想辦法解決。

二、主臥室的廁所原則上沒什麼問題，但檢視主臥房的空間顯得有點小，所以必須調整主臥房的空間，但牽一髮動全身，連帶主臥房廁所也將有所變動。

三、主臥房的廁所看起來空間蠻大的，稍為縮小些應該也不是問題。

四、廚房看起來很大，實際上為了要進出主臥房而必需閒置出來的過道，將使廚房空間變得不完整。

五、在思考廁所的同時，也應連同廚房一併考慮才行。

針對上面所列的問題，解決之道如下：（請對照下頁之上圖）

① 將廚房與主臥房之隔間牆及房間門拆除，以木作方式往廚房方向移動 45cm。

② 則可以完成一個毫無凸出的衣櫥，而廚房反而會跟著變得更完整、方正。

③ 衣櫥完成後會留有一點凹陷區，則做置物架。

④ 將廁所縮短些，廁所門也轉向。

⑤ 臥房門移位於此，則會形成主臥房的小玄關。

⑥ 形成的凹陷區可再做一組衣櫃。

⑦ 將小孩房與餐廳的隔間牆改為餐廳用的置物玻璃櫃。

⑧ 小孩房也多了一個置物架或書架。

⑨ 木做隔間製作出一間公用浴室的預備室。

⑩ 盥洗備品之上下櫃。

⑪ 原廁所門改向。

⑫ 加做一扇門。

⑬ 餐廳用的置物櫃。

⑭ 淋浴間內之沐浴品架。

現在廁所正對著餐廳的困擾解決了，收納櫃增多了，主臥房也變大了，剩下廚房的部份請忍耐一下，容我留待一下課再說。

再舉一個改變廁所的例子：（室內 19.7 坪＋陽台 1.1 坪）

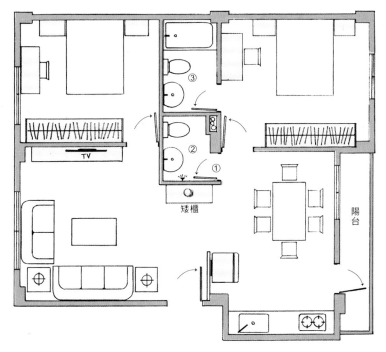

本例有兩間衛浴間，它們都存在著一些問題：

①公用衛浴間位處餐廳，觀感與衛生均不佳。

②公用衛浴空間太小，導致淋浴時非常不舒服。

③主臥房的衛浴間也是傳統「三合一」組合，毫無收納功能。

除了衛浴間的問題之外，其它的空間也因未能妥善規劃，僅以現成的傢俱填滿空間，致使書桌、衣櫥、電視櫃、冰箱等等全部都是凸出物（藍色區塊）。尤其是陽台門的位置更是敗筆，記得之前所言之「不良過道會破壞空間的完整性」嗎？它使得廚房無法有效利用。另外，客廳與餐廳之間的過道也浪費太多的空間。

本課雖旨在探討廁所，但一旦改變廁所，就有可能牽動全局，因此除了廁所，其他的配置也會一併調整，這樣才能明白「改變廁所」能帶來多大的好處。

改變廁所及其他空間調整如下：

① 將原廁所門拆除改為餐廳用的置物櫃。

② 擴大廁所的面積，增設一間淋浴間並加上淋浴拉門，使之乾濕分離。

③ 衛浴間的出入門設於此，遠離了餐廳與廚房。

④ 將原客廳與臥房之隔間牆往客廳稍移，則臥房空間會變大些，對客廳而言卻無多大影響。其實這麼做最主要的目的也是為了⑤。

⑤ 在此處加裝一扇門，而使該廁所成為公私兩用的衛浴間（請回顧 P.32），我要極力推薦這種方法，畢竟一年到頭訪客會用到這間廁所的人次並不多，其餘的漫長日子何不讓它成為套房？

⑥ 原洗臉盆、馬桶移位，洗臉盆則改為檯面式洗臉台櫃，洗臉台上部製作一組置物鏡櫃。則上下兩櫃將可提供極大的收納量。

⑦ 主臥房的洗臉台櫃也如同⑥的作法（只是造型略有不同），一樣可以收納甚多的浴廁備品，在浴缸上加裝淋浴拉門以達乾濕分離的舒適空間（請注意兩間衛浴的開門方向）。

這樣的規劃將可使「賓主皆歡」。

至於其他部分，則如下述：

⑧ 將書桌加長，書桌兩旁做滿置物櫃及衣櫥，書桌上部更能製作書櫃。

⑨ 主臥室則將化妝桌移至窗前並兼書桌使用，同樣地在兩旁做滿衣櫥，則可以消除凸出物。

⑩ 將原主臥房與餐廳的隔間牆拆除，改為餐廳及主臥房均能獨立使用的置物櫃。

⑪ 對齊新做的公用淋浴間的牆，製作一小段隔間，即可獲得一個玄關。

⑫ 玄關鞋櫃。

⑬ 最好是在玄關區之後，加高 6cm 全舖木地板，則可以有效阻擋塵土進入屋內。

⑭ 將原出入陽台的門拆下並封閉其門孔，或製作一個陽台使用的置物櫃來填補這個門孔。

⑮ 木做隔間兩處可成就一個完整的廚房區。

⑯ 功能十足、含有早餐台、電器用品櫃的方便廚房。

⑰ 這全部歸功於運用「改變入口」，將陽台門設於此處之故。

這個案例，完全採用本書所述的各種方法，例如：

一、隔！才會變大

二、縮小＝放大：縮小了一些原客、餐廳之間的閒置空間，放大了公用衛浴間

三、解決凸出物

四、增加收納功能

五、改變入口

六、改變動線

before：

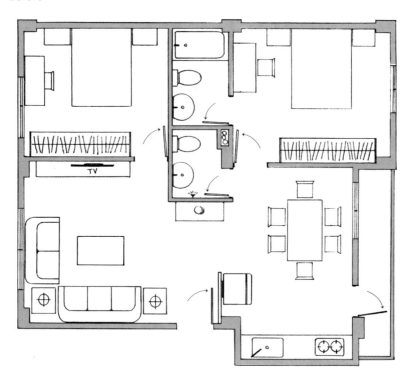

after：

接下來是另一個 23.8 坪的案例：

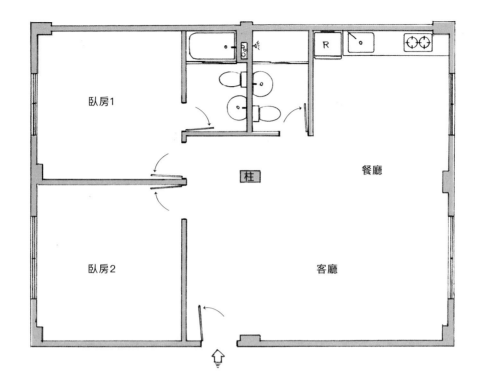

建商交屋時就如上圖所示的狀態，只是標上「客廳」、「餐廳」及「臥房」幾個字，但附贈一組流理台
（冰箱需自理）。交屋後，屋主看到客廳的空間相當大，一時極為高興，但沒多久就發覺令人頭痛的問
題還真不少：

一、客廳確實很大，但卻是大而無當，有相當多的空間，不知怎麼辦？

二、餐廳區因為與客廳區重疊在一起，所以乍看之下會有還算寬闊的視覺，其實不然。

三、房子的正中央多出了一根柱子，這是很無奈的事，因結構強度的考量，不得不設計這根柱子。只是
　　這樣叫屋主如何是好？又不能打掉它。

四、兩間浴室的設備簡陋，尤其是右邊的公用浴室非常靠近餐廳區，也是敗筆。

五、閒置空間勢必非常多。

　　現在我們試著來看一般人會如何規劃？

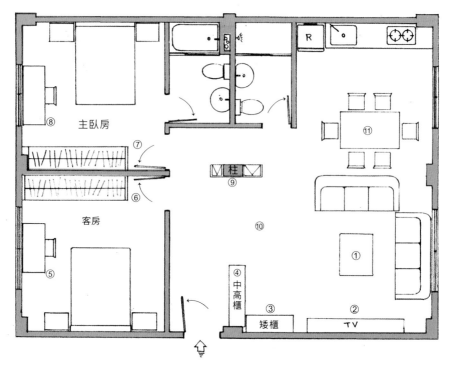

① 因為餐廳空間蠻大的，所以擺上兩張三人座沙發不成問題。

② 電視櫃（是凸出物）。

③ 置物櫃（也是凸出物）。

④ 鞋櫃（更是凸出物）而③與④都是看到有空位就買置物櫃來填滿的作法，⑤⑥⑦⑧的書桌及衣櫥全部是凸出物。

⑨ 這是本案例唯一可圈可點的好構想，延伸柱子左右兩邊製作了兩個置物櫃，不但增加了收納功能，也因「加大」了柱體，使這根單獨的柱子，變成一個大壁面，而完全看不出來曾有柱子矗立在屋子的中央，而且這個壁面若好好利用也可以是一道端景牆，唯一可惜的就是收尾不夠完善。

⑩ 閒置空間未免太多了吧？！

⑪ 餐桌椅組大致沒什麼問題，只是整體觀之，你不覺得這仍屬於空蕩、無機能、無趣的空間嗎？我稱它為「加拿大」設計（「加拿大」這三字請用台語發音，意指「只是住」而已）。

那麼應該怎麼做比較好呢？

首先一定要先思考如何將一大堆的閒置空間拿來加以利用，再運用「隔！才會變大！」、「解決凸出物」、「改變動線」、「改變入口」等方法調整如下頁的配置：

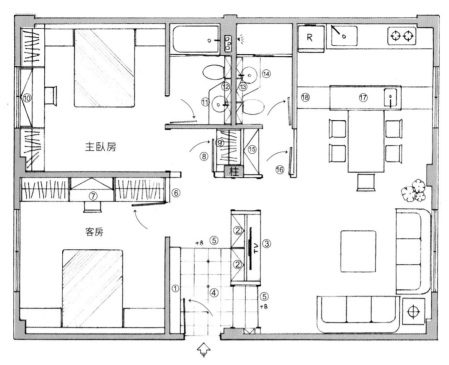

① 在進門處在側製作一個穿鞋矮櫃。

② 鞋櫃、拖鞋櫃。

③ 客廳用之電視櫃。

④ 這樣就營造出一個漂亮的玄關。

⑤ ＋8 為進入客廳以後地板加高 8cm，使玄關更為完整，且⑤有兩處即入門後有兩進，在這一入兩進的過程中，讓動線產生迴遊的樂趣。（有關迴遊詳見第 8 課）

⑥ 將客房門往下移一些。

⑦ 則衣櫥的凸出問題得以解決，再運用「合併」的方法，將書桌與衣櫥合併，則臥房變得更為整齊了。

⑧ 主臥房門改至此處，可包覆中柱，且獲得一個臥房的玄關。

⑨ 多了一個衣櫥。

⑩ 同樣採用「合併」的方法將衣櫥及書桌設於窗旁，解決了甚多的凸出物。

⑪ 主臥房浴室內原洗臉盆改為檯面式洗臉台櫃。

⑫ 洗臉台上部做三組收納鏡櫃。

⑬ ⑭同⑪⑫

⑮ 將公用浴室以木作方式延伸出來，增加一個收納櫃。

⑯ 加裝一扇門，使這一小區成為沐浴前、後之穿、脫衣間。

⑰ 由於原廚房功能太少，所以可以加做一組附有水槽的中島流理台，以應付原流理台之不足，且中島流理台下櫃可置放烤箱之類的電器用品。

⑱ 中島之上空則為吊櫃，可以收納甚多物品。

　　這樣的規劃，閒置空間變少了、功能增加了、中柱不見了，最重要的是本課的主題——浴廁變得更衛生更好用了。這是我喜歡的設計。

本例也可以有另一種配置：

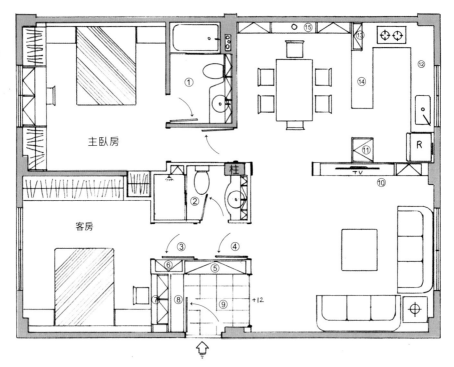

本課的重點是浴廁，所以就先從浴廁開始解說：

① 主臥房衛浴間維持上例不變。

② 將原公共衛浴間移至此處，可將中柱隱藏於無形，而且廁所也遠離餐桌。

③ 客房門移至此處，可獲得一個臥房的玄關。

④ 加作一扇門，則③與④兩門之交互運用，讓衛浴間成為公共及套房式兩用之衛浴間。

⑤ 玄關鞋櫃。

⑥ 臥房門後的置物櫃。

⑦ 化妝桌兼書桌。

⑧ 穿鞋矮櫃。

⑨ 玄關區。

⑩ 電視櫃及右邊的置物玻璃櫃。

⑪ 電器用品櫃。

⑫ 流理台改為ㄇ字型，檯面變大了。

⑬ 調味品架。

⑭ 早餐台。

⑮ 餐廳多了一個大型置物櫃。

衛浴間整個移位，工程雖較麻煩，但考慮到一勞永逸，我反而更喜歡這樣的設計。

來看看 before & after：

before：

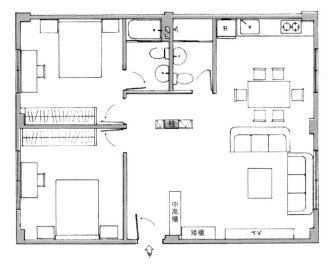

after 1：

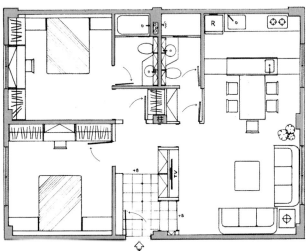

after 2：

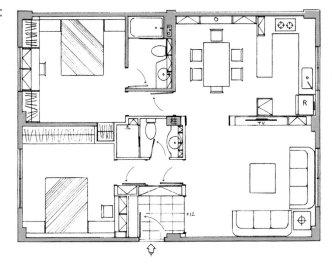

在這裏，我要補充說明一件事：

在本書看到的圖例中塗有灰色者為水泥牆，不著色者為木作隔間，如下圖：

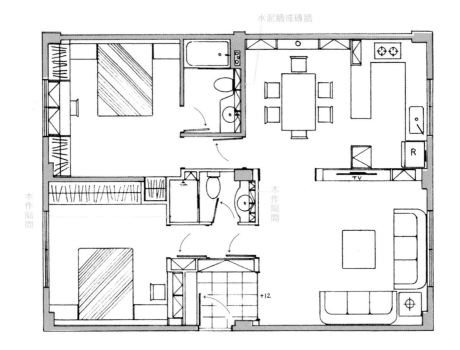

我在很多浴廁或廚房的隔間均採木作隔間。

您一定會質疑：

「木作隔間的浴廁能夠防水嗎？」

在回答之前，我想先反問：

「您認為用磚塊砌的牆就能夠防水嗎？」請拿一杯水倒在一塊紅磚上，您會看到整杯水全部被紅磚吸走了，因為磚塊是屬於多毛細孔性的材質，就像海綿能吸附大量的水一樣。

所以磚牆是絕對不防水的，即便是灌漿的 RC 牆也不是很可靠。君不見浴室牆外常有壁癌現象？

浴室之所以防水，是因為砌牆後做了一件非常重要的工作——塗裝防水材，即所謂的「防水層」然後再貼上磁磚，而磁磚表層的釉，更是極佳的防水材，它就像我們每天吃飯使用的瓷器碗盤一樣永不吸水，永不吸水的意思就是「防水」。

再回到之前的問題，

「木作隔間的浴廁能夠防水嗎？」

當然可以，請看看美國、日本民宅的浴室，保證絕大多數都是木作隔間，甚至很多國外星級飯店的浴室也是，下次若出國旅行入住飯店後，不妨敲一敲浴室的隔間牆，如果聽到的不是「低沉喑啞的悶撞」聲，而是「咚咚咚」或「咯咯咯」的聲音，那就是木作空心牆隔間（雖然表面上貼著磁磚）。

這些先進國家都這麼做而且行之有年，您我又有何擔心的呢？

單純只用木板隔間，確實無法防水，它仍然像磚牆或水泥牆一樣，必須做防水措施。
浴室的木作隔間施作方法如下：

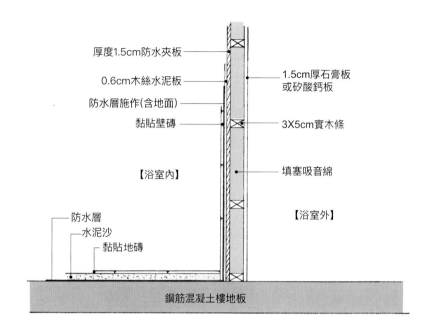

我以這種施工法徹底並仔細地做好防水工程，超過 30 年來從未曾出過任何問題，請大家放心採用，關鍵在防水層而不是磚牆或木作牆。
另外，木作隔間尚有如下的優點：

① 施作成本較低。
② 施工快速、精準。
③ 牆壁的厚度較水泥牆為薄（約僅 9.7cm）較節省空間。
④ 相對於泥作的濕式施工，它屬於乾式施工法，所以工地較能保持清潔。
⑤ 減輕建築物的負荷。
⑥ 施配冷熱水管及日後修改均更容易。

最後，我再舉一個「改變浴廁」的實例：

我們常會覺得衛浴間不夠大，所以會希望增大衛浴間的空間，但有時候過大的衛浴間，也應思考將它改小些以應付衛浴間外之需，如下圖就是一間過大的衛浴間：（4層透天的頂樓）

較大的衛浴間本也沒什麼不好，但以本例而言，就顯得有點大而無當。

為什麼會蓋出這麼大的衛浴間呢？理由應該是希望對齊樓梯左邊的臥房隔間牆，以及電梯右邊的牆，使兩間臥房均得以方正。

然而臥房 1 有兩個陽台，實在沒什麼必要，所以將衛浴間旁的陽台加個採光罩作為洗衣間之用固然很好，但每次要進出洗衣間都必須通過臥房 1，對臥房 1 之使用者造成干擾。這時候只要縮小衛浴間，如下圖即可解決這個問題：

即使浴室縮小了，其實際需要的空間仍是相對足夠，且馬桶旁及浴室與洗衣間之間都各能設置如Ⓐ、Ⓑ兩置物櫃，更方便使用。

第 7 課
小坪數大廚房

您一定常常覺得家裏的廚房不夠大。

廚房不夠大？

應該要多大才能滿足？

3 坪？4 坪？5 坪？或 6 坪？

如果給您 4 坪或 4.5 坪的空間來規劃廚房，

您能感受兩者的差異嗎？

4 坪對您而言到底是多大？

那 3 坪或 4.5 坪會不會太少或過多？

「不知道」？

不知道才是正常！

如果您先決定了一個坪數才來規劃廚房，保證一定失敗！（客廳、餐廳、臥房、廁所也是如此）

從今天起，請一定要建立一個觀念：

「廚房的大小不在坪數的多寡，而在於流理台的長度！」

廚房有多少坪不重要，重要的是使用廚房時，操作是否方便、順暢，收納功能是否足夠，而這些都取決於流理台是否夠用。

可以說流理台越長，廚房就越好用──代表的就是「夠大的廚房」。

例如，現在有兩間廚房，各為 4.84 坪和 2.66 坪

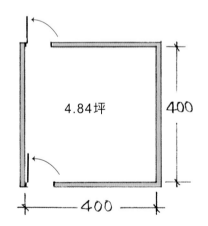
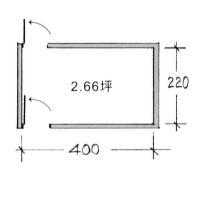

如果不考慮左圖的廚房是否會因坪數較大而擠壓到鄰近的空間，相信很多人都會選擇 4.84 坪這一間。是因為廚房越大越好嗎？那麼我們來看看擺上廚房所需的流理台、冰箱及電器櫃後是什麼情況？

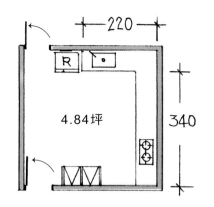

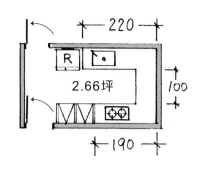

按照前一頁「流理台越長廚房就越好用」的說法，那麼左上圖（4.84 坪）的流理台長度為 5.6m（2.2m＋3.4m），較右上圖（2.66 坪）5.1m（2.2＋1＋1.9m）長的流理台多了 50cm，應該是較好用才對，但是右圖的流理台雖然較短 50cm，卻只需左圖約一半的面積而已。

功能幾乎一樣，卻省下 2.18 坪（4.84－2.66＝2.18），對於總坪數僅有二、三十坪的住家而言，2.18 坪真的差太多了。就算百坪的豪宅，其實也不需用到近 5 坪的廚房。

4.84 坪的廚房，流理台的長度絕對足夠（不但足夠可能還過多呢！）但是問題是閒置空間太多，當你在廚房內作業時，你走來走去會用到的面積就只有如右圖藍色區。

剩下的面積就只是走道的功能，你不覺得太浪費了嗎？所以坪數多並沒有好處。

為了要充分利用，你可能會擺一個中島調理台，如右圖：

現在看起來好一點，中島下方也多了些收納櫃。但是，只為了一個中島就要犧牲 2.18 坪值得嗎？在台北買房一坪要多少錢呢？況且真正使用中島的機會平心而論也不會很多（作為讓訪客羨慕倒是有的）。再者，這種關在封閉廚房內的中島，無法開放與餐廳互動，讓人覺得可惜。只是為了填滿閒置空間而做的中島，我認為絕不可取。

至於 2.66 坪的廚房，其流理台的長度雖然較 4.84 坪的廚房短了 50cm，但扣掉瓦斯爐及水槽剩下的檯面長度，至少也有 285cm（125cm＋160cm），作為切菜、調理等作業面積已相當足夠了（藍色區）。

（請量一下您家中流理台檯面，扣除瓦斯爐及水槽之後的長度為何？）

由於流理台的配置為コ字型縮短了作業上走動的距離。洗好了菜轉個身就可以切炒作業，反而非常方便，而冰箱及兩座電器收納櫃也恰如其分地各安其所。

結論就是廚房的坪數不需多，流理台的長度夠不夠長才是重點，這樣的廚房才是最精簡、理想的設計。改天您到朋友家，請不要再問「你家的廚房有幾坪？」這種問題了。只要看看他們的流理台長度如何即可。

但是這個 2.66 坪的廚房配置，實際上還是有些問題：

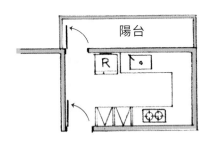
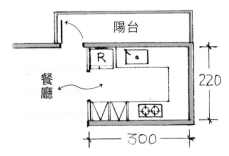

為了進出陽台產生的走道（左上圖所示藍色區塊）仍屬於閒置空間，如果採用走廊消除法之「改變入口」及「把走廊融入公共區」這兩個方法，則如右上圖：

把走道左邊的隔間牆全部拆除，則廚房即可直接與餐廳相通讓走道融入餐廳這個公共區，餐廳變得更大，而廚房的功能卻完全沒變。

看吧！現在這個廚房僅只 1.99 坪，連 2 坪都不到，但卻是一個功能完善操作方便的廚房。

1.99 坪是配置完成後才計算出來的，絕不是先訂出一個數字再去規劃，這一點請永遠不要忘記。

要營造「小廚房大空間」，有很多方法可以做得到，這些方法在前面幾課中已經領略了一些，諸如：

1. 改變入口
2. 營造凹陷區
3. 縮小＝放大
4. 向上發展的思考
5. 恰當的隔間
6. 解決凸出物
7. 消除走道
8. 增加收納功能

　　　⋮

在前面幾課的很多例子當中，有涉及到廚房的部分，也都是運用這些方法，您可以回到前面再溫習一遍。除此之外，在本課我還會再舉一些不良的廚房（這很可能就是您家中目前的狀況）及改善方法的實例。

■ 基本觀念

在舉例之前，我們一定要先瞭解廚房的一些基本概念，雖說是基本概念，卻在在影響了空間的配置：

一、流理台上下櫃的長、深、高及型式：（請記住相關尺寸）

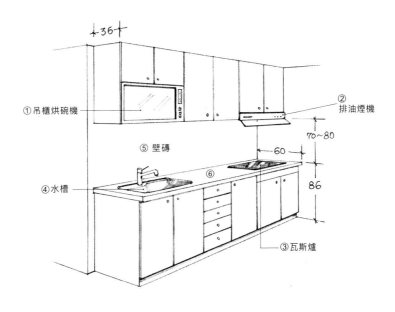

① 吊櫃烘碗機：寬 90cm×高 40cm，另有嵌入於流理台下櫃之落地型烘碗機（寬 60×高約 70cm）我認為後者比前者更好用。

② 排油煙機寬 80 及 90cm 兩種尺寸，圖示② 為隱藏於櫃內型，另有外露之倒 T 型抽煙機（如右圖）。

前 T 型之造形雖新潮，但其上方易積灰塵、油漬，清潔不易售價亦高。

③ 瓦斯爐：寬約 70~80cm，有 2 口爐，3 口、4 口爐等，也有不用瓦斯的電爐。

④ 水槽：水槽的寬度須斟酌流理台的長度來決定，若流理台長度足夠，亦可考慮在瓦斯爐旁加一水槽，對於炒菜時的添水或洗鍋子均能就近操作，極其方便。若空間不夠，僅能安裝一個水槽時，也可以在水槽的左右各裝一個水龍頭，讓兩個人同時使用水槽，亦不失為好方法。

前述四項設備之廠牌、式樣、尺寸繁多，請視預算自行選擇。

⑤ 壁磚：一片一片壁磚拼貼而成的牆面，既耗工料且磁磚與磁磚之間的縫隙亦較不易清潔。目前較經濟美觀又容易清潔的是採用可任選顏色之強化烤漆玻璃，直接黏貼於牆面。

⑥ 前述之流理台型式為一字型，而依空間的不同，亦可設計成 L 型或ㄇ字型，如下二圖。

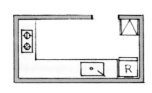

以及附有吧台或早餐台型式之流理台如下二圖：

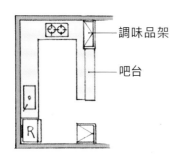

調味品架

吧台

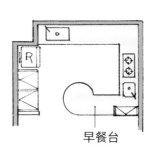

早餐台

以上所舉的圖例，皆僅適合於較小坪數住宅，至於較大坪數的房子，當然還可以有其他方案，以後有機會再舉例。

二、冰箱的位置

有很多家庭,可能是廚房的空間不夠,或設計不當導致冰箱只能擺放於餐廳,這對於廚房作業非常不便。冰箱當然要放置在廚房,但是應擺在廚房的何處?最好的位置一定是水槽的旁邊;從冰箱拿出生菜、生肉等食物,可以就近進行洗濯的工作。就像工廠生產線上順暢的流程一樣,才是理想的廚房:

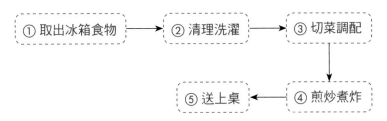

左圖為流程不佳之例:

進入廚房走到冰箱取出菜肉後,必須折返至水漕清洗,經過調理、烹煮後再回頭送出,流程極為不順。如果冰箱是放在餐廳則更慘。

另外,水槽與瓦斯爐的配置也不對,它造成ⒶⒷⒸ三處零碎的檯面,我稱這種現象為「破碎的空間」。不大不小的零碎空間到頭來就只能淪為擺放烤箱、電鍋之類的地步。

右圖則為順暢的流程,而且流理台的工作檯面變得更完整且寬長(Ⓐ+Ⓑ+Ⓒ集中在一起)。如果再稍微縮小一點早餐台的長度,則又可多得一個電器櫃Ⓓ。

三、電器用品櫃：

廚房裏總會有烤箱、微波爐、電鍋、熱水瓶…等電器用品，這些用品被擺滿在流理台上的情景到處可見，但是流理台的檯面是為了料理作業之需而設，絕不是用來擺放這些電器用品。

流理台檯面一但被這些器材佔用，廚房的作業就會非常不便。

上圖及左圖的廚房空間看起來蠻大，卻被一大堆雜物佔滿了檯面，真正能料理操作的檯面少得可憐。

唯有以「往上發展」的概念，設計一座電器櫃，將這些電器機具集中規範於一處，以利廚房作業及美化你的廚房，如右圖：

如果廚房的空間不是很寬裕，電器櫃就做窄一點只要有 60cm 寬即可。（不必如右圖寬 120cm）

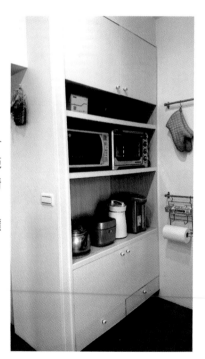

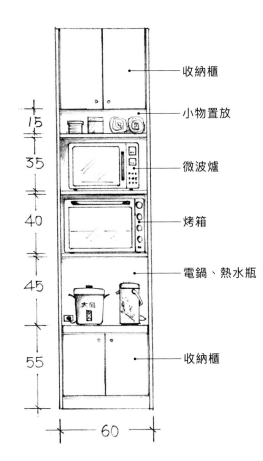

收納櫃

小物置放

微波爐

烤箱

電鍋、熱水瓶

收納櫃

一般家庭在廚房會用到的電器用品，除了冰箱外應屬烤箱的體積最大，所以只要烤箱塞得進電器櫃，其它如電鍋之類也一定不成問題。因此電器櫃的規劃可如左圖（烤箱尺寸大約為寬 55cm×高 35cm×深 35cm）。

只要如上圖所示之尺寸來規劃電器櫃，對一般家庭而言都已足夠，至於果汁機、豆漿機這類體積較小的家電，則置放於收納櫃內即可，其配置大約如下圖：

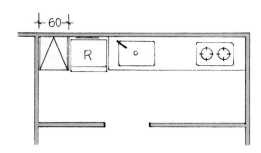

這樣的配置流程順暢，電器用品自有歸位，不至於擺滿流理台檯面，才算是不差的設計。

但是，還記得我在前言說過的一句話：「不差的設計並不代表是極好的設計」，剛才的平面圖最大的問題就是空間沒有充分利用，是哪裏浪費了空間？請看下圖：

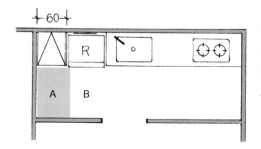

為了要操作電器櫃內的烤箱，你必須站在 A 區；為了要使用冰箱你也必須站 B 區，而 AB 兩區平常都是屬於閒置空間，所以必須想辦法縮小閒置空間的面積，如果把 AB 兩區合而為一如何呢？

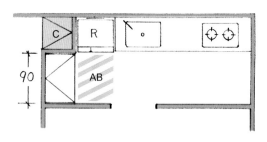

首先把廚房的隔間改一下，再把電器櫃往下移，同時轉個方向，就可以讓 AB 兩區融合為一，如左圖：
原本只有 60cm 寬的電器櫃，頓時變成 90cm 寬，可以收納更多物品，廚房的面積「看似」變小，功能卻反而變大。這樣的改變更會多出灰色凹陷區ⓒ，可以供給隔鄰的臥房作為收納櫃之用，可謂一舉兩得。

但是，
這樣還不夠！
因為我們都忽略了廚房的入口附近也是閒置空間，如下圖藍色區：

造成這個閒置的（藍色）空間，主要是因為廚房入口位置錯誤，

如果以「改變入口」的方法將廚房入口左移，如下圖：

則入口通道就完全融入 A 及 B 這兩個閒置空間，達到一區三用。而更重要的是增大了入口右牆的壁面寬度（有關「增加壁面」的好處請回顧第 1 課），也可對廚房外的餐廳做更好的區域規範。

針對廚房入口左移以及餐廳的區域規範，我要不厭其煩地再做剖析。

如同前面提到的零碎檯面的流理台一樣，本例因為廚房入口原處於較中央的地帶，造成入口左右的兩道隔間牆不大不小地形成零碎的兩道牆，這樣的配置會導致如左下圖的現象：

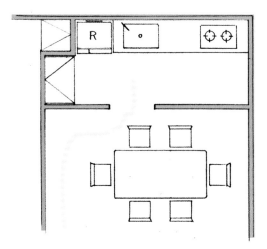

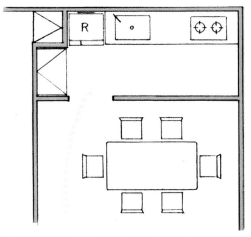

進入廚房的動線有點曲折且餐椅正好擋住入口，進出廚房極為困難。

如果將廚房入口左移，則如右圖：其差異不言已明！

但是，這樣就很好嗎？應該還可以更好吧！

將流理台改為 L 型如何呢？
① 流理台的檯面不是變得更大更好用嗎？
② 牆面可安裝吊桿，方便吊掛拖把、抹布、月曆、紙巾等。

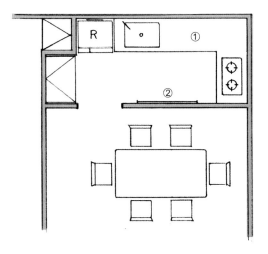

四、其他收納櫃：

在廚房內的流理台雖然有上下櫃可以收納甚多廚房用品，但像是罐頭、泡麵、垃圾袋、家庭常備藥品等小包裝物品，放在流理台上下櫃內，其實也不理想，如果能善用小空間，則能發揮大作用：

為了要讓冰箱散熱好一點，通常我會讓冰箱稍為離開牆壁（如藍色區），就在這個空隙外製作一個收納櫃①，不必太深，只要有 18cm（含門厚 2cm）就非常好用。

另外，因為空間還夠，犧牲一點早餐台的長度就可以營造出第 2 個電器櫃或收納櫃。

五、中島流理台

是什麼樣的人需要中島流理台呢？

（一）喜歡找親友來家中邊聊天邊包水餃的人。

（二）自覺原有的流理台不夠用，必須擴增工作檯面的人。

（三）房子坪數夠大，且大到有點空蕩，只好做一個中島來填滿空間的人。

有中島的廚房的確令人羨慕！

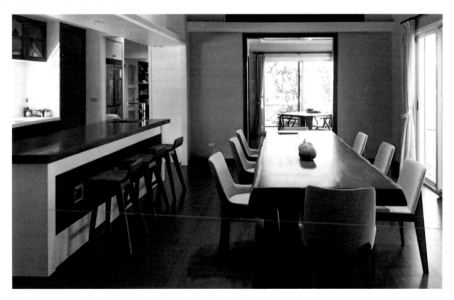

中島之所以稱為中島，就是因為它有可以迴遊的動線，但也因為這樣必須佔用極大的空間。除非空間夠大，否則請放棄吧！

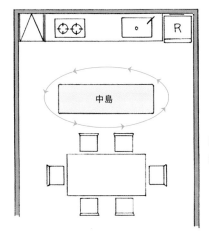

如左圖所示，中島左右各有通道可進入廚房，看似方便，卻必須犧牲甚多的空間。甚至連桌椅都不能太靠近中島。

並不是不能有中島，但想要在家中廚房加一個中島的人應該先回答 3 個問題：

（一）想要有中島的原因是什麼？

如果是因為流理台的檯面不夠用，那麼應該設法調整廚房的空間利用，使流理台的長度變長即可，而不是去做一個中島。這有點像是「自以為」屋內坪數不夠用，不先求內部的重整，卻只盲目地做「加蓋」的動作一樣。如果是希望三五好友能圍繞著中島一起包餃子，那也不一定非得有中島不可，「半島」不也能達到一樣的目的嗎？

以上圖為例，將中島左右兩通道其中一個省略改做其他用途。如下圖：

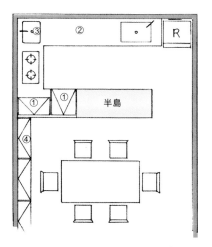

① 少了通道卻多了一個調味品櫃及電器櫃。
② 流理台也可改為 L 型，增長了檯面。
③ 更可再加裝一個水槽。
④ 連餐廳都可以加做一組餐廳用的置物櫃。

（二）空間足夠容納得下一組漂亮的中島嗎？

過於短小的中島非但不增美感，其功能也不大，若不足 170cm 長×65cm 寬以上的中島就請不必勉強了。

（三）你能在每次使用中島完畢後，保持檯面的清潔與淨空嗎？

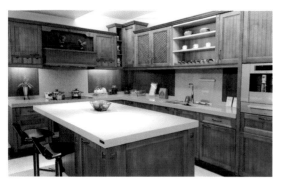

相信有超過半數以上的人們嚮往擁有如左上圖一般的廚房，但這只是整理過後的中島廚房照片或展示的樣品，一般家庭的使用者，除非是非常愛乾淨且勤快的人，否則中島最後只會變成堆放雜物的平台（如右上圖）。

中島流理台原則上還是較適合用於大坪數豪宅，才能相得益彰，否則只會淪為「為設計而設計」。居家以「實用」而設計，而不是「別人家有，我也要有」地一味模仿。

六、與家事室（工作室）相通的廚房

很多建商在蓋房子時，對於屋內的空間規畫都很弱，有時候不是把廚房的空間預留得太小，要不就是太大。如果你「不幸」買的就是這類較大廚房配置的廚房，請先別擔心，這也許是幸運也說不定。

前幾頁我們看到的廚房圖例，其實都只是很單純的廚房配置，如果能在廚房旁邊連接一個工作室，對於從事廚房作業時也能同時就近兼顧其他家事，是極為方便的組合。

那麼要與家事室相通，則需要的空間就需稍大些，

例如：

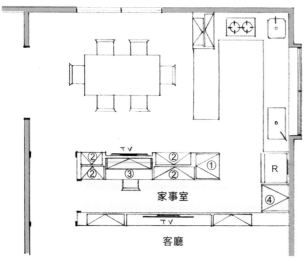

不要以單純的隔間牆來隔出家事室（如藍色區），而是以櫥櫃來做區隔，則可創造出

① 電器櫃。

② 餐廳與家事室兩方各自能使用的收納櫃。

③ 工作台，可以做縫紉工作或當寫字桌。

④ 第二個電器櫃或較大物品的收納櫃。

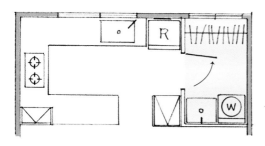

也可連接一間洗衣晾衣間

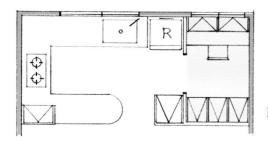

或是小寫字間兼儲物室

但是下面這種情形反而不應讓廚房與洗衣間（或工作室）相通：

① 冰箱為凸出物
② 流理台檯面太短
③ 流理台的凸出尖角
④ 沒有電器櫃

應改為如左圖：

① 將原廚房門往左移。
② 冰箱不再是凸出物了。
③ 流理台變長了。
④ 甚至可以再加裝一個水槽方便煮菜添水或洗鍋。
⑤ 將原本進入洗衣間的門封閉。
⑥ 洗衣間門移置此處。
⑦ 電器用品櫃。
⑧ 瓦斯爐旁的調味品櫃都有了。

只是運用了「改變入口」這個方法，廚房變得大多了，而且沒有凸出物。

我們常會看到一些很漂亮的廚房（無論是實景或照片），但是你可能沒注意到：它們之所以漂亮，其實有部分因素是來自於流理台前的窗戶與窗台，說它是「靈魂之窗」也不為過。

有了窗戶，廚房的光線就充足明亮，有了窗台則是流理台深度的延伸，無論是擺上小盆栽或是暫放廚房用品都極為方便。

但是要注意的是這個窗戶，一定是扁平型而非瘦高型的窗戶。因為即使是一樣面積的窗戶，其光線照射進廚房的量或是看出去的視野都是截然不同（不只是廚房，其他如臥房、客廳等空間也都應以這樣的觀念來思考）

瘦高的直立式窗

較扁平的橫式窗

況且橫式窗的窗台也會跟著變長，而越長的窗台就越美，也越好用，就如流理台越長越好一樣。

另外，橫式的窗戶其上方可以製作一整排連續的吊櫃，如左圖：

而瘦高的直立式窗不但在窗戶兩邊的吊櫃會造成凸出現像，且因窗戶極高，致使清潔擦拭玻璃的工作相當不易。

不幸的是偏偏台灣的民宅極多是高窗的建築。

為什麼呢？

為什麼建商都會蓋成這樣的房子呢？

這問題本來與本課探討的廚房沒有很大的關係，但是想到錯誤的設計，就令我不吐不快！

其實也不能全怪建商，因為他們是根據建築設計者的設計來施工建造。如果建築設計者能更仔細一點的話，窗戶就不會那麼高了。

因為極多的建築設計者都把窗戶設計成緊貼在樑下，而一般建築物的樑高離地至少也有250cm 以上，自然窗戶就會變成很高了。

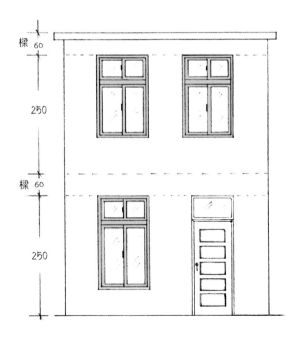

每扇窗戶都從樑下開始安裝

窗戶為什麼要裝在樑下呢？因為每根樑的水平高度都一樣，只要將窗戶從樑下開始裝，則每扇窗的高度都會一樣，建築外觀就會整齊。建築設計者只要交待一扇窗的高度，然後請施工

者全部比照辦理即可，對設計者而言施工圖就很容易畫。

他們從不去思考這麼做會造成建築成本更多的支出，也不瞭解入居者日後生活的苦處。

一般我們看到的窗戶，很多是含有所謂的「氣窗」的窗戶，如下圖：

為什麼會做成上下兩截的窗戶呢？

原因如前頁所述「緊接樑下裝窗」窗戶就會變成很高，而當窗戶高度比寬度多甚多時，開關窗戶就會非常不順，常會有翹頭或翹尾的現像（如下圖）。

所以，改為上下兩截式時，高寬比的差距就不會那麼大，才能容易推拉開關窗扇。而且上半截的窗戶做小一點，也正好作為換氣的「氣窗」之用，也算是一舉兩得的發想。

但是！看似合理的設計，卻存在六個大問題：

（一）作為換氣之用的氣窗，不應該做在上面，反而應該做在下方才對，因為大家都知道對流現象是屋外的冷空氣從下方進入屋內，並將熱空氣往上推升，讓居住者立即感受到徐徐涼風，其效果自是比將氣窗留在上面更佳。

（二）其實想要通風的話，只要打開窗戶即可，何必要「氣窗」呢？把氣窗這個部分省略改為砌牆，如下圖，無論砌牆的方式是灌漿或砌磚，若是在粗胚工程中施作的話，幾乎不需另加費用（因承包商都以建坪計算建造費，牆面多寡通常不太會計較）。

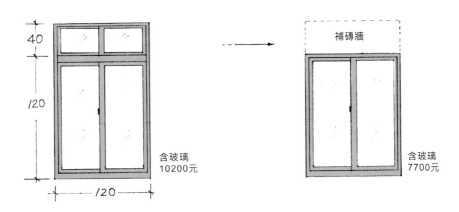

如果是中古屋翻新，順便換新鋁窗，則右圖的補砌磚費用加上外牆貼磁磚等費用也絕不超過1000元。

可是兩扇窗的價格卻差了 2500 元。7700 元的窗加上 1000 元砌牆費用＝8700 元，仍是較10200 元的窗省了 1500 元，房子的窗戶數越多，則省越多費用。

（三）同樣的道理，因為窗戶的面積變小了，屋內需要的窗簾材積也會跟著變少，以剛才的例子就少了 5.28 才（30cm×30cm＝1 才）。想想看窗簾的製作費可以省多少？有氣窗的窗戶窗簾費用需 2800 元，而無「氣窗」者僅需 2000 元，又省了 800 元。

（四）由於窗戶很高，若要加做防盜鐵窗，費用會更多，也已不用多言。

（五）有了「氣窗」就多了一條軌道，如果窗戶的氣密性不佳，則遇颱風天，窗戶進水的地方就增加一處。

（六）至於清潔工作不易，需動用到梯子，剛才已作說明。以上已列出甚多「有氣窗」的缺點，顯見所謂的「氣窗」幾乎一無是處，以後要不要用，就看你的抉擇了。

即便是沒有氣窗，但材積一樣的直式窗價格也比橫式窗貴一些（因為直料與橫料成本不同）。

約6700元　　　　　　　　約6500元

瞭解廚房的基本概念後要開始舉些實例了
例一：（這是廚房加蓋後的實例）

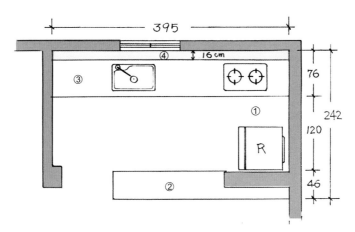

閱讀本書至此，您應該可以很明顯地看出最嚴重的錯誤在冰箱吧！

① 沒錯！由於冰箱擺放在廚房的右下角，這個大型凸出物使炒菜者必須擠在冰箱與瓦斯爐之間的狹縫中，極不合乎常理。

② 為早餐台，原則上沒有太大問題。

③ 因為沒有電器用品櫃，所以微波爐、電鍋等就只能佔用流理台或早餐台的檯面了。

④ 這是當初為了能置放瓶瓶罐罐而特別砌磚製作的小平台，這個小平台面積為 16cm×395cm，置放小物確實方便，但是浪費了太多空間，別小看它只是 16cm 深，如果把總長 395cm 分成 5 段再重組，其面積等於 79×80cm，足足比一個冰箱所佔的面積還大，然而卻只拿來放幾瓶洗碗精、醬油等實在可惜。

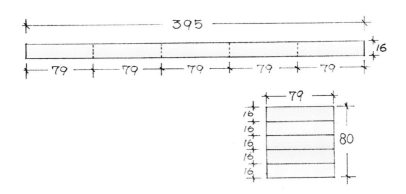

《空間的利用，就是要以這種分割、重組的概念來思考》

您一定在想：「真的有這樣的廚房？」

那麼就讓您看一下實景吧：

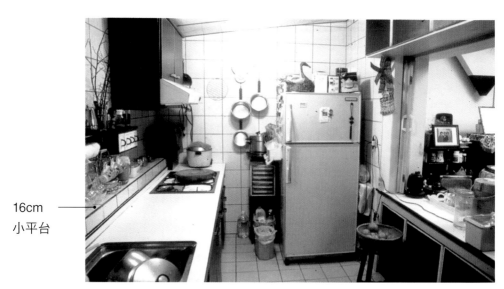

16cm
小平台

一、如果不要做這 16cm 的小平台，流理台就可以往左移 16cm，廚房的空間就會變大。

二、流理台的上方除了抽油煙機外，無其他任何收納櫃（沒有往上發展）。

三、冰箱的上方也是同樣的情形，所以只能在冰箱上堆放一層雜物。以現況而言，冰箱上製作一個收納櫃也沒道理，因為冰箱放在這裏一開始就錯了，豈能錯上加錯地在其上方製作收納櫃呢？那只會徒增凸出物的龐大而已。

四、冰箱右側及後方的縫隙淪為藏汙納垢的空間。

五、所幸的是早餐台上方有一些收納吊櫃，稍能彌補收納櫃之不足，只是早餐台成為堆積雜物的平台，已失去早餐台的功能了。

六、牆壁上吊掛了 3、4 件湯鍋，這是往上發展的概念（相信每一個人都會想辦法利用牆面，這也印證了第一課談到的「壁面的重要性」）。但是，如何吊掛或收納於何處？更應省思！

修正後的廚房如下圖：

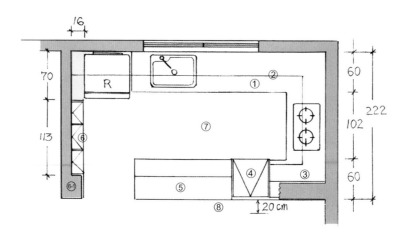

① 將流理台改為 L 型，增大作業檯面。

② 流理台上方的吊櫃當然也要跟著做滿。

③ 這個凹陷區就可吊掛鍋具等，因處於凹陷區有隱蔽「零亂」之效。

④ 可以擺放微波爐、電鍋等之電器櫃。

⑤ 上下兩層式之吧台櫃。

⑥ 利用 6-1 柱子形成的凹陷區，製作一個存放罐頭、泡麵、餅乾等
　小物之收納櫃，深度 16cm 足矣。

此收納櫃做到接近冰箱即停，剩下一點小空間就作為冰箱的散熱空間。不要以為這樣有點浪費空間，若以兩利相權取其重而言，犧牲16cm×70cm（藍色區）卻賺得 16cm×113cm 更為好用的小物收納櫃是絕對值得（如右圖）。

原本廚房內淨空間有 120cm，現在雖縮小為 102cm（仍屬寬裕），卻成就了 60cm 的吧台（比原本的早餐台深度多了 14cm）同時也讓餐廳面積多了 20cm 如黃色區⑧。

看一下前後對照：

before：

after：廚房面積變小，功能卻變多

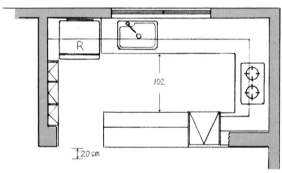

改裝後實境：

例二：

前些日子，好友的小孩在台北市買了一間兩房一衛的房子，含公設雖有 23 坪，但實際室內坪數僅只 13.5 坪，好友請我過去幫他兒子看看如何利用這麼小的空間，尤其是廚房又正好與廁所相對，也希望能有所改善。

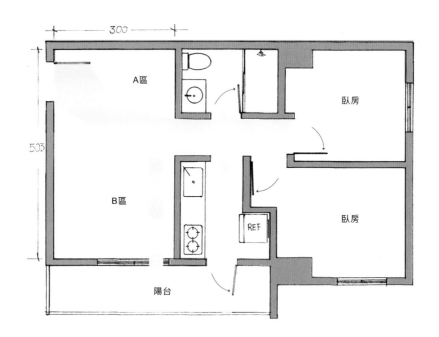

檢視這房子的平面圖，確實存在著幾個問題：

一、廚房與廁所相通衛生不佳。

二、廚房內的電器用品無處可放。

三、流理台的檯面太短。

四、無論餐桌要擺放在哪裏，從廚房端出飯菜到餐桌都極為不便。

五、從大門到臥房的主要動線（帶狀藍色區）將客、餐廳一分為二如 A、B 兩區，而 B 區又必須留出一條過道以便進出陽台，原本已不大的空間，全被過道破壞得支離破碎。

六、一般家庭從大門進來，第一個空間大多設為客廳，目前的 A 區受到過道的影響，最多只能擺上兩張單人坐的沙發，如下圖：

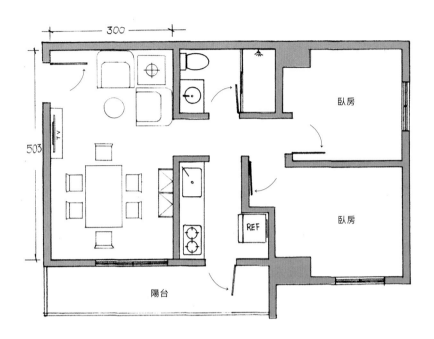

七、如果把客廳與餐廳對調如何呢？

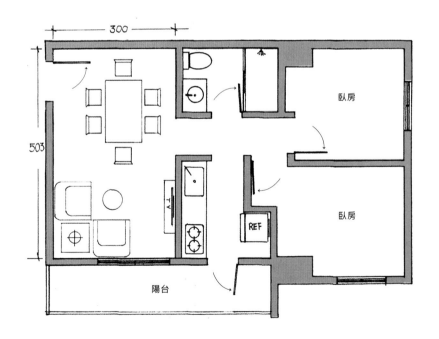

好像也沒討到什麼好處。

無論是上圖或下圖的配置都是一大堆凸出物，所有的家具都成為障礙物。況且更重要的廚房功能與正衝廁所的問題仍然完全沒有解決。

針對這些問題我們就從廚房開始思考吧。

解決廚房與廁所相對的困擾，最簡單的方法就是改變其中一間的入口。但是我們觀察廁所的配置已是乾濕分離，原則上沒什麼大問題，若要改變廁所入口顯然將會大費周章得不償失。所以只能從廚房下手了。

考慮到上一頁提到的廚房問題，就更應該改變廚房的入口：

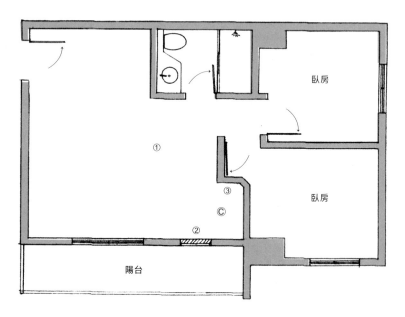

① 先將廚房的隔間拆除。
② 把原本通往陽台的邊門封閉，因為它的左邊已經有一個落地門，而進出陽台並不需要兩扇門。
③ 稍微調整臥房與廚房的隔間牆，讓Ⓒ區變大些。

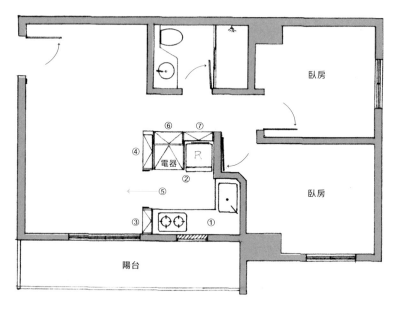

接著就可以做出如左圖規劃：
① 流理台改為 L 型，檯面就變大了。
② 冰箱與電器櫃並排擺放。
③ ④為廚房外之置物玻璃櫃。
⑤ 廚房的出入口完全改向了。
⑥ ⑦則為從走道使用的收納櫃。

這樣的規劃不但增加極多的收納功能，同時也解決了廚房與廁所相對的問題。

然後，我們就可以把餐桌擺上去，如下圖：

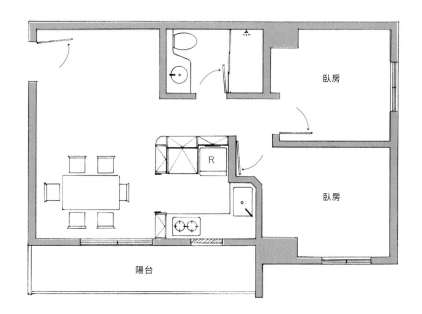

如此一來，餐廳就在廚房的旁邊，無論是送菜或收拾碗盤都將極為方便。剩下就是頗為棘手的客廳區了（本課雖旨在談論廚房，仍要順便解決一下客廳）。客廳區乍看之下頗為方正，其實不然，正如第4課所提，客廳區被（藍色）過道分割破壞了完整性。（見 P.105 及 P.198）

唯有再次運用「改變入口」的方法，將大門往餐廳方向移動，才可能得解。

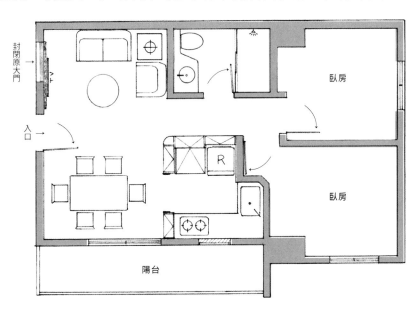

原本不太可能作為客廳的 A 區（見 P.198），現在已能非常安定無干擾地完成，且能容納三人的沙發。經由兩次的「改變入口」讓整個空間完全改觀，再一次地見證了「改變入口」這個方法能使空間變大的威力。

如果您不想移動大門或環境根本不允許的話，那麼也可以採取下圖的方式：

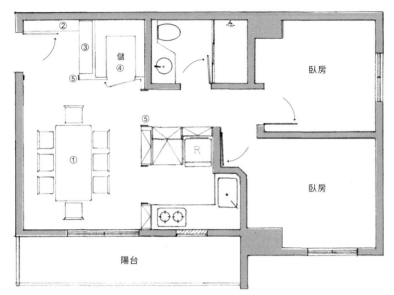

① 將餐桌加大改為 8 人座的餐桌椅組，可接待更多的訪客。

② 在門後做一個穿鞋矮櫃。

③ 玄關鞋櫃。

④ 一間超級好用的儲藏室。

⑤ 別忘了加一個門框，以消除置物櫃的凸出尖角。

　　這樣的規劃也許比「勉強的小客廳」來得更好。有誰規定一定要有客廳呢？又有誰說客人一定得坐沙發呢？只有三個人坐得下的沙發，萬一來四個客人如何是好？

　　平心而論，在招待訪客喝茶、吃甜點時，沙發其實是很不好坐的「椅子」，還不如餐桌椅來的方便與舒適。

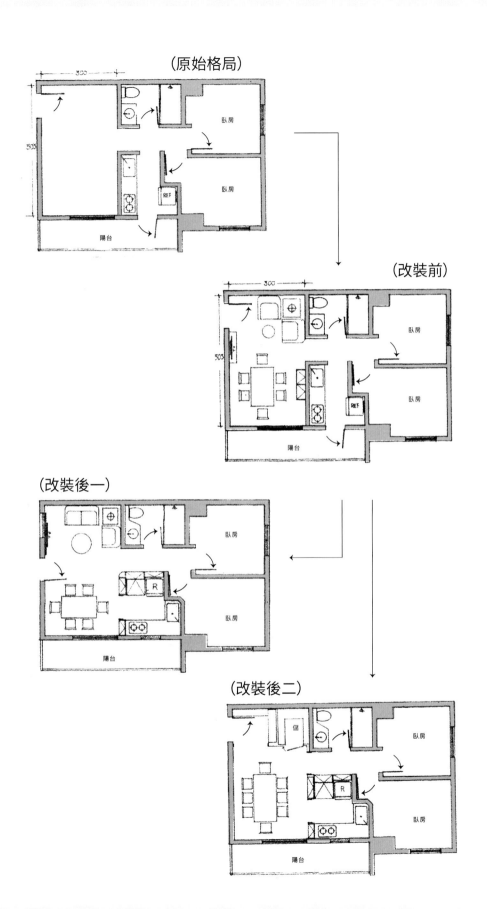

（原始格局）

（改裝前）

（改裝後一）

（改裝後二）

例三：

這是一幢 2 樓連棟透天的一樓平面圖，室內共 17.6 坪。

光看這平面圖就知道廚房太小，而客廳與餐廳的空間卻預留過多。

實在無法理解建商為何蓋出這種格局的房子。

可以推想的是：

一、一般買房的人總希望客、餐廳越大越好，於是建商與建築設計者就順應大眾的期望。

二、本例的廚房那麼小，最主要的原因是建築設計者延續長親房的隔間牆來界定廚房的空間，以為這樣做的話餐廳的空間會比較平整方正（像這樣的設計比比皆是）。長親房也許不必很大，但廚房為什麼就非得跟著對齊不可呢？

三、長親房左右寬度僅有 223cm 確實不寬，為何會設計成這麼小間的長親房？因為樓梯下的衛浴間擠壓到它，追根究底就是一步錯步步錯！

一開始樓梯的位置就錯誤，才會將衛浴間往後院方向推，衛浴間當然就會擠壓到長親房，而長親房又不能往後院推，因為那會超出容積率。

如果一開始樓梯能往客廳方向右移 40~50cm（客廳寬減少 4、50cm 並無影響，當然柱位也要右移），則衛浴間就會跟著往右移，而長親房的寬度就會多 4、50cm，若廚房一定（一定嗎？）要與臥房對齊，那麼廚房至少也可以跟著放大。

現在我們來看看建商在推案時，樣品屋的內部設計：

① 由於廚房過小，完全無法擺放冰箱，即便較小體積的電器櫃也會阻礙過道的順暢，因此也沒能安排電器櫃。

② 只好佔用餐廳的空間擺放冰箱及電器用品櫃，但如此一來就形成大型凸出物。

③ 因為長親房開門位置錯誤，造成衣櫥的凸出尖角。

④ 廁所門距離餐廳太近，且其格局也是大型凸出物。

⑤ 樓梯的頭幾階都是凸出物。

⑥ 電視矮櫃最為突出。

⑦ 入門就會碰到凸出的鞋櫃。

⑧ 屋內凸出的柱子不知如何處理。

除了上述這些問題，一進門就看到客、餐廳、廚房，正是常見的毫無遮掩；令人無法期待的空洞空間。此外客廳有超過三分之一的空間完全無作用，只是拿來當作過道而已，形成空間的浪費，至於收納空間更是嚴重不足。坦白說這根本稱不上設計，它只不過是把傢俱擺上去而已。本書看到這裏也已過半，該不會有人還要硬拗此為「極簡風」吧？！

既然已知這麼多問題，不如就從廚房開始吧！首先一定要解決冰箱及電器櫃的擺放位置。

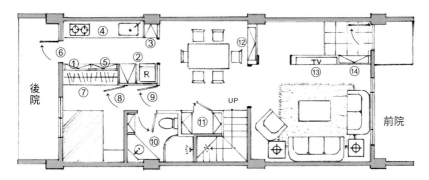

① 拆除長親房與廚房之間的隔間改以木作隔間（如黃色），因為木作隔間的厚度較原來的水泥隔間為薄，可節省一些空間。

② 就可以擺上電器櫃及冰箱了。

③ 在凸出的柱前可做一個收納櫃。（解決了柱之凸出）

④ 流理台檯面比原先的更長了。

⑤ 與臥房內的衣櫥背靠背做二個收納櫃，此收納櫃雖很淺但置放罐頭、牛奶罐之類的小物非常好用。

⑥ 當然出後院的門也要稍微移位。

⑦ 長親房內的衣櫥變得更大了，而且原本衣櫥的凸出尖角也不見了。

⑧ 長親房門。

⑨ 加做一個門，當此門關閉時，長親房即成一間套房。

⑩ 衛浴間也調整了內部的配置，不但乾濕分離，且多了一個置物櫃。

⑪ 在樓梯與衛浴間之間的凹陷區以木作隔出一間儲藏室。

⑫ 為避免一進門就看到餐桌及廚房，以餐廳使用的咖啡杯盤櫃做為隔間。

⑬ 製作電視櫃作為玄關的隔間，同時拉近電視與沙發間的距離，避免電視機離太遠不容易觀看。

⑭ 玄關用的鞋櫃。

例四：（這個案例正好與上一個例子相反）

為了在廚房內容納得下冰箱，所以將廚房的隔間往大門的方向延伸預留了冰箱的位置，這種規劃叫做「觀前不顧後」，完全不管是否會擠壓到其他空間。最糟糕的是臥房的隔間竟然與前例犯同樣的錯誤：臥房的隔間與廚房同在一條線上，如下圖：

這種錯誤使得臥房變成太大，若加上廚房及後陽台的面積，幾乎佔了整個房子的一半，在總共僅有 15.3 坪的空間裏，其比例顯然有問題，尤其是入口大門的位置不當及突兀的Ⓐ柱及衛浴間的開口都讓客、餐廳的配置極為困難，更遑論想再增加一個房間。這種格局頂多只能做如下的規劃。

您不覺得這樣的設計很奇怪嗎？本書讀到現在已接近尾聲，不應該再有僅靠傢俱來填空，或哪裏有空就往那裏隔個小房間的這種「填鴨式」思維了。

如果把廁所的門移位改向，沙發雖可以再增加一人座，但進出廁所卻都得經過小房間，使用上極為不便，如下圖：

那麼把小房間與客廳對調如何？

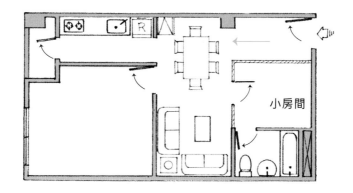

餐桌、椅完全變成阻礙交通的大障礙物，客廳也變得更小了，進出廁所仍然得經過小房間，只好把小房間縮小，如下圖：

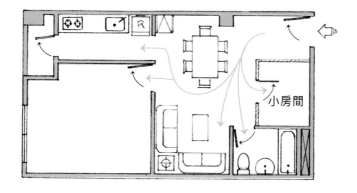

現在動線較無阻礙了，但小房間因變小已經無法成為臥房了，客廳也極為擁擠，這樣的設計您不會接受吧？

所有的問題都只有一個原因——廚房太大了！

回顧前頁三圖，客廳加餐廳的面積竟然與廚房加主臥房差不多，甚至有可能更小。這在設計合理性及配置比率上都存在極大的問題。正如我一再提到的「讓該大的地方大！該小的地方要小！」將客、餐廳變大吧！（風水學更有一說：客廳不怕大，臥房不怕小）客、餐廳要變大，只有縮小廚房及主臥房的面積一途了。

① 將廚房由 318cm 縮減成 252cm。

② 空間雖然縮短了 66cm，流理台卻增長了 14cm（252cm－238cm）。

③ 將冰箱擺放於此。

④ 冰箱的右邊就是電器櫃。

⑤ 後陽台就作為洗衣晒衣間，原推出門改為拉門。

⑥ 衣櫥雖然稍為變小些，但可以找其他地方來補足。

⑦ 加做一個化妝桌。

⑧ 床兩邊的衣櫥可以補⑥的不足。

⑨ 製作一個針對客廳用的窗台，可以從臥房的窗戶引光線經由這個窗戶投射至客廳。

⑩ 窗台左右的置物架由臥房內使用。

　　現在剩餘的空間增多不少，做為客、餐廳及另設一房就會變得容易些。

　　雖然客、餐廳可以使用的面積變大了，可是若檢視 P.207 的三個平面圖，無論哪一種規劃其存在的問題絕不會因為空間變大就能解決。

最最關鍵就在於兩個出入口：一個是大門，另一個則是廁所的門。

現在先試著移動入口大門看看，如下圖：

① 將原大門拆下移置廁所旁。

② 製作一個玄關鞋櫃，同時也是和室的隔間。

③ 和室拉門平時藏於玄關鞋櫃之後，有需要時再拉開、關即可。

④ 將原入口門封閉。

⑤ 榻榻米 4 疊半的和室可當客房，有兩個出入口：一個從玄關處進出，所以玄關會有開闊感，另一處則可通往餐廳，視覺延續非常好。這種隔間法毫無閉塞感，而且具有迴遊性的動線（註）大增空間感的效果。

⑥ 和室的兩片紙拉門（障子門），關上拉門就可與餐廳有所區隔。

⑦ 柱子也有 90% 被隱藏了。

⑧ 置物櫃。

⑨ 餐廳變大了，不再阻塞通路。

⑩ 沙發已經可以擺放 2＋3 人座，客廳也變大多了。

⑪ 還有多的空間可以再做一個置物櫃呢！

⑫ 原本也是很棘手的廁所門，看樣子是完全不必更動了，不過最好順便把洗臉盆改成洗臉台櫃，浴缸邊上再加個淋浴拉門使乾溼得以分離。

做了隔間，空間變大、功能增強、光線更好、視覺更穿透，這才是設計。

註 有關迴遊動線將於第 8 課詳解。

before：

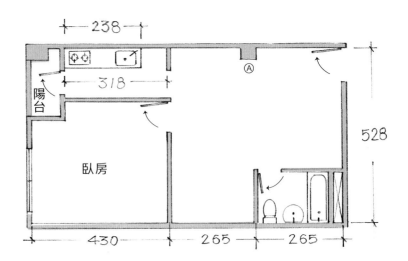

after：

把剛才的平面圖轉個方向，方便你對照完工後之實景照

由入口往內看：

① 玄關鞋櫃

② 隱約可看見和室入口

③ 可看見遠方的臥室

（站在玄關往客廳、臥房看）

（由和室往餐廳、廚房看）

例五：

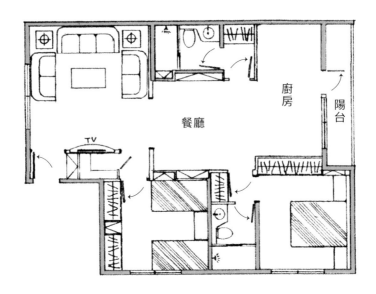

這是延續 P.162、163 未完成的例子：

由平面圖觀之，廚房相當大，其實不然，主要原因，就是被陽台門拖累所致。為了要進出後陽台，勢必會把廚房分割成 A、B 兩區，如下圖，結果是兩區都使用困難。（可回顧 P.105）

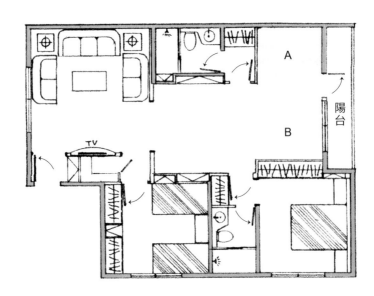

這個陽台門說它是空間的「破壞者」一點也不為過。唯有封閉此門，廚房空間的完整性才能得救。

由於廚房不需那麼大，所以應該挪出一部份做為其他用途，例如：洗衣間。

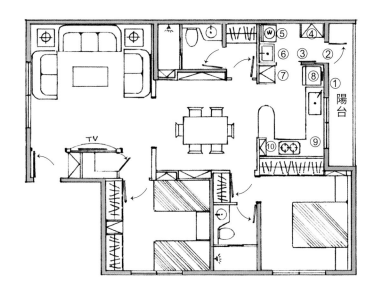

① 將陽台門拆除並封閉其門孔。
② 把拆下的陽台門安裝於此。
③ 隔出一間洗衣間，洗衣間門採拉門方式較省空間。
④ 洗衣間內的置物櫃。
⑤ 洗衣機。
⑥ 水槽。
⑦ 電器收納櫃。
⑧ 冰箱。
⑨ 附有早餐台的ㄩ型大流理台相當夠用。
⑩ 調味品架。
最後擺上餐桌椅就大功告成了。

　　回顧這些例子，都是經過仔細計算、思考、拿捏，讓該大的地方要大，該小的地方則小。平面圖看起來絕對複雜，但完工後反而是簡潔、方正、方便、功能性極強，有隱密性但視覺又能全然穿透，清潔打掃工作容易的好設計，這才是極簡風的精神所在，這種設計也許可以稱為「新極簡風」吧！

例六：（本圖為 P.131 尚未完成的例子）

該例已經以「改變樓梯的型式」解決了缺憾的客廳，現在要接續探討廚房與餐廳：

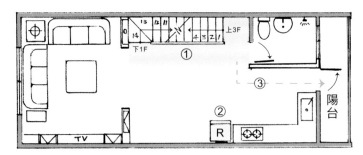

① 從 1 樓上到 2 樓（本層樓）之後必須留出一條過道（藍色區）以便上 3 樓，所幸的是這條過道融入
　 在餐廳區，所以沒什麼問題。

② 只是冰箱這個凸出物破壞了餐廳空間的完整性。

③ 廚房空間看起來蠻大的，但那只是「面積」大。前面已說過：「廚房的大小不在坪數多寡，而在於
　 流理台的長度」。在這個例子中，約有三分之一的面積都浪費在「為了進出陽台」而留下的閒置空
　 間，形成大而無當的廚房。

④ 廚房雖大，卻看不到電器櫃，如果想擺個電器櫃的話，無論您擺在哪裡，都將又是一個令人討厭的
　 凸出物了。

解決方法如下：

① 運用「改變入口」的方法，將原出入陽台的門及門框拆除，並將該孔洞封閉。

② 將拆下的門安裝於此。

③ 水槽流理台改設於此。

④ 將冰箱移置水槽右側。

⑤ 製作一個置物櫃，它是廚房及要上 3 樓之樓梯第一階兩面使用的收納櫃。

⑥ 木作隔間區分廚房、餐廳及樓梯。

⑦ 要上 3 樓的第 1 階及第 2 階以「改變樓梯型式」之方法改如下圖，則 3 樓的空間將會多出 50cm 的
　 面積，而對 2 樓的餐廳空間卻不會有任何影響。（可回顧第五課）

⑧ 再設一個電器用品收納櫃，其右邊則為炒菜流理台。

⑨ 出入陽台的過道終於融入廚房區了，亦即一個空間兩種用途，既是過道亦是廚房的操作區。

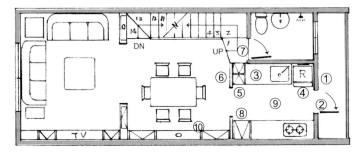

接著擺上餐桌椅，因為餐廳空間還有剩，所以再做一個置物玻璃櫃⑩。

看到了嗎？現在每一區都變得又寬敞又方正，客廳與餐廳之間雖然有做隔間，但該隔間是以端景櫃及置
物櫃做成，屬於有用途的隔間，且兩區的視覺穿透或延續效果極佳，是值得按「讚」的設計。

第 8 課
繞回起點的動線

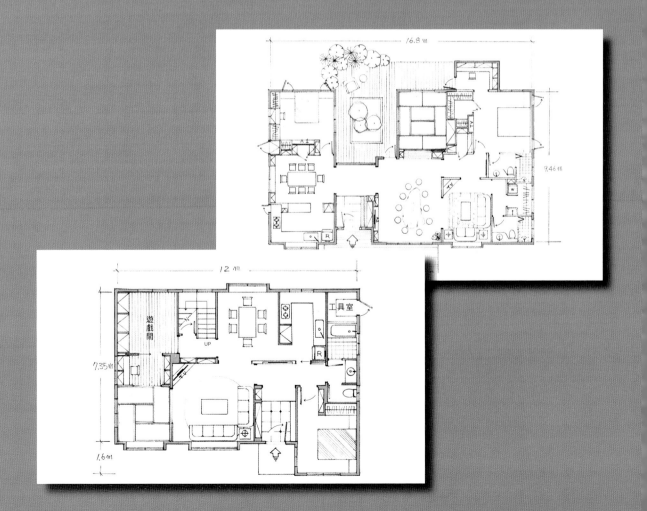

大家都知道「動線」這個名詞，也希望自宅能有一個好的動線。

但是：「良好的動線究竟是什麼呢？」

「它應以何種狀態呈現呢？」

「動線越短越好？」

動線就是從一個空間到另一個空間的行進路徑，即如走廊、過道。在第 4 課「消除走廊」裏我們談到甚多縮短走廊的方法，那些方法都改變了原本的動線，而那些動線都可以稱為良好的動線。

但本課要探討是更進階、更能擴大空間效果的動線，那就是：

「繞回起點的動線」

能繞回起點的動線才是真正的「好動線」。

何謂「能繞回起點的動線」？

在回答這個問題前，要先看下面兩圖，從大門進入屋內各空間的動線：

你覺得這樣的動線（藍色線）如何呢？

如果把它們的動線，單獨畫出來，則如下圖：

真是兩幅漂亮的圖案啊！

可惜的是這樣的動線正與我所說的「能繞回起點的動線」完全相反。它們是無法「繞回」起點的動線。想要回到起點就必須走回頭路（原路回頭）。用更簡單的圖解說明就比較能理解：

像上兩圖這樣由起點開始前進到任何一個空間之後，必須由原路退回才能到達下一個空間，完全無法順暢地迴遊至任一空間的動線就是「不能繞回起點的動線」。

那麼「能繞回起點的動線」是什麼？

上圖就是「能繞回起點的動線」的最佳境界，無論你從起點到任何一個地區，又從該區以不必退回原路的方式，直接就可以迴遊至下一區，甚至到下下一個空間，這種以迴遊的方式行進而可繞回到起點的動線，就是「能繞回起點的動線」。

能繞回起點的動線到底有何優點？

① 幾乎看不到走廊（沒有走廊的房子其優點已經在第 4 課詳述過）。

② 它會讓您感覺像在走迷宮一樣，會覺得房子變成很寬大、深奧。

③ 經由精密的規劃而做了恰當、巧妙的隔間，不但能使每一個空間保有一定的隱密性，又能增大視覺的延續效果及開闊感。

④ 不斷激發出期待感，讓人一再地期盼著下一個驚喜，並在不斷的探索中得到樂趣與喜悅。

例一：以下為宜蘭某農舍，土地 1000 坪、室內建坪 45 坪 RC 結構、一層平房之例。

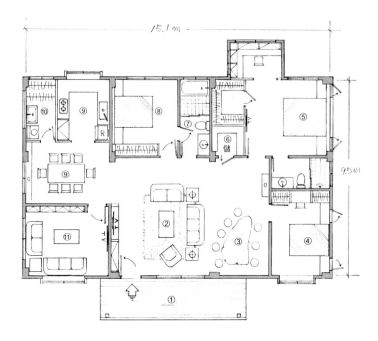

檢視本平面圖，可以看出整個配置
由下列各功能區組成：
① 屋前的迴廊。
② 客廳沙發組。
③ 屋主的至愛原木（檜木）泡茶
　桌。
④ 客房 I。
⑤ 主臥房及其內之衛浴間、書房、
　更衣室。
⑥ 儲藏室。
⑦ 公共衛浴間。
⑧ 客房 II。
⑨ 餐廳及廚房。
⑩ 洗衣間。
⑪ 起居室。

以上含一些置物櫃，算是功能齊全的配置。

現在請您用鉛筆按照 P.216 的方式從大門入口開始畫出通往各空間的動線。
畫好了嗎？想必你畫的應該和下圖差不多吧。

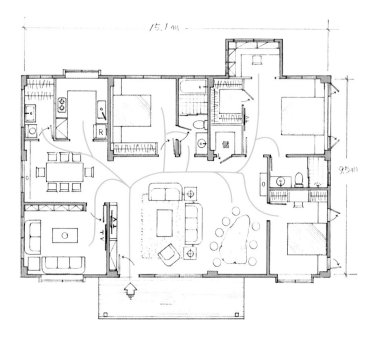

這個設計有什麼問題嗎？
沒有！它可以說是不差的設計：

一、每一個空間都非常方正。
二、各空間之大小比例也頗恰當。
三、廚房流理台夠長，又有凸窗、
　　電器用品櫃。
四、餐廳也蠻大的，容納 8~10 人絕
　　對不成問題。
五、洗衣間的空間也剛好夠用。
六、除了大客廳，還有一間較私密
　　的起居室也很不錯。

但是，

「不差的設計」並不是「很好」或「極好」的設計。

主要的關鍵就在於它的動線是屬於「無法」繞回起點的動線。

按照上一頁的需求，欲規劃出可繞回起點的動線的話，這個動線一定是與原動線截然不同。

因為不同的動線，其格局也絕對不會一樣，不！應該說：「因為不同的格局才會產生不同的動線」。

現在我以上頁為例，重新思考了同樣坪數、但格局完全不同的規劃，如下圖：

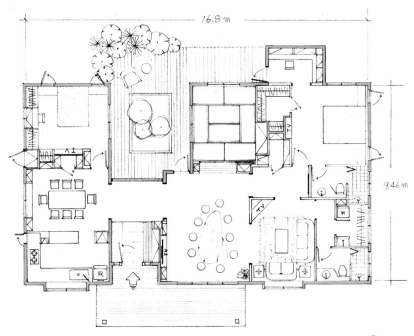

一、除了格局不同，為了更節省空間，捨棄傳統的 RC 結構，改採 2×4 工法〔註〕施作，所以你看不到樑柱，且完全無凸出物。

二、多了一個氣派的玄關。

三、廚房也多了早餐台。

四、餐廳多了兩個置物櫃。

五、其他各處的收納機能也增加不少。

六、多了一個非常棒的中庭，使建築物外觀變得更大（由原本面寬 15.1m 變成面寬 16.8m，但總坪數並未增加），且富變化，不至於像火柴盒造形一樣呆板。

七、最重要的是本設計為完全可繞回起點的動線，讓屋內更顯寬闊。

〔註〕 2×4 工法屬於一種無樑柱的施工法，下一本書「如何蓋出一幢理想的房子」會有詳細介紹。

現在來看看可繞回起點的動線是何狀態。

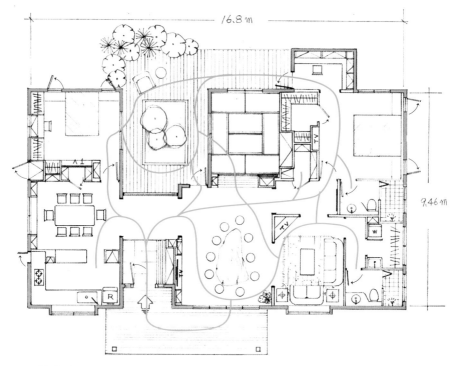

① 上圖與 P.218 的動線完全不同，它就像迷宮一樣曲折環繞，卻又有別於迷宮的路徑是封閉、沉悶的走道，這種可繞回起點的動線其路徑是完全融入各空間，呈開放、無固定型態的動線，在本例中絕對找不到走廊。

② 無論以何處作為起點，最終都能以不同的路徑迴遊至起點。

③ 在遊走環繞中，由於處處驚奇，將帶來各種樂趣。

④ 可繞回起點的動線讓本例的內部空間顯得更為寬闊。

⑤ 看似冗長的路徑，但從一個空間到下一個空間卻反而都是捷徑。

讓我再說得更清楚一些：

從 P.218 的設計圖可以發現，如果將餐廳當作起點，前往泡茶桌會經由餐廳、客廳這條動線，當要再回到餐廳，也只能走回頭路從客廳返回。但在本頁的房子中，一樣以餐廳作為起點，前往泡茶桌，可透過玄關前往，當要回到餐廳時，除原點返回外，尚可經由和室從中庭返回，也可從泡茶桌的落地門出去，再從屋前的迴廊回到餐廳。你發現其中的巧妙了嗎？當動線不被侷限時，居住者在其中活動就可悠遊於各空間之中，透過內外交錯、及各空間串聯的設計，讓整個動線更活潑，居住更有變化，從而產生更多樂趣，這就是「迴遊」讓房子變得更寬大的秘密。

另外，為何可繞回起點的動線能帶來更寬闊的內部空間呢？請順著黃色箭頭看就明白了。

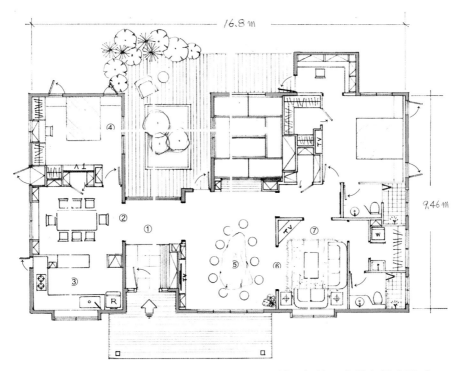

上圖中每一個空間是既區隔，卻又相連穿透，讓視覺得以延續至極遠，自然有其寬闊感！

① 一進門近處看到玄關，再穿過固定玻璃窗可看到中庭的露台及花樹等。

② 從餐廳也可以直通至主臥房的衛浴間隔間牆上的一幅端景畫。

③ 廚房的早餐台採開放式，所以餐廳與廚房在視覺上相通。

④ 客房也可以和中庭及和室連成一氣。

⑤ 從檜木泡茶桌更可讓視覺穿透過和室到達後院。

⑥ 泡茶區也與起居間相通。

⑦ 起居間因為有兩個出入口，所以視覺也更開闊。

例二：這是農地 700 坪，建一層半的農舍，本例為第一層 66 坪。

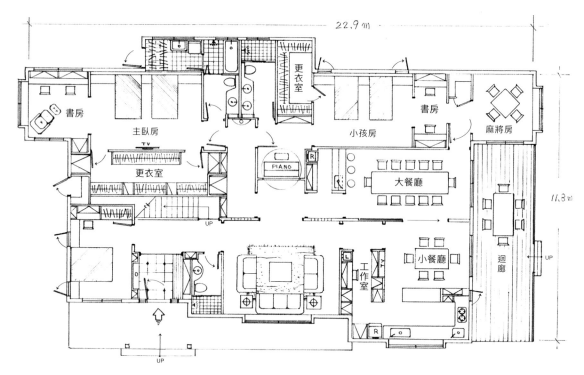

這是一個極好的設計，有許多優點：

一、在左右總寬達 22.9m 這麼長的房子，幾乎看不到單純的走廊。

二、非常複雜的隔間設計，但每一個空間卻呈現極為方正的格局且沒有凸出物。

三、收納空間分佈各區，使用方便。

四、經由小餐廳的落地門可以出去外面的迴廊，這種「可以很容易地從起居間或餐廳走到屋外的露台或迴廊」的設計有擴大、延伸內部空間的效果，它能容納更多的訪客，而內外的人員又可互相呼應對話。

五、大餐廳（也是會議廳）附設了一個吧台，舉凡泡咖啡、茶水供應等等皆可就近操作、服務，不必凡事勞煩廚房。

六、廚房連接著家事工作室亦極為方便。

七、房子的正中央擺著鋼琴，它是在小孩房的範圍內，平時兩個小孩就在此練鋼琴，偶有朋友來訪需要使用鋼琴時，可利用鋼琴下的圓盤轉台轉出，面向客廳使用。之所以這麼設計，只是不想將鋼琴擺在客廳，畢竟鋼琴已不若 4、50 年前那麼值得炫耀了。

八、兩組超大更衣室，不虞衣服過多沒處可吊掛。

九、主臥及小孩房各有書房，另外還有一間麻將室。

十、其他細節請自行研究，不再贅述。

剛才的例子其動線如下：

而視覺延續效果就如下圖黃色箭頭：

前面兩例都屬於坪數較大的房子，那麼坪數較小者也能有繞回起點的動線嗎？當然可以！

例三：35 坪兩層樓之 1 樓平面圖。

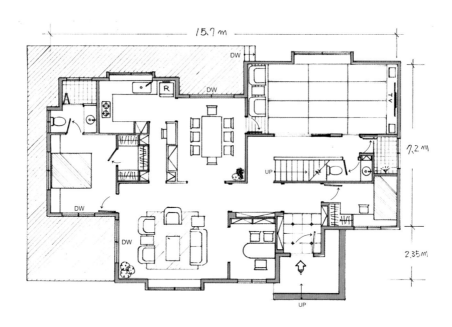

其動線如下：

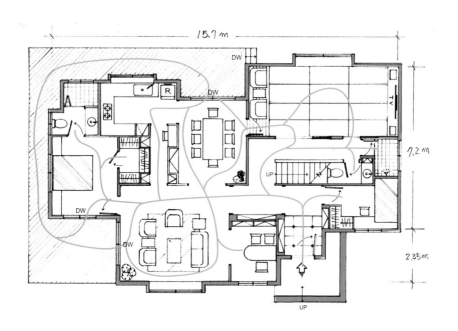

下圖黃色箭頭則為視覺延續效果：

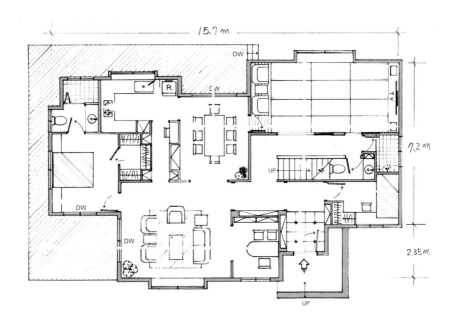

再舉一個更小坪數的例子

例四：27 坪兩層樓之 1 樓平面圖。

雖然只有 27 坪，仍然能做到可繞回起點的動線：

視覺延續則為：

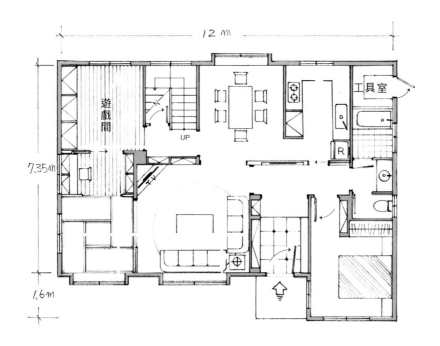

像這類「能夠迴遊的動線規劃」你也可以在本書中看到甚多的案例，例如下列三圖，其迴遊動線雖不若前幾例規模那麼大，但即使是局部的迴遊都能產生空間放大的效果。

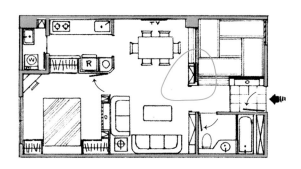

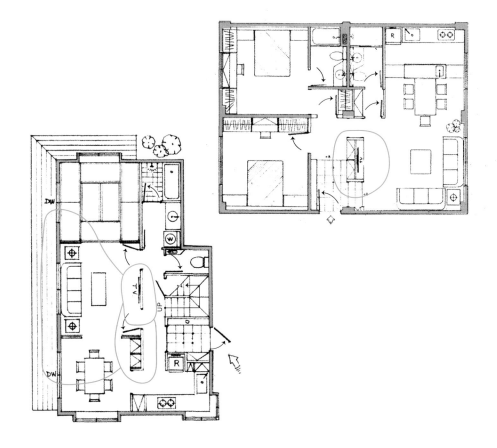

最後，我要鄭重地重覆一遍「能繞回起點的動線才是最好的動線」。

最好的動線，代表的就是最好的格局。

而最好的格局，才是最好的設計。

但是要做到「能繞回起點的動線」之設計，難度其實相當高，若你一時之間做不到也沒關係，只要永存這樣的思維並熟讀本書，在不久的將來自然會豁然開通而有所突破。

祝您成功！

結語

本書終於全部讀完了，真是辛苦您了。

不知您是否發現到一個現象：

「本書從頭到尾，完全沒有談論到用料、材質及顏色運用」

為什麼呢？

因為本書主要內容完全專注在平面配置，亦即前言所言的「架構」。

只要架構完美，無論選擇什麼材質都不會影響其理想性、方便性與舒適性。可以說材質或材料都只是屬於表面處理，而內容則是架構。君不見九頭身的標緻模特兒，身上穿的即便不是高級質料的服裝，亦不減其俊美。

質料越好價錢就越貴，使用較貴的材料絕不會因此就讓空間變得較理想，您只要根據預算選擇適合自己能力所及的材料即可。

經完美整型後的漂亮臉蛋，已經是美人胚子，無論塗抹任何品牌的化妝品，相信都會令人滿意。因此，只要設計出好的架構，接下來就依自己喜歡的色彩去規劃您的房子吧。用料、材質及顏色這些部份，沒在本書詳述也是希望留一些讓您可以自主發揮的空間。

每一個人都希望把自己的家打理得美美的，但是：

要美化，必須要整齊、清潔！

要整齊、清潔，必須要好整理！

要好整理，就必須要有足夠的收納空間！

要有足夠的收納空間，則必須要有好的規劃！

而好的規劃，必須是：

一、沒有浪費的空間。

二、要有往上發展的縱向思考。

三、不怕隔的橫向思維。

四、以實用為出發點的思考模式。

五、無凸出、無障礙的設計。

六、良好的動線。

七、精密複雜的設計，卻是簡單的呈現。

八、創造窗明几淨的居室環境。

如此，才能創造出一幢完美的居所！

後序

從事建築及室內設計工作超過 30 年，看過無數設計不理想的房子。不是大而無當就是擁擠雜亂。更糟的是「錯誤」的設計，導致非敲掉重做不可，面對此景心裡只有嘆息。一面揣測設計者的初衷，一面不免遺憾：為何要浪費那麼多時間與金錢，才能換得一間完美的居所，難道不能在一開始就做對的事嗎？ 內心幾經思考要如何才能改變現狀，讓我們的居家設計更邁前？於是起心動念寫了本書。

從構思、提筆、整理資料到完稿，花了將近 3 年的時間。內文涵蓋數百張手繪平面圖，在在都是希望將這幾十年來的經驗累積，彙整成一套 "放諸四海皆可適用" 的方法，提供讀者參考運用。

由於平日向業主或學生解說平面圖時，均以口頭方式講解，一直未見困難，如今轉換成文字解說，還真是一件棘手的事。加上解析圖表，本就枯燥難懂，如何表達更是傷透腦筋。

最後，決定以較口語及條列的方式陳述，也許贅言較多，但總是我的肺腑之言。

業界前輩、後進臥虎藏龍，相信有許多更好的高見。僅希望能藉此平台相互切磋，並期望能為有志從事相關工作或素人DIY者有所助益，將是對我最大的安慰。

林宏達　2021・春

作者簡介　　林宏達

・1951年生，台灣宜蘭
・1979年 成立《首帆設計公司》
・1983-1985年 赴日研修建築工法
・1988年 處女作-----------------------------------

・1997年 成立《丸林住宅設計所》迄今---------

・2002-2006年宜蘭社區大學 室內設計課講師

・建築設計作品例：

・賜教處：hongdalin1951@gmail.com

國家圖書館出版品預行編目（CIP）資料

隔！才會變大的8堂課/林宏達著. -- 新北市：
北星圖書事業股份有限公司, 2021.02
　　面；　公分
ISBN 978-957-9559-64-5（平裝）

1.室內設計 2.空間設計

967　　　　　　　　　　109018180

隔！才會變大的 8 堂課

作　　　者	林宏達
發　行　人	陳偉祥
發　　　行	北星圖書事業股份有限公司
地　　　址	234 新北市永和區中正路 458 號 B1
電　　　話	886-2-29229000
傳　　　真	886-2-29229041
網　　　址	www.nsbooks.com.tw
E–MAIL	nsbook@nsbooks.com.tw
劃撥帳戶	北星文化事業有限公司
劃撥帳號	50042987
製版印刷	皇甫彩藝印刷股份有限公司
出 版 日	2021 年 02 月
I S B N	978-957-9559-64-5
定　　　價	500

臉書粉絲專頁　　LINE 官方帳號